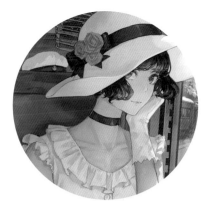

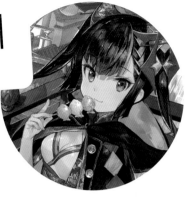

配色的祕密

日本色彩設計研究所

稲葉 隆

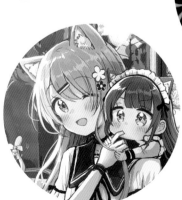
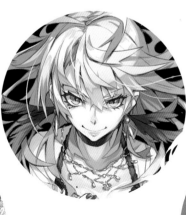

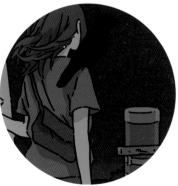

瑞昇文化

序言 「插畫的魅力、配色的力量」

插畫中充滿了令人興奮的魅力。我試著透過「顏色」的觀點，盡量仔細地解說那種魅力。為本書提供作品的是10位知名繪師。主題與畫法都很有個性，用色方式也各有不同。了解他們在配色上花費多少心思，肯定能夠成為作畫時的參考。而且，本書中也彙整了想讓大家知道的色彩與配色的基本觀點。希望本書能讓那些作畫者與喜愛欣賞插畫的人，更進一步地享受插畫的樂趣。

稻葉　隆

Contents

本書的特色

在本書中，作者會透過顏色運用（配色）的觀點，以簡單易懂的方式來解說**知名繪師（插畫家）**的作品所具備的魅力。雖然插畫的優點與美感是透過感性來感受的，但我們可以藉由把作品放在顏色系統中來客觀地掌握其優點，並透過基於**色彩心理學・造型心理學**的解說，來讓大家感受到更多樂趣。

而且，有在畫畫的人可以透過具體作品中所呈現的配色來學習作畫的訣竅與方法。另外，我們認為，喜歡欣賞畫作的人在**理解配色的用法**後，就能感受到更多樂趣。讓大家能察覺到「插畫的魅力、配色的力量」，正是本書的目的。

原來美麗的配色中藏有這種秘密啊！

原來是採用這種用色方式啊！

1 察覺

察覺插畫的配色方法

居然有這種訣竅！試著畫畫看吧！

居然有那麼有趣的見解！

插畫的魅力 配色的力量

2 學習

透過知名插畫作品來學習用色訣竅

3 享受

透過新的見解來享受更多關於插畫的樂趣

覺得自己不擅長運用顏色的人	書中說明了知名插畫家的用色秘訣。首先，請參考書中刊載的插畫與解說，並試著畫畫看吧。
作畫時，總是會使用類似顏色的人	請閱讀那些善用色相與色調的作品的解說，並去理解「配色模式有很多種」這一點。
想要學會具體配色技巧的人	請透過具體的作品來學習符合目標的顏色挑選方式，以及美麗的顏色搭配方式。
喜愛欣賞插畫的人	可以了解到，總覺得很漂亮、很棒的畫是如何被畫出來的。請閱讀解說，享受更多關於插畫的樂趣吧。
想了解顏色與配色相關知識的人	Note中彙整了基於色彩心理學與造型心理學的顏色運用重點。不限於插畫，這些知識對於理解顏色與配色也很有幫助。

本書的用法

在顏色系統中，我們能夠在視覺上掌握各幅插畫的用色特徵。而且，還能一邊看著插畫，一邊理解具體的注意重點（A、B、C……）。此外，為了讓大家更加深入地了解顏色，我們會將相關知識記錄在 Note 這個單元中。

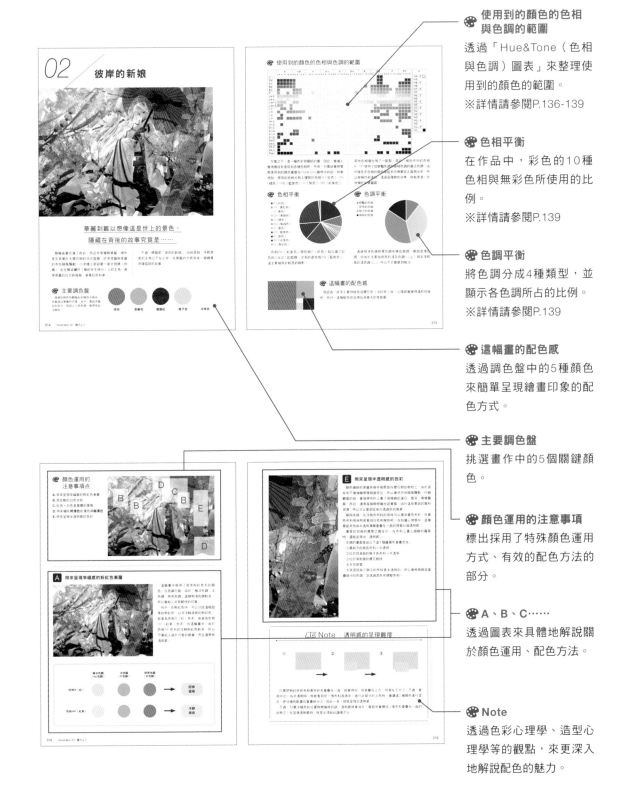

使用到的顏色的色相與色調的範圍
透過「Hue&Tone（色相與色調）圖表」來整理使用到的顏色的範圍。
※詳情請參閱P.136-139

色相平衡
在作品中，彩色的10種色相與無彩色所使用的比例。
※詳情請參閱P.139

色調平衡
將色調分成4種類型，並顯示各色調所占的比例。
※詳情請參閱P.139

這幅畫的配色感
透過調色盤中的5種顏色來簡單呈現繪畫印象的配色方式。

主要調色盤
挑選畫作中的5個關鍵顏色。

顏色運用的注意事項
標出採用了特殊顏色運用方式、有效的配色方法的部分。

A、B、C……
透過圖表來具體地解說關於顏色運用、配色方法。

Note
透過色彩心理學、造型心理學等的觀點，來更深入地解說配色的魅力。

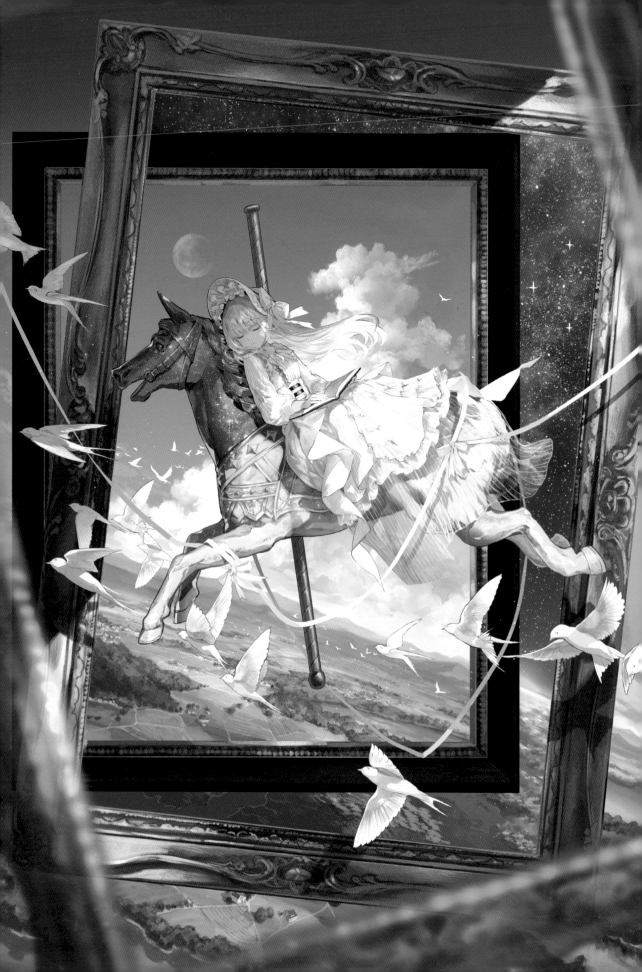

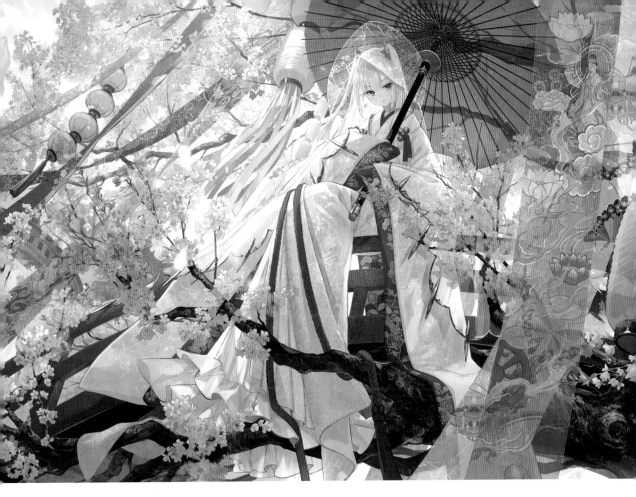

藤ちょこ　*Fuzichoco*

Twitter	@fuzichoco
pixiv	27517
Profile	插畫家。活躍於從輕小說到遊戲、TCG、Vtuber設計的廣泛領域中。代表性的參與作品包含了《碧藍航線》（駿河的角色設計與插畫）與『Nijisanji（俗稱彩虹社）』（官方直播主「莉澤・赫露艾斯塔」的角色設計）等。

左　「白日夢」初次發表：『藤ちょこ畫集發售紀念作品展「彩幻境」』特製新插畫／2020
上　「彼岸的新娘」初次發表：『藤ちょこ畫集發售紀念作品展「彩幻境」』主視覺插畫／2020
下　「面向彩幻境的金魚茶館」初次發表：『藤ちょこ画集　彩幻境』（玄光社）封面插畫／2020

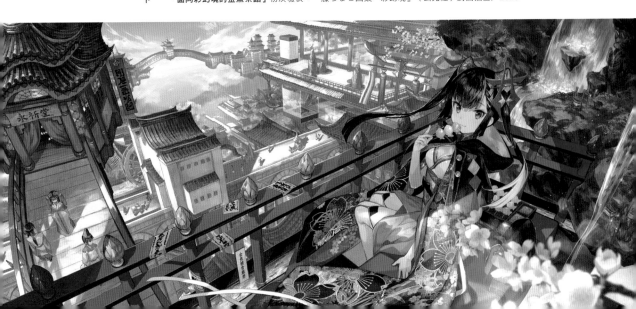

白日夢

在夢中，少女宛如受到
白鳥們的引導，在空中舞動

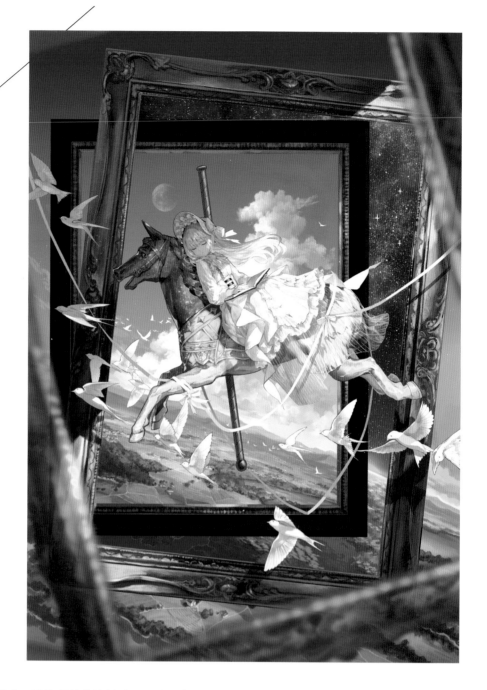

不可思議的飄浮感，以及巧妙的遠近感呈現方式，正是這幅畫的魅力。作為基調色的顏色是藍色的漸層，能讓人感受到，像是在一瞬間把冰冷的空氣擷取下來。然後，使用金色來當作互補色，與藍色形成了對比，而且還使用不同明暗的白色來呈現

對比，取得配色的平衡。

話說回來，橫跨整個畫面的白色緞帶纏繞在馬身上，並在邊緣處飛出畫面，看起來彷彿與正在看這幅畫的我們的現實世界相連。此部分也呈現出了奇妙的世界觀。

🎨 主要調色盤

若要挑出5個會影響這幅畫給人的整體印象的顏色的話，那就是作為基調色的清爽藍色系，以及明亮的白色、作為強調色的金色。

礦物藍

天藍色

黑色

白色

金色

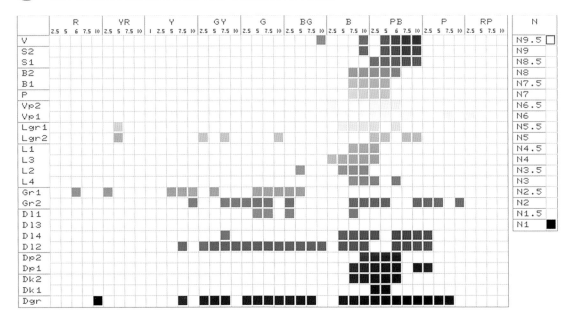

用來當作基調的是藍色的漸層。只要把這幅畫所使用的顏色彙整到Hue&Tone圖表中，就會得知，色相B（藍色）與色相（PB）呈縱長分布。也就是說，廣泛地使用了各種藍色，包含了從鮮豔到暗淡的色調，以及從明亮到昏暗的色調。與此相比，其他色相的出現比例不太多，尤其是暖色系的顏色，只使用了一點點。

色相平衡

- ● R（紅色）
- ● YR（黃紅色）
- ○ Y（黃色）
- ● GY（黃綠色）
- ● G（綠色）
- ● BG（藍綠色）
- ● B（藍色）
- ● PB（藍紫色）
- ● P（紫色）
- ● RP（紅紫色）
- ● N（無彩色）

觀看所使用的色相的面積比例，就能得知，光是色相B（藍色）與色相PB（藍紫色），就占了全體的3分之2的面積。畢竟涼爽的印象是極端的色相使用方式所造成的。

色調平衡

- ● 鮮豔的色調
- ○ 明亮的色調
- ● 暗淡的色調
- ● 昏暗的色調

觀看所使用的色調的面積比例，就能得知，純色調‧明清色調‧濁色調‧暗清色調的出現比例很均衡。尤其是，「明暗變化很豐富」這一點會與畫作的豐富程度有關。

這幅畫的配色感

透過配色的觀點，讓這幅畫的印象變得抽象後，再進行觀察，就能充分地感受到很多清爽的藍色系色調。

這是一種把色相範圍縮小，重視色調的配色組成方式。

🎨 顏色運用的注意重點

A. 眼熟的藍色漸層
B. 以白色作為強調色的夜空與藍天
C. 為何會看起來很生動？
D. 透過色調來呈現遠近感
E. 透過暖色系色相的強調色來讓畫面變得醒目

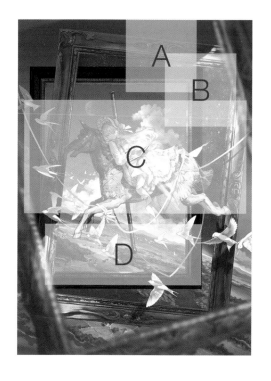

A 眼熟的藍色漸層

　用來掌控這幅畫作的是藍色系的各種色調。被視為夜空或宇宙空間的深藍色、飄著白雲的藍天（正是天藍色），以及透過從很淺的淡藍色到白色的微妙漸層來呈現那些雲朵。在這些藍色中，明亮的色調稍微偏黃，昏暗的色調則稍微偏紅。因此，能夠形成很協調的漸層。

　這是因為，那些色調與我們平常所看到的天空與大海的色調相同。如果明亮的藍色帶有紅色，昏暗的色調帶有黃色的話，給人的感覺也許就會變得有點不自然且陌生。

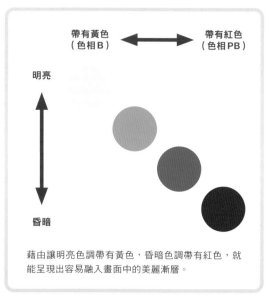

藉由讓明亮色調帶有黃色，昏暗色調帶有紅色，就能呈現出容易融入畫面中的美麗漸層。

B　以白色作為強調色的夜空與藍天

　　一般來說，畫作會位於畫框內，但在這幅畫中，畫框本身也被包含在畫作中。3個畫框輕飄飄地浮在空中。而且，依照畫框，背景中的天空也會產生變化，有的是藍天，有的則是夜空。這也許是在暗示，橫躺在馬背上的少女，位於跨越晝夜的奇妙夢境中。話說回來，藍天中的白鳥，與夜空中的白色星星一樣，都反射了強烈的光線，閃閃發亮著。透過這些少許的白色效果，就能讓人感受到天空的高度與夜空（宇宙）的遙遠感。

相較於什麼都沒有的藍天與夜空（上圖），只要使用少許白色來當作強調色，就能讓人感受到天空的高度。

C　為何會看起來很生動？

　　身穿白色洋裝的少女，一邊拿著打開來的書本，一邊睡去，像是啟程到夢中世界一般。少女靠在材質宛如銅像般堅硬的馬（或是獨角獸）的背上，在非常不穩定的狀態下讓頭髮隨風搖曳。

　　即便如此，這匹很僵硬，或者說宛如被冰住般的馬，為何不會掉落到地面上呢？與其相比，飄浮在少女右側的雲朵的形狀宛如一匹很生動的馬，這實在很有趣呢。藉由分別畫出這2匹馬的質感差異，就能呈現出堅硬與柔軟的質感。

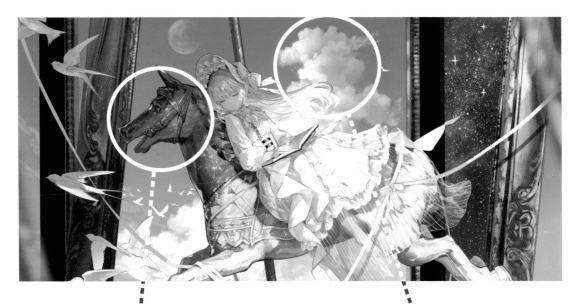

藉由在最亮處加入光線的反射，就能呈現出帶有光澤的堅硬質感。

透過不同的形狀與不規則的明暗色彩，就能呈現出柔軟蓬鬆的質感。

D 透過色調來呈現遠近感

我們是透過與畫中少女相同的視角來觀看這幅畫的。也就是說,位於相當高的天空。分布於下方的地表會由左向右地稍微傾斜,能讓人感受到地球的圓潤感。而且,近處畫的是綠色大地(田地與森林)與湖泊(或者是海灣),遠處畫的則是朦朧且帶有藍色的連綿山脈。透過這種逐漸帶有藍色的朦朧色調,來巧妙地呈現出遠近感。這種技法叫做**大氣遠近法**(參閱下文)。

此外,位於前方的畫框則被畫成模糊不清的樣子,宛如失焦照片。在呈現繪畫的縱深感時,這種柔焦效果也能發揮作用。

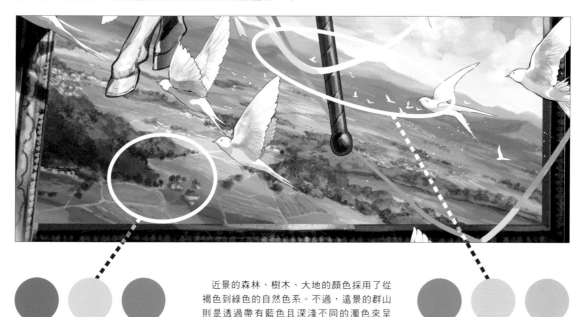

近景的自然風景

近景的森林、樹木、大地的顏色採用了從褐色到綠色的自然色系。不過,遠景的群山則是透過帶有藍色且深淺不同的濁色來呈現。透過完全不同的顏色來分別畫出相同的自然風景。

遠景的自然風景

📖 Note　大氣遠近法

只要從視野良好的場所觀看遠處的群山,看起來就會白白霧霧的,而且稍微帶有藍色。看起來之所以會很朦朧,是因為空氣中有水蒸氣與細微的塵埃。而且,那些物質會導致太陽光中的短波產生散射,因此風景看起來會帶有藍色。

像這樣運用大自然中所看到的現象來呈現遠近感的方法就叫做「大氣遠近法」、「空氣遠近法」。

這種畫法自古以來就為人所知,李奧納多·達文西的『蒙娜麗莎』的背後風景也是透過此方法來呈現的。

雖然前方的樹木是綠色的,但遠處的樹木卻帶有藍色,且看起來較暗淡。

E 透過暖色系色相的強調色來讓畫面變得醒目

　如同在 p.9 所敘述的那樣，這幅畫的大部分面積是由色相 B（藍色）PB（藍紫色）的藍色系色調‧漸層所構成。像這樣地，面積很大的顏色叫做**基調色**。相較之下，作為藍色相反色相的色相 YR（黃紅色）Y（黃色）當中的金色與色相 YR（黃紅色）當

中的淡橘色只使用了很少的面積，且會成為截然不同的**強調色**。

　藉由這種強調色，就能賦予畫面緊張感，並引導觀看者的視線。

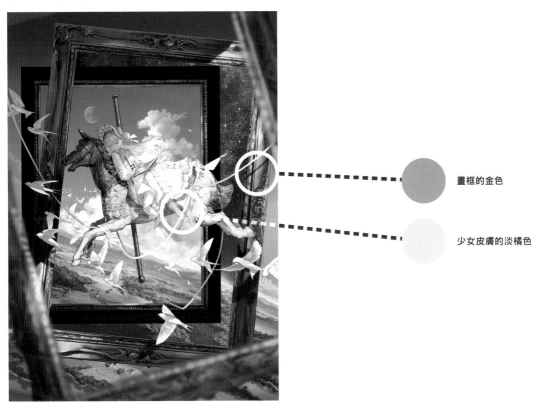

畫框的金色

少女皮膚的淡橘色

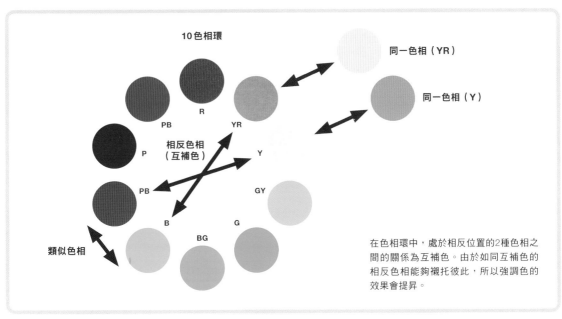

10色相環

同一色相（YR）

同一色相（Y）

PB

R

YR

P

相反色相
（互補色）

Y

PB

GY

B

G

BG

類似色相

在色相環中，處於相反位置的2種色相之間的關係為互補色。由於如同互補色的相反色相能夠襯托彼此，所以強調色的效果會提昇。

02 / 彼岸的新娘

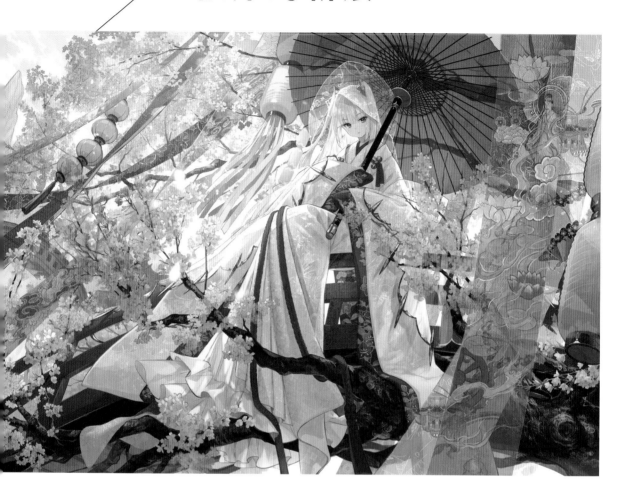

華麗到難以想像這是世上的景色，

隱藏在背後的故事究竟是⋯⋯

整幅插畫充滿了色彩，而且非常耀眼華麗。場所是生長著巨大櫻花樹的日式庭園，許多燈籠與美麗的布匹隨風飄動。小池塘上架設著一座太鼓橋（拱橋），坐在橋梁欄杆（橋的扶手部分）上的主角，身穿美麗的日式新娘服，拿著紅色和傘。

不過，標題是「彼岸的新娘」。也就是說，年輕貌美的主角已不在人世。在華麗的外表背後，描繪著悲傷孤寂的故事。

主要調色盤

透過從桃色到胭脂紅的暖色系顏色，來創造出華麗的印象。另外，看起來偏白的部分，有加上少許色調，變得有如淡桃色。

桃色

紫藤色

胭脂紅

梔子色

淡桃色

🎨 使用到的顏色的色相與色調的範圍

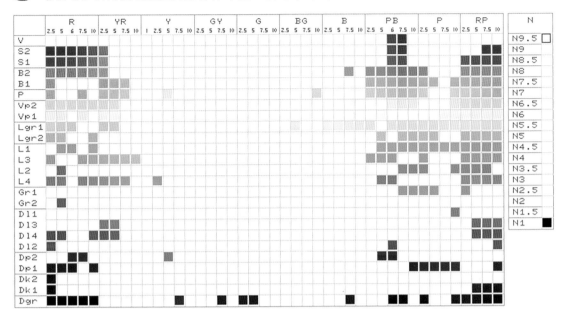

乍看之下，是一幅色彩很繽紛的畫。因此，會讓人覺得應該有使用到各種色相吧。然而，只要試著將實際使用到的顏色彙整在 Hue&Tone 圖表中的話，就會得知，使用的色相大致上僅限於色相 R（紅色）、YR（橘色）、PB（藍紫色）、P（紫色）、RP（紅紫色），

其他色相僅出現了一點點。其中，暖色系中的色相 R、RP 使用了從鮮豔色調到昏暗色調的廣泛色調。由於暖色系色相的顏色看起來彷彿要從正面飛出來，所以被稱作前進色。透過這種顏色效果，就能更進一步地襯托出華麗感。

🎨 色相平衡

- ● R（紅色）
- ● YR（黃紅色）
- Y（黃色）
- ● GY（黃綠色）
- ● G（綠色）
- ● BG（藍綠色）
- ● B（藍色）
- ● PB（藍紫色）
- ● P（紫色）
- ● RP（紅紫色）
- ● N（無彩色）

色相 RP（紅紫色）與色相 R（紅色）就占據了彩色的 2 分之 1 的面積。次多的是色相 PB（藍紫色），這主要被用於較亮的陰影。

🎨 色調平衡

- ● 鮮豔的色調
- ● 明亮的色調
- ● 暗淡的色調
- ● 昏暗的色調

透過明清色調與濁色調來構成基調。雖說是濁色調，但由於主要為明亮的淺灰色調（Lgr）與彩度較高的淺色調（L），所以不太會感到暗淡。

🎨 這幅畫的配色感

我認為，許多人看到桃色或櫻花色（淡紅色）後，心情就會變得溫和或愉快。另外，這種配色也呈現出很春天的季節感。

🎨 顏色運用的注意事項点

A. 用來呈現幸福感的粉紅色漸層
B. 很生動的白色光粒
C. 紅色＋白色是喜慶的象徵
D. 用來襯托**明清色**的濁色與**暗清色**
E. 用來呈現半透明感的色彩

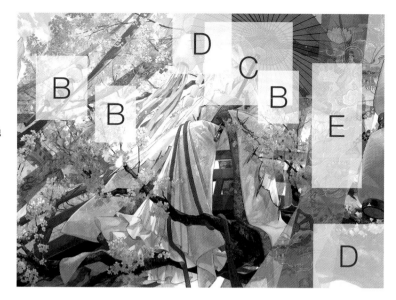

A　用來呈現幸福感的粉紅色漸層

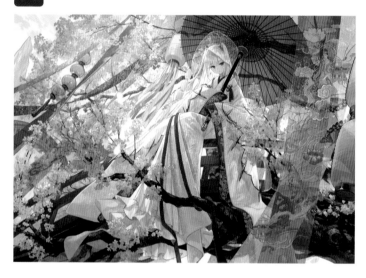

　　這幅畫中使用了很多粉紅色系的顏色。在色調方面，由於「極淡色調、淡色調、明亮色調」這類明清色調較多，所以會給人非常輕快的印象。

　　另外，在粉紅色中，可以分成溫暖甜美的粉紅色，以及冷靜清爽的粉紅色。前者為色相R（紅）色系，後者為色相RP（紅紫）色系。在這幅畫中，由於色相RP色系的冷靜粉紅色較多，所以不會給人過於可愛的感覺，而且還帶有清爽感。

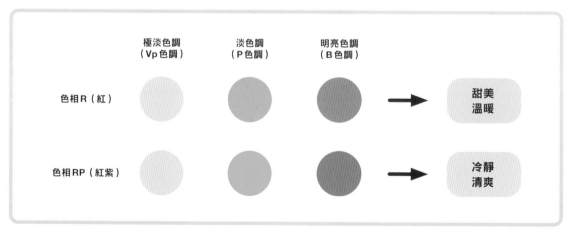

B　很生動的白色光粒

在此處,讓我們試著關注畫作中的光線表現吧。在這幅畫中,主角坐在太鼓橋的欄杆上,看著這邊。由於我們的視角會變成,從橋下仰望這片風景,所以會覺得照射下來的燦爛光線非常耀眼。這種耀眼的光線是從櫻花或詩箋之間出現的陽光,或是閃閃發光的光線的反射所造成的。在顏色運用方面,會透過大小不同的白點來呈現最亮處。

人們已知,以「戴珍珠耳環的少女」而聞名的17世紀的荷蘭畫家約翰尼斯·維梅爾,在許多幅畫作中都畫上了細膩的白色光粒。與此相同,我們之所以會從這幅畫感受到生動的生命力,大概是因為畫面中到處點綴著白色光粒吧。

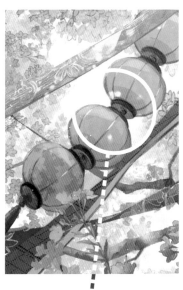

若干個小小的白色光粒在燈籠上閃耀著。

以紅色和傘為背景,櫻花的一部分看起來也像是白色光粒。

大膽地配置較大的白色光粒,像是要將櫻花樹枝截斷一般。可以感受到強光帶來的耀眼感。

C　紅色＋白色是喜慶的象徵

在日式婚禮中,新娘會穿上名為「白無垢」的純白和服。身為這幅畫主角的新娘也身穿在白色布料上加上白色刺繡的白無垢,而且由於使用了紅色與金色來當作強調色,所以能呈現出更進一步的華麗感與喜慶感。白色與紅色的搭配也會用在祝儀袋(禮金袋)的禮品繩上。而且,白色表示純潔無瑕,另一方面,紅色也帶有驅邪的意思。由於神社的鳥居也是用來消災解厄,所以是朱紅色。像這樣地,顏色也帶有基於文化或傳統的含意。

話說回來,新娘會戴上白色頭巾狀的頭飾。雖然這種頭飾叫做「角隱」,但這位新娘看起來卻有著一對很像角的耳朵呢。

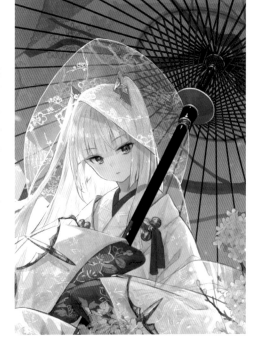

紅白是很吉利的顏色組合,常用於隆重的場合。

D 用來襯托明清色的濁色與暗清色

使用顏料來混色時，只要把從軟管中擠出的原色和白色混合，就能調出色調清澈明亮的顏色（＝明清色）。在這幅畫中，明清色調的顏色塞滿了許多面積，給人華麗繽紛的印象。不過，畫面下方較粗的樹枝則是用原色和黑色混合而成的昏暗色調（＝暗清色），以及原色和灰色混合而成的色調（濁色）來上色。雖然以整個畫面來說，此部分的面積很少，但卻帶有對比的效果，能進一步地突顯出明清色調的顏色的清澈感。

明清色

暗清色＋濁色

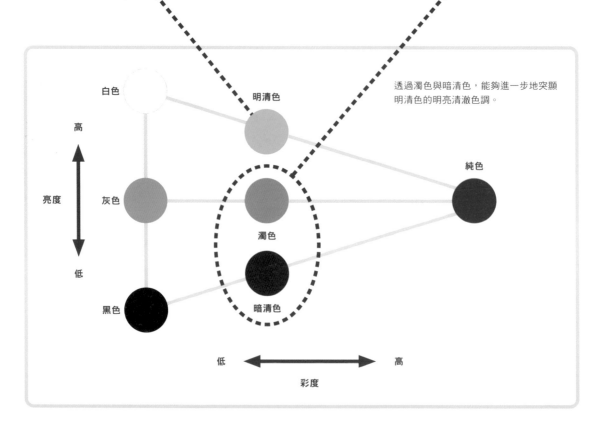

透過濁色與暗清色，能夠進一步地突顯明清色的明亮清澈色調。

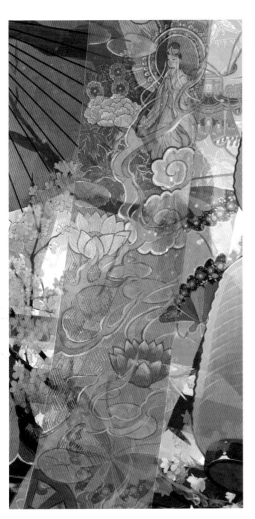

E 用來呈現半透明感的色彩

顏色繽紛的美麗長條布被懸掛在櫻花樹的樹枝上，由於這些布不像旗幟那樣被固定住，所以會悠然地隨風飄動。仔細觀看的話，會發現布料上畫了很精緻的蓮花、雲朵、佛像圖案。而且，連燕尾旗與燈籠也迎著風，由於這些東西的質料很薄，所以可以看到從後方透過來的風景。

舉例來說，在淡桃色布料的背後可以看到黃色布料，在黃色布料背後則能看到白色和服對吧。在知覺心理學中，這種看起來宛如半透明薄膜重疊在一起的現象叫做透明感。

畫家的技術的厲害之處在於，在布料上畫上細緻的圖案時，還能呈現出「透明感」。

左側的畫面是由以下這4個圖層所重疊而成。

①最前方的桃色布料＝半透明

②位於其背面的梔子色布料＝半透明

③位於其對面的櫻花樹枝

④天空與雲

尤其是因為①與②的布料是半透明的，所以會稍微降低重疊部分的色調，並透過混色來調整色相。

📖✎ Note 　透明感的呈現難度

① 　　　　　　　　② 　　　　　　　　③

只要把粉紅色的布和黃色的布重疊在一起，就會得知，何者疊在上方，何者在下方①。不過，當其中之一為半透明時，就能看到另一塊布料透過來。進行此部分的上色時，會讓這2種顏色進行混合，把淡橘色配置在重疊部分②。如此一來，就能呈現出透明感。

不過，只要淡橘色的位置稍微偏移的話，透明感就會消失，看起來會變成3塊布料重疊在一起的狀態③。在呈現透明感時，就是必須如此謹慎才行。

03

面向彩幻境的金魚茶館

在天空的異鄉悠閒賞花

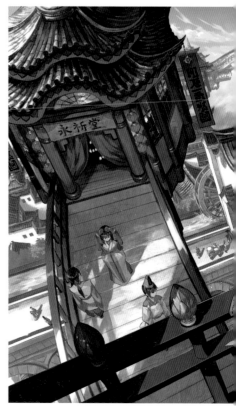

　　只要欣賞美麗的花朵，觀看漂亮的風景，內心就會平靜下來，並感到很愉快。主角身穿帶有金線刺繡的華麗和服，坐在位於高處的賞花席欣賞粉紅色的花，看起來似乎很幸福。

　　話說回來，她究竟位於何處呢？透過水平／垂直方向所呈現的遠近感，會讓人覺得，那似乎是一座高度相當高的天空都市。另外，根據「奇妙的中式建築」與「日式賞花場景」這種組合，顯示出此處不存在於現實世界，是幻想中的異鄉。能夠像這樣地讓人激發想像力，這一點也可以說是這幅畫的魅力吧。

🎨 主要調色盤

　　從鮮豔的群青色到清爽的水藍色，能讓人聯想到天空與水的冷色系顏色影響著整幅畫。在那當中，可愛的紅鶴色如同字面上的意思，能為此作品錦上添花。

| 群青色 | 天藍色 | 水藍色 | 紅鶴色 | 常春藤綠 |

🎨 使用到的顏色的色相與色調的範圍

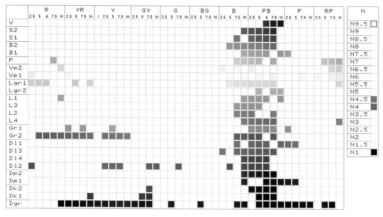

　　這幅畫似乎套了上一層藍色濾鏡，只要把使用的顏色彙整到Hue&Tone圖表中，就會發現色相B（藍色）、PB（藍紫色）的部分的確縱向地排列著各種顏色。也就是說，鮮豔色調、暗淡色調、明亮色調、昏暗色調的藍色全都有被用到。

　　在其他顏色方面，則使用了色相RP（紅紫色）、R（紅色）中的粉紅色，以及從色相YR（黃紅色）到G（綠色）的自然色。不過，這些顏色主要為明亮色調與暗淡色調，沒有使用容易引人注目的鮮豔色調。畢竟這幅畫的主角始終是藍色。

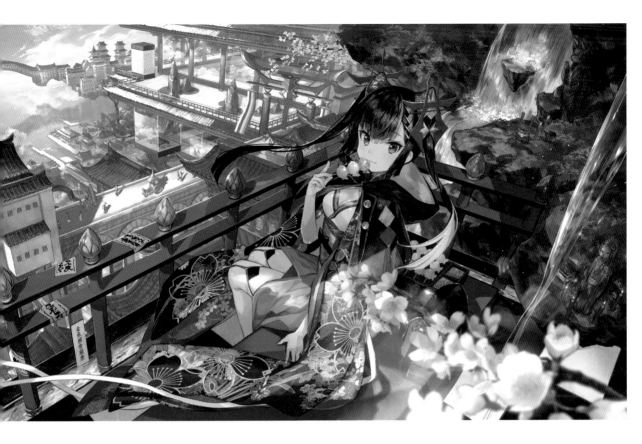

色相平衡

- ● R（紅色）
- ● YR（黃紅色）
- ○ Y（黃色）
- ● GY（黃綠色）
- ● G（綠色）
- ● BG（藍綠色）
- ○ B（藍色）
- ● PB（藍紫色）
- ● P（紫色）
- ● RP（紅紫色）
- ● N（無彩色）

在透過面積比例來觀察的色相平衡中，我們可以得知，色相Ｂ（藍色）‧ＰＢ（藍紫色）中的冷色成為了基調色，色相ＲＰ（紅紫色）～色相Ｙ（黃色）的暖色則成為了強調色。那些顏色的比例約為３：１，若想在清爽感中添加一點愉快感的話，這種平衡可說是恰到好處。

色調平衡

- ● 鮮豔的色調
- ○ 明亮的色調
- ● 暗淡的色調
- ● 昏暗的色調

由於光是在藍色系的色相中，就使用了各種色調，所以呈現出非常美麗的明暗漸層。此作品是運用色調感來配色的範本。

這幅畫的配色感

大面積地使用藍色系來作為基調色，使用少許粉紅色系的暖色來作為強調色。透過此強調色來襯托可愛感與甜美感。

🎨 顏色運用的注意事項

A. 把場景一分為二的對角線構圖法與用色方式　**B.** 透過朝向水平／垂直方向的遠近感呈現方式來營造氣勢
C. 水的各種樣貌　**D.** 透過顏色來感受季節感　**E.** 帶有柔焦效果的花朵與清晰可見的主角

A 把場景一分為二的對角線構圖法與用色方式

　這幅畫的橫向長度較長，而且依照連接畫面左下與右上的對角線，大致上可以分成2個場景。首先，右下的場景是，主角一邊坐著休息，一邊在茶館內吃東西的近景。然後，左上的場景則是眺望大海的遠景。

　在近景中，透過使用藍色與金色這2種對比鮮明的顏色，以及配置色調鮮豔的和服，來呈現非常鮮明的配色。相較之下，在遠景中，明亮色調與暗淡色調會成為基調，並襯托近景。

把場景一分為二的對角線構圖法

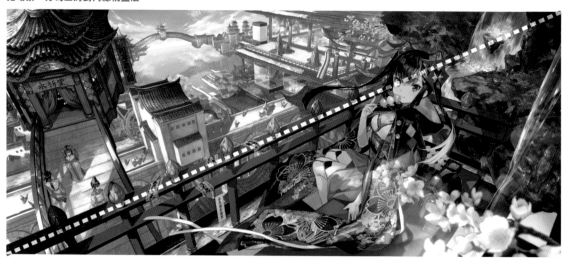

遠景（畫面左上）

下方的建築物的瓦片屋頂等部分為暗淡色調的藍色系。然後，遠處的大海與天空則是明亮色調的藍色系。在用色上，兩者皆與近景中的鮮豔色調藍色系形成了鮮明對比。

近景（畫面右下）

主角坐在賞花台內，該處的欄杆顏色是彩度很高的群青色。另外，由於作為相反色相的金色會成為強調色，所以群青色看起來會更加顯眼。

透過朝向水平／垂直方向的遠近感呈現方式來營造氣勢

另外，在這幅畫中，不僅使用了對角線構圖法，還運用了①用來呈現水平方向的距離感的遠近法，以及②用來呈現垂直方向的高低感的遠近法。

我們可以說，透過這種複雜的立體構圖，就能讓這個生動的世界持續擴大。

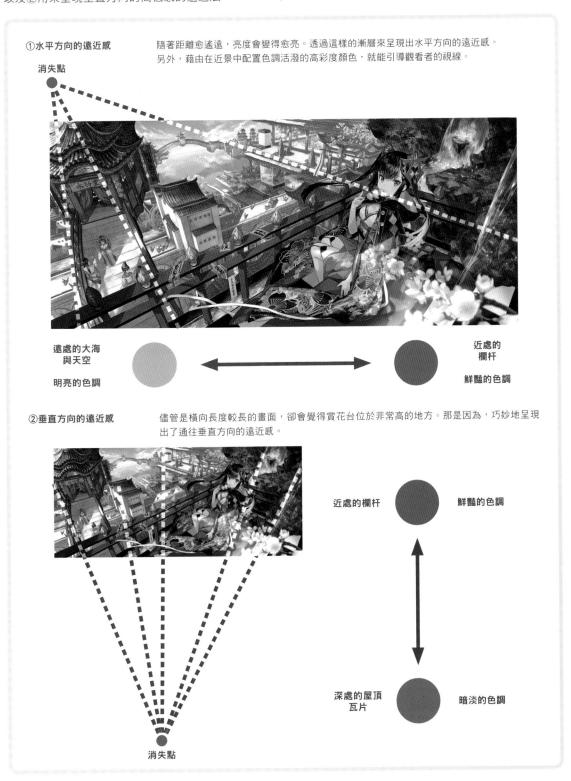

①水平方向的遠近感

隨著距離愈遙遠，亮度會變得愈亮。透過這樣的漸層來呈現出水平方向的遠近感。
另外，藉由在近景中配置色調活潑的高彩度顏色，就能引導觀看者的視線。

消失點

遠處的大海
與天空

明亮的色調

近處的
欄杆

鮮豔的色調

②垂直方向的遠近感

儘管是橫向長度較長的畫面，卻會覺得賞花台位於非常高的地方。那是因為，巧妙地呈現出了通往垂直方向的遠近感。

近處的欄杆

鮮豔的色調

深處的屋頂
瓦片

暗淡的色調

消失點

C　水的各種樣貌

　　水會從高處流向低處。在這幅畫中，畫出了瀑布的水從山頂流下來，經由人工水道流入河川，最後與大海融為一體的樣貌。

　　位於最前方的是流下來的水，由於強烈地反射光線，而且很清澈，所以可以看到流水背後有長了青苔的岩石。使用這種表現手法時，會有效地運用由白色所構成的最亮處。

　　在其對面的瀑布中，透過不規則的白色來呈現強烈的水花。紅色金魚悠閒地在主角腳邊的水路中游泳，在畫此處的水時，會透過白色來突顯透明感。

　　而且，在畫遠處大海中的水時，會以水平線作為交界，使用與天空上下對稱的顏色。像這樣地，藉由有效地運用白色，就能美麗地呈現出水的各種樣貌。

在寬廣的大海與天空之間畫出白色水平線，透過上下對稱的方式來呈現。

在畫緩緩轉動的水車所划出的水時，會透過對比度較低的白色來呈現。

透過白色來呈現，在水道的淺水中，陽光耀眼地反射的樣子。

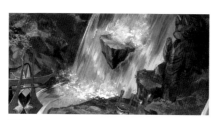

透過好幾個形狀不一的白色來呈現，因打在岩石上而隨意地綻開的水花。

透過沿著水流的白色直線來呈現光線的強烈反射。

D　透過顏色來感受季節感

　　我們經常會透過顏色來感受與呈現季節。在這幅畫中，透過主角所吃的3色糰子的顏色，也就是櫻花色、白色、嫩葉色的組合，來呈現春天的印象。櫻花色與嫩葉色都屬於明亮清澈的清色調，會讓人感受到柔軟與溫和感。

　　另一方面，金魚的紅色則會讓人聯想到夏天（在俳句中，金魚是夏天的季語）。由於這種紅色的色調很鮮明，所以應該會讓人感受到朝氣與活力吧。

　　像這樣，透過明亮色調來呈現春天，透過鮮豔色調來呈現夏天，我們很容易會透過色調的變化來呈現季節。順便一提，呈現秋天時，會使用像紅葉那樣，彩度稍低的強烈色調，冬天則可以透過雪的白色或灰色之類的無彩色來呈現。

　　話說回來，由於3色糰子呈現金魚的形狀，所以這幅畫的季節也許是從春天轉變為夏天的初夏時期。

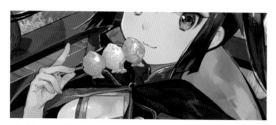

3色糰子的櫻花色、白色、嫩葉色會讓人聯想到春天。

金魚的鮮豔紅色會讓人聯想到夏天。

配色時，只要以明清色調中的暖色系色相為主，就會很有春天的感覺。

只要使用彩度很高的純色調來呈現鮮明的對比，就會很有夏天的感覺。

E 帶有柔焦效果的花朵與清晰可見的主角

在畫面右下，淡桃色的花被畫成較模糊的樣子。使用相機拍照時，有對到焦的人物模樣會拍得很清晰，另一方面，前方沒有對到焦的物體，看起來就可能會較模糊。這種視覺表現是一種照片式的呈現方式，透過我們的人眼是無法捕捉到的。

在這幅畫中，藉由將花的輪廓畫成朦朧的漸層狀來呈現出沒有對到焦的感覺，而且還藉由把花畫得更加亮白，來呈現出強烈的閃光（＝光線）照在上面的模樣。

如此一來，就能透過**柔焦效果**來營造出柔和的氣氛。

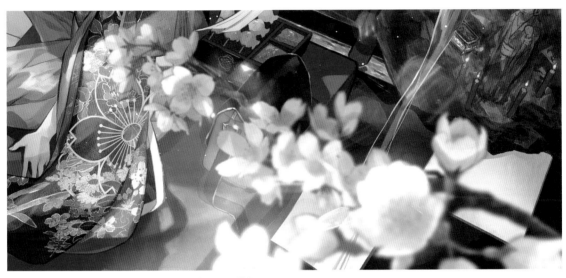

主角有對到焦，另一方面，沒有對到焦的前方花朵則很模糊。

📖 Note　透過些微漸層來呈現柔焦效果

(A) → (B) 把輪廓畫成漸層 → (C) 在周圍反射出較淡的顏色（光的反射）

藉由讓目標物稍微失焦，來呈現出宛如柔和光線照在上面的感覺。為此，首先要試著讓輪廓線暈開。暈開指的是，透過漸層來讓目標物的輪廓的顏色稍微產生變化。如此一來，與清晰的畫作相比，輪廓就會變得像是在沒有真實感的夢境中那樣。而且，還要透過光線的呈現方式來讓目標物的顏色像是映照在周圍。只要讓目標物的色調變得非常淡，並將周圍塗上顏色，就能進一步地提昇朦朧感，讓人覺得像是在觀看一個不可思議的世界。

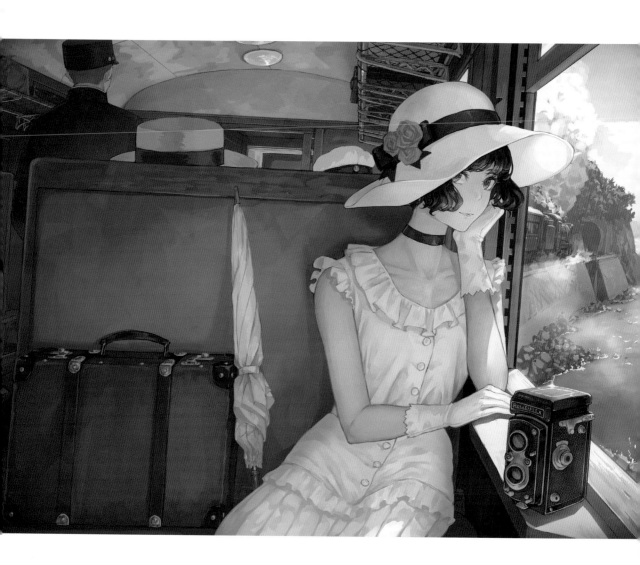

左 　「一期一會」原創作品／2019
右 　「街角」原創作品／2019

カオミン *Kaoming*

Twitter	@kaoming775
pixiv	1236873
Profile	插畫家。主要活動為，書籍的插畫、遊戲的角色設計等。代表作包含了，遊戲《深夜，點燈》（日本一Software）的角色設計與插畫、小說《雖然不太清楚不過我好像轉生到異世界了》系列（作者：あし、青文出版社）的插畫與角色原案、小說『傷口は君の姿をしている』（作者：九條時雨、KADOKAWA）封面插畫、三得利官方VTuber「燦鳥諾姆」的插畫等。畫集『幻影の少女　カオミン作品集』（エムディエヌコーポレーション）販售中。

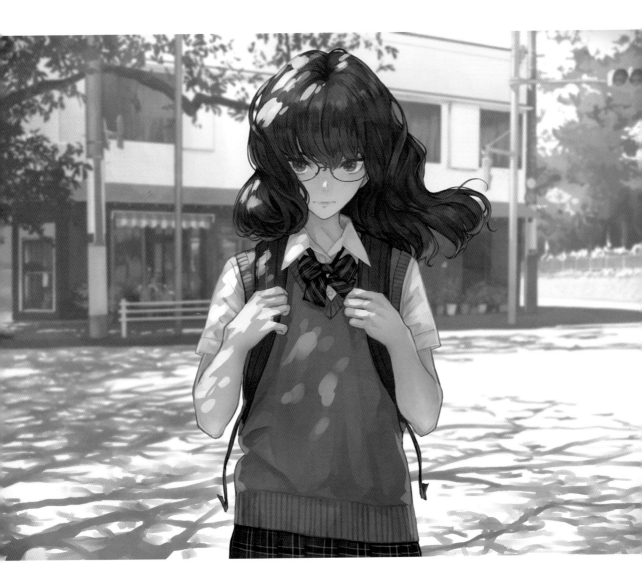

01 / 一期一會

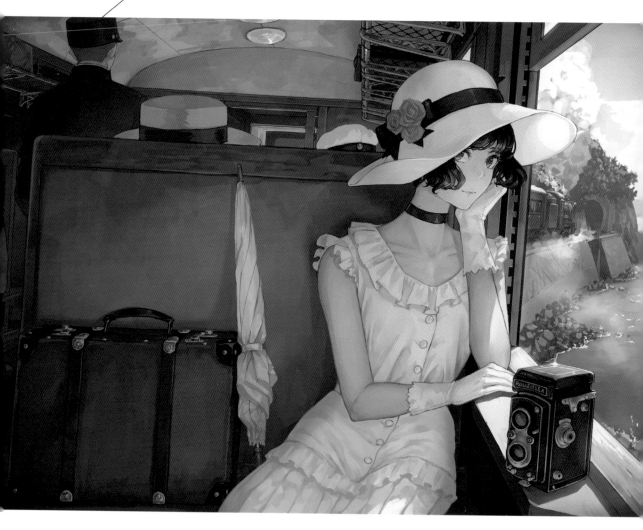

透過彩度較低的色調來呈現令人懷念的旅行的其中一幕

　　打扮高雅的女性戴著一頂有玫瑰裝飾的白色帽子，搭乘火車去旅行。雖說是火車，但由於是蒸汽火車，所以稍微帶有懷舊的氣氛。大量使用木材的內部裝潢，以現在來說，也變得很少見。另外，擺放在窗邊的雙反相機（Rolleiflex）也是歷史相當悠久的物品。像這樣，這是一個追溯過去的場景，我們可以透過彩度較低的色調來讓人感受到那種氛圍。

　　懷舊指的是，懷念過去的時代。雖然是一場悠閒時代的旅行，但主角接下來會有什麼樣的邂逅呢？

🎨 主要調色盤

雖然可以看到白色洋裝與帽子，但由於整體的基調色是暗淡的色調，所以實際使用的是帶有灰色的灰白色。

灰白色

灰藍色

褐色

深灰色

米色

🎨 使用到的顏色的色相與色調的範圍

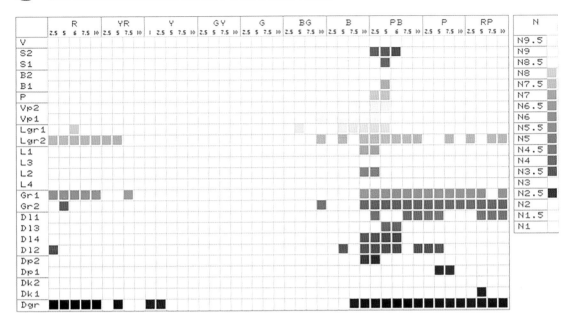

特別之處在於，從Y（黃色）到BG（藍綠色）的色相幾乎都沒有被用到。再加上，以Lgr（淺灰）色調、Gr（灰）色調為主的濁色占了很大的面積。也就是說，由於不僅色調不鮮明，而且色相範圍也很小，所以會形成非常平靜沉穩的畫面。

🎨 色相平衡

- ●R（紅色）
- ●YR（黃紅色）
- 　Y（黃色）
- ●GY（黃綠色）
- ●G（綠色）
- ●BG（藍綠色）
- ●B（藍色）
- ●PB（藍紫色）
- ●P（紫色）
- ●RP（紅紫色）
- ●N（無彩色）

在比例上，帶有紅色的色相（R、RP、P）與帶有較多藍色的色相（B、PB）各占一半，取得了平衡。可以說是一幅不會過於冷淡，也不會過於熱情的畫作。

🎨 色調平衡

- ●鮮豔的色調
- ●明亮的色調
- ●暗淡的色調
- ●昏暗的色調

觀察色調平衡後，就會清楚地得知，這幅畫是由濁色調與暗清色調所構成。藉由徹底地使用低彩度到中彩度的顏色，來營造出沉穩雅致的印象。

🎨 這幅畫的配色感

由於這幅畫是由暗淡色調所掌控，所以對比度也被控制得較低。微妙的亮度差異的添加方式是經過計算的。

🎨 顏色運用的注意事項

A. 白色並不白？
B. 物體的質感呈現
C. 美麗的肌膚質感
D. 迷人的強調色
E. 透過光線強度來呈現顏色的變化

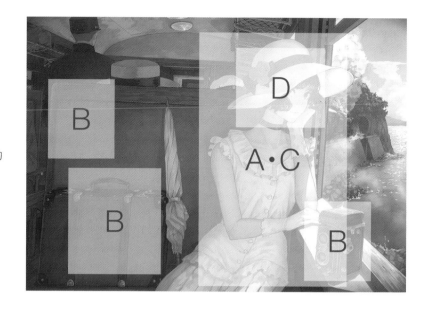

A 白色並不白？

身為主角的女性身上穿著什麼顏色的衣服呢？我覺得有許多人或許會回答「白色寬簷帽與白色洋裝」。不過，在這幅畫中，完全沒有使用到正確含意的白色（用RGB值來說的話，就是255.255.255）。看起來像白色的是，淺灰色與水藍色等低彩度的明亮顏色。這幅畫的整體彩度被控制得很低。由於若使用純白的話，就會產生宛如顏色消失般的不協調感，所以會藉由添加少許色調，並稍微降低亮度來取得平衡。

另外，我們在觀看物體的顏色時，無論照在該物體上的光線顏色為何，都會將其視為在白光底下所看到的顏色。這叫做色彩恆常性（➡參閱p.37【Note 色彩恆常性】）。因此，即使嚴格來說並不白，大多還是會將其當成白色來看待。

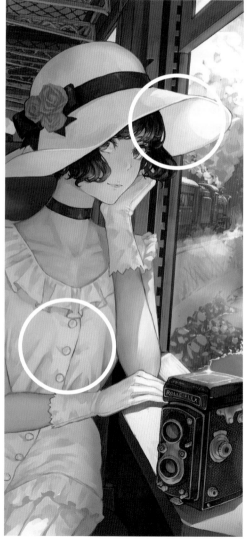

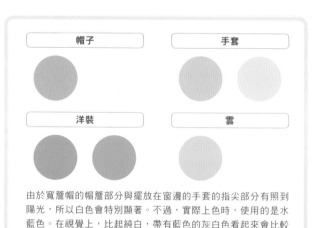

由於寬簷帽的帽簷部分與擺放在窗邊的手套的指尖部分有照到陽光，所以白色會特別顯著。不過，實際上色時，使用的是水藍色。在視覺上，比起純白，帶有藍色的灰白色看起來會比較像白色。

B 物體的質感呈現

在寫實度較高的畫作中，特別需要巧妙地呈現出物體的質感。在呈現質感時，重點在於，要讓人光是用看的，就能感受到觸感。舉例來說，座位椅背的觸感既柔軟又溫暖，旅行包的觸感會讓人感受到扎實的出色作工，相機部分可以分成，拿起來很順手且又不會滑動的表面觸感，以及冰涼的金屬部件的觸感。因此，會使用稍微不均勻的顏色，並加上細微的花紋。

 座位椅背的布料（moquette絨布）呈現出了柔軟的觸感。

 在旅行包部分，陳舊的皮革上纏繞著帶有光澤的深褐色飾帶。

 在雙反相機中，帶有皺紋的黑色皮革上有經過消光處理的鋁製金屬部件。

C 美麗的肌膚質感

與物體的質感相比，肌膚的質感更加複雜。那是光線反射方式不同所造成的。以物體來說，光線照射到表面後，就會反射。若是平滑的表面的話，由於反射角與入射角相同（鏡面反射），所以能感受到光澤。

若是粗糙表面的話，由於光線會朝各個方向漫反射，所以會感受到沒有光澤的地墊質感。另一方面，以肌膚來說，光線的一部分會進入肌膚內部，有些光線會在內部進行複雜的反射後再離開肌膚。因此，就能感受到透明感。這位女性被畫成了一位擁有美麗透白肌膚的人（➡參閱p.33【Note 光的反射與質感】）。

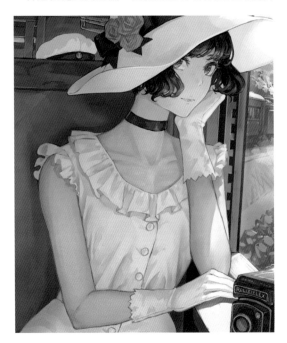

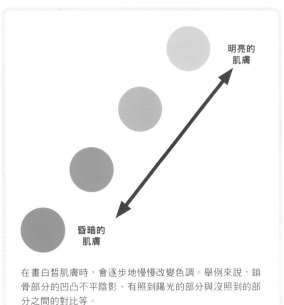

明亮的肌膚

昏暗的肌膚

在畫白皙肌膚時，會逐步地慢慢改變色調。舉例來說，鎖骨部分的凹凸不平陰影、有照到陽光的部分與沒照到的部分之間的對比等。

迷人的強調色

即使強調色的面積非常少，還是能夠引導觀看者的視線。如同在 A 中所說明的那樣，主角打扮得一身白。不過，引人注意的則是帽子上的紅玫瑰裝飾，以及圍在脖子上的黑色項圈。由於透過與白色之間的亮度差異，黑色會很顯著，而且紅色作為無彩色當中的彩色，也很顯著，所以自然會成為強調色。另外，項圈也有展露纖細頸部的效果，能夠突顯主角的美麗外貌。

而且，透過這些強調色，還能適度地營造出緊張感，讓這幅畫看起來很醒目。

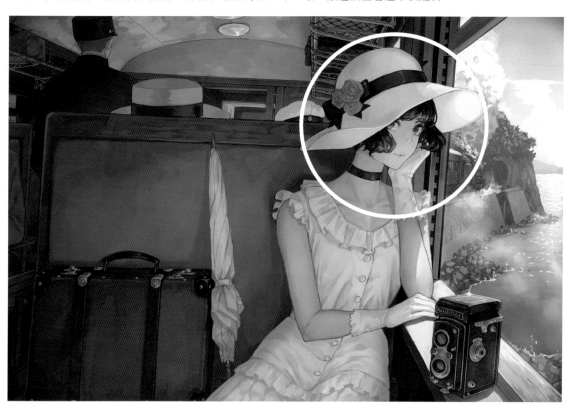

寬簷帽的配色

雖然呈現出來的基調色為白色，強調色則是紅色與黑色，但實際上使用的強調色為淺灰色、玫瑰灰、中灰色。即使降低了整體的對比度，但還是確實地建立了基調色與強調色之間的關係。

只要在白底上使用紅色和黑色來呈現高對比度，就會形成完全不同的印象。

E 透過光線強度來呈現顏色的變化

由於陽光照進了火車的窗戶附近，所以變得非常明亮。那是因為，在車廂內，位置愈裡面，陽光就愈弱，亮度就會變暗。只要觀察車廂內的木紋，就會發現，有曬到陽光的窗邊的木紋最為明亮，座位椅背外框的木紋則會逐漸變暗。透過細膩的亮度漸層來仔細地呈現出光線的強度。另外，較亮的木紋帶有黃色，較暗的木紋帶有紅色，這一點也是看起來很自然的重要原因。

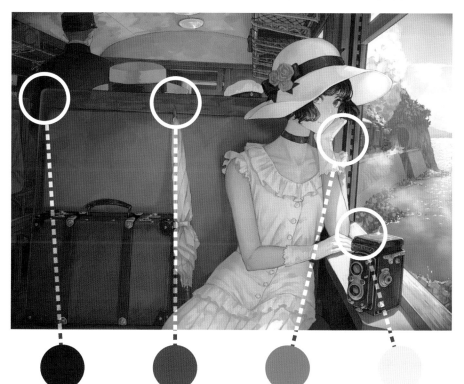

陽光從大窗戶照射進來，愈接近車廂深處，陽光會變得愈弱。光看木紋的顏色，也能清楚地得知這一點。

📖 Note　光的反射與質感

依照表面的粗糙與光滑程度、材質的透明度，光線會進行各種反射。主要會透過**鏡面反射**、**漫反射**、**內部反射**的搭配來讓人感受到複雜的質感。

鏡面反射

漫反射

肌膚內部

內部反射

當表面很平坦時，光線會透過與入射角相同的角度來進行反射，藉此，表面看起來就會很有光澤。

當表面凹凸不平時，由於光線會朝各個角度反射，所以光澤感低，看起來像地墊。

以肌膚來說，由於光線也會照進皮膚表面的內部，然後在內側進行反射的光線會離開肌膚，藉此就會讓人感受到透明感。
在肌膚表面，會同時產生鏡面反射與漫反射。

02 / 街角

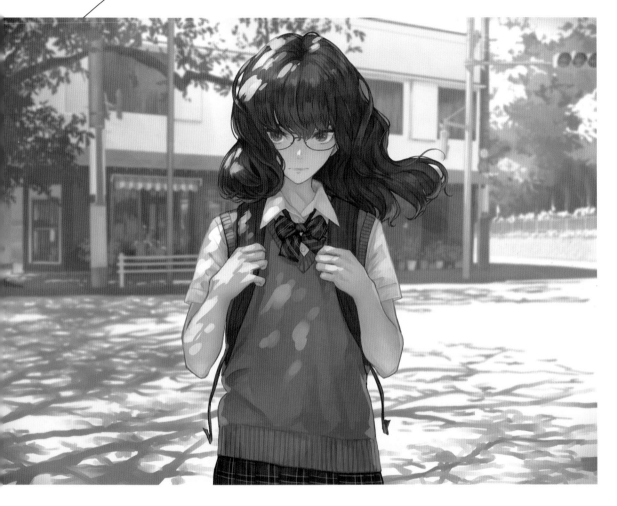

少女宛如時光停止般地佇立在葉縫陽光中

　　身穿短袖襯衫搭配背心的女學生，站在畫面中央，凝視著這邊。她稍微收起下巴，露出眼珠向上的表情，似乎想說些什麼。季節或許是初夏，場景大概不是從學校回家的路上吧？我想作者畫的是，她為了避開陽光而走進樹蔭中，讓頭髮隨著微風而稍微搖晃的瞬間。

　　這幅畫的最大特色在於，從人物到背景都大幅地降低了彩度。藉由經過精心調整的色調，可以讓人感受到非常平靜雅致的氣氛。

　　話說回來，主角究竟在和誰見面呢？接下來，在美麗的葉縫陽光中停止的時間，會如何轉動呢？

🎨 主要調色盤

雖然可以感受到些許紫色與藍色，但整體上只由暗淡色調的明暗所構成。

消炭色	鴿子色 （藍紫色）	霞色 （淡紫灰色）	月白色	灰藍色

🎨 使用到的顏色的色相與色調的範圍

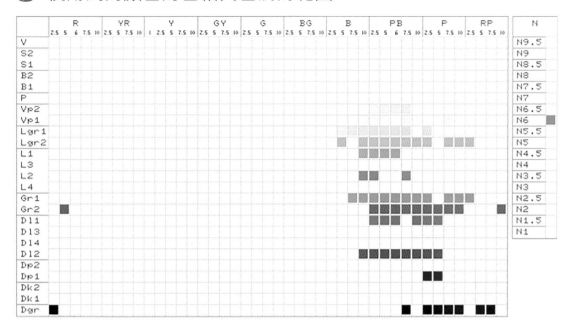

只要整理所使用到的顏色，就會得知，在Hue&Tone圖表中，那些聚集起來的顏色只占了極小部分的範圍。色相集中在B（藍色）、PB（藍紫色）、P（紫色）的範圍中，在色調分布方面，也是以濁色調中的樸素色調為主。透過這些涼爽的低彩度顏色來打造出靜謐素雅的印象。

🎨 色相平衡

- ● R（紅色）
- ● YR（黃紅色）
- ● Y（黃色）
- ● GY（黃綠色）
- ● G（綠色）
- ● BG（藍綠色）
- ● B（藍色）
- ● PB（藍紫色）
- ● P（紫色）
- ● RP（紅紫色）
- ● N（無彩色）

這幅畫只由色相B（藍色）、PB（藍紫色）、P（紫色）這3種涼爽的色相所構成。給人一種套上了藍色濾鏡的感覺。因此，只要對看起來像褐色系的顏色進行色度測量，就會得知那是暗淡的紫色。

🎨 色調平衡

- ● 鮮豔的色調
- ● 明亮的色調
- ● 暗淡的色調
- ● 昏暗的色調

當然，彩度較高的純色調幾乎沒有被用到。藉由讓濁色調覆蓋整個畫面，就能營造出素雅寧靜的印象。

🎨 這幅畫的配色感

由於在這幅畫的配色組成中，是透過濁色調來統整冷色系的類似色相，所以不會產生很大的變化。安穩的印象是恬淡的配色所造成的。

🎨 顏色運用的注意事項

A. 葉縫陽光、柔和的陰影
B. 灰色調的魅力
C. 樹葉看起來像綠色，但其實⋯

A 葉縫陽光、柔和的陰影

　　這幅畫的組成以濁色調為主。因此，處處都能見到作者下了很多工夫，不是透過彩度（色相），而是透過明暗（亮度）來分別畫出微妙的差異。在這裡，我想要特別關注葉縫陽光的呈現方式。

　　陽光穿過樹葉縫隙照射進來，從主角身上到地面，都被照出斑駁狀的影子。在襯衫、手臂、頭髮、衣服、地面，分別可以看到微妙的色調感。只要對比度稍微高一點的話，就無法畫出柔和的葉縫陽光，而是會形成鮮明的聚光燈。因此，我們可以得知這幅畫的配色很慎重。

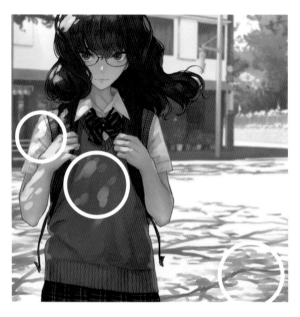

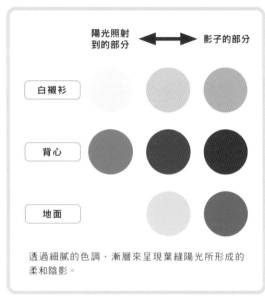

	陽光照射到的部分 ←→ 影子的部分		
白襯衫			
背心			
地面			

透過細膩的色調，漸層來呈現葉縫陽光所形成的柔和陰影。

B 灰色調的魅力

　　低彩度的用色方式正是此作品的魅力。那麼，如果這幅畫是無彩色的單色調的話，給人的印象會改變嗎？

　　如同右圖那樣，只要消除彩度的話，就能更加清楚地了解到，此作品是透過微妙的明暗，深淺來呈現的。而且，懷舊的印象會變得稍微強烈一點。

　　不過，我還是覺得，如同原畫那樣，使用灰色調比較能夠傳達出情緒與主角的細膩表情。

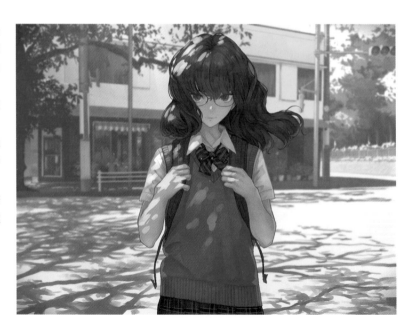

C 樹葉看起來像綠色，但其實…

　　在主角背後的景色中，白色牆壁的商業大樓與交通號誌等是用寫實筆觸繪製而成的。而且，在畫面兩端，有葉子很茂密的樹木。

　　話說回來，樹葉看起來像什麼顏色呢？我想，陽光所照射到的葉子或許是較明亮的綠色，陰影下的葉子看起來則是稍暗的綠色。不過，只要試著把葉子的顏色抽出來，就會得知，如同圖片那樣，顏色是帶有藍色的灰色，和綠色差很多。看起來像深褐色的樹幹，實際上則是暗灰色。交通號誌的紅色部分也是使用帶有許多藍色的紅紫色。

　　雖然這幅畫呈現出整體套了一層藍色濾鏡的感覺，但人類卻會將其當成拿掉濾鏡後的原本顏色來看待。這叫做色彩恆常性。舉例來說，即使在藍色光線的照射下，蘋果看起來還是紅色的對吧。也就是說，作者在運用顏色時，有考慮到色彩恆常性這種知覺功能（參閱【Note 色彩恆常性】）。

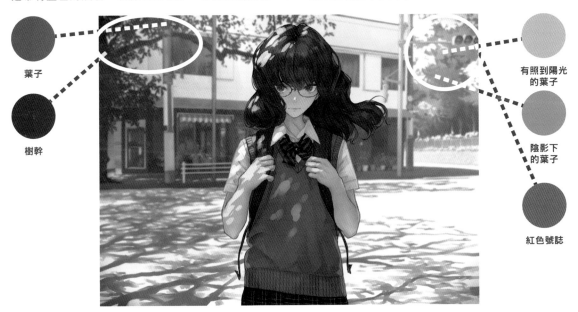

葉子

樹幹

有照到陽光的葉子

陰影下的葉子

紅色號誌

📖 Note　色彩恆常性

　　如果沒有光線，人類就無法得知顏色。而且，光線可以分成，紅色較強的光線，以及藍色較強的光線。因此，受到光線照射的顏色，實際上當然會帶有紅色或藍色。

　　不過，即使燈光的色調改變，我們還是會將看到的顏色，當成與在如同陽光那樣的白光下所看到的顏色一樣的顏色來看待。這叫做「色彩恆常性」。雖然色彩恆常性的原理並不清楚，但人們認為其中一個原因為，腦部會對用來照射物體的照明環境進行推測，對顏色的外觀進行修正。

只要用藍色光線照射，蘋果就會變成暗淡的米色。不過，我們還是會將其看成紅色的蘋果。

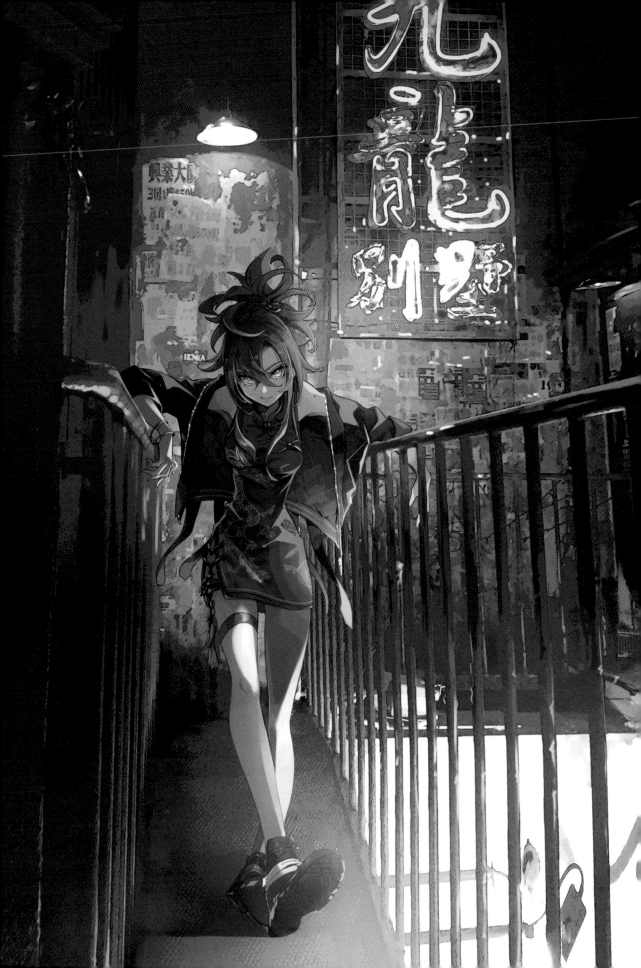

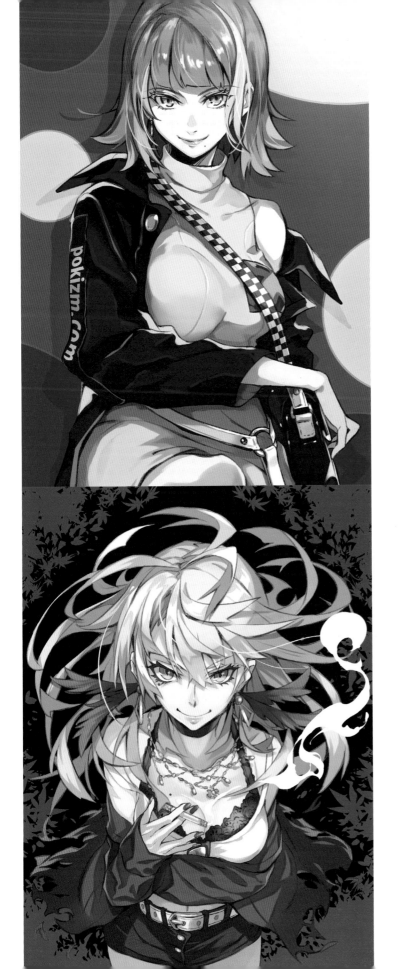

POKImari

Twitter	POKImari02
pixiv	63950
Profile	曾任職於遊戲公司，後來以自由工作者的身分自立門戶。參與各種活動，像是動畫、遊戲、VTuber的角色設計、插畫、活動演出、專門學校講師等。代表作包含了遊戲《ZENONZARD》的角色插畫、遊戲《Fate/Grand Order》的概念禮裝插畫、洲崎綾VTuber「煌星Vivi」角色設計、電視動畫《特斯拉筆記》的角色原案等。畫集『PKZM POKImari画集＆作画思考法』（玄光社）發售中。

左　「九龍少女」
　　初次發表：「PKZM POKImari 畫集＆
　　作畫思考法」／2021
右上　「Blue Yellow」
　　原創作品／2020
右下　「帥氣的女性」
　　原創作品／2018

九龍少女

外表凶狠的角色

在昏暗混濁的色調中現身

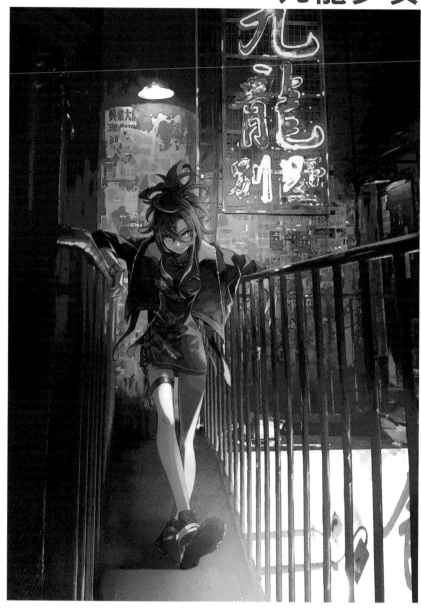

　　這幅畫的地點彷彿像是曾位於香港的九龍寨城。九龍寨城是違法堆積而成的建築群，以危險的貧民窟而為人所知。據說「在寨城中，即使是白天，也處於昏暗、荒廢的狀態」。

　　如果不小心誤闖進那種地方的話，該怎麼辦呢？

　　也許會被如同畫中那樣的奇特居民怒瞪，嚇得身體動彈不得。那個人把雙手放在欄杆上，似乎是在說前方禁止進入。在昏暗燈光的照射下，這位女性顯得更加可怕。昏暗混濁的色調能夠用來呈現，與一般社會隔絕開來的奇特世界。

🎨 主要調色盤

　　昏暗色調與暗淡色調的紅色，以及帶有藍色的綠色，會一邊互相襯托彼此，一邊構成這幅畫。

胭脂紅

牡丹紅

老綠

樹皮色

漆黑

🎨 使用到的顏色的色相與色調的範圍

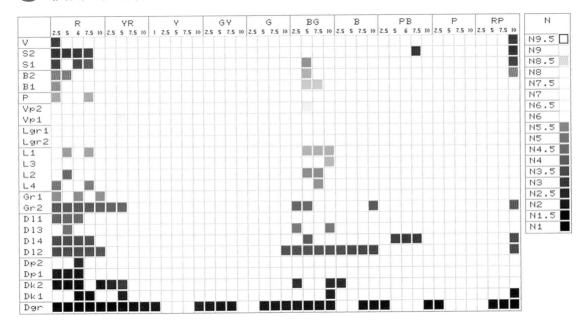

色相R（紅色）與色相BG（藍綠色）呈縱長分布，從鮮豔色調到昏暗色調都在範圍內。不過，重點在於，在兩者中，明亮色調（Vp色調、P色調等）都幾乎沒有出現。這是因為，明亮色調所具備的可愛感與清新感，與這幅畫的風格剛好相反。

🎨 色相平衡

- ● R（紅色）
- ● YR（黃紅色）
- Y（黃色）
- ● GY（黃綠色）
- ● G（綠色）
- ● BG（藍綠色）
- ● B（藍色）
- ● PB（藍紫色）
- ● P（紫色）
- ● RP（紅紫色）
- ● N（無彩色）

色相R（紅色）占了全體的2分之1。相較之下，作為相反色相的BG（藍綠色）等冷色系色相的使用比例約為6分之1。這2種色相會互相影響。

🎨 色調平衡

- ● 鮮豔的色調
- 明亮的色調
- ● 暗淡的色調
- ● 昏暗的色調

暗清色調與濁色調占了全體的8～9成。這幅暗淡的畫作的基調是由這些色調所構成的。少許的純色調與明清色調主要用來呈現人造光源。

🎨 這幅畫的配色感

胭脂紅與漆黑掌控了畫面，讓人產生這個世界既昏暗又危險的印象。而且，在昏暗色調中，藉由讓紅色系與藍綠色系的顏色互相重疊，就能加強印象。

🎨 顏色運用的注意事項

A. 透過若干個光源來照亮的奇特世界
B. 強調各色調中的色相差異
C. 紅色的色調變化
D. 透過顏色來呈現質感

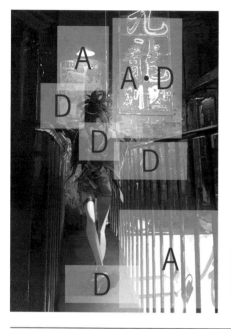

A 透過若干個光源來照亮的奇特世界

在這幅畫中，有若干個光源。第1個光源是位於主角後方牆壁上的白熾燈。溫暖的光線照亮了髒污的牆面。第2個光源是位於旁邊的霓虹燈管「九龍別墅」這些文字發出了紅光。在這幅畫中，透過這些光源來讓人感受到強烈的暖色系印象。

相較之下，在主角所站的走廊的右下方，則可以看到聚光燈。而且，樓下深處似乎有非常強的光源。由於是會引發白色光暈的光源，所以也許是戶外泛光燈或陽光。可想而知的是，無論如何，這些光線都從下方把主角照得很蒼白。

雖然原本是位於昏暗的建築中，但在若干個光源的照射下，顯得很奇特。

發出溫暖光線的白熾燈

閃耀著紅光的霓虹燈管

發出冷光的聚光燈與強烈光源（泛光燈或陽光）

📖 Note 光線與色彩

如果沒有光線的話，就看不到顏色。要說為什麼的話，那是因為，當光源所發出的光線照射到物體表面，形成反射光，並進入眼睛中後，我們才能察覺顏色。

該光線是由各種波長所構成。其中，由於陽光中含有我們能夠辨識的所有波長，所以我們能夠看到如同彩虹那樣的許多顏色。

相較之下，由於白熾燈含有許多相當於紅色的波長（叫做長波長），所以被照射到的物體看起來會偏紅。由於螢光燈含有許多相當於藍色的波長（叫做短波長），所以物體看起來會顯得蒼白。我們可以透過名為色溫的標準來測量這類光線的特徵。

視覺的形成原理

陽光或照明器具所發出的光線，會照射物體（例如蘋果）的表面。在光線的波長中，長波長的成分（相當於紅色）會反射到蘋果表面上。另一方面，其他波長的成分（相當於綠色或藍色等）則會被蘋果的表面吸收。因此，只有長波長的成分會傳送到眼睛，腦部會將該訊息理解成顏色（紅色）

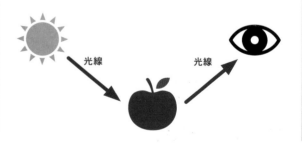

＊**別墅**……也叫做別第、別館。

📖 Note 色溫

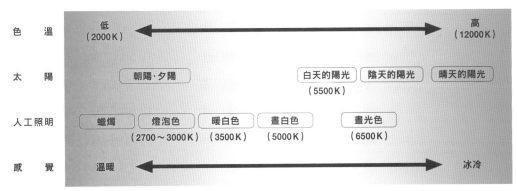

K（kelvin）是色溫的單位

　　紅光的色溫較低，藍光的色溫則較高。舉例來說，以陽光而言，朝陽或夕陽的色溫很低，晴天的白天陽光的色溫則很高。另外，在人工照明中，蠟燭的色溫很低，螢光燈的色溫則很高。依照這種色溫，我們會感覺到溫暖（低色溫），或是冰冷（高色溫）。

B 強調各色調中的色相差異

　　主角身穿帶有紅龍圖案的綠色旗袍，而且還披著一件內裡為綠色的紅色外套。在此服裝中，自然能夠看到紅色與綠色之間的色相對比關係。在各色調中呈現出這一點，正是此作品的特色。

　　具體來說，光線直接照射到的部分為明清色調的紅色與綠色，光線間接照射到的部分為濁色調的紅色與綠色，光線沒有照射到的部分則是暗清色調的紅色與綠色，像這樣地分別運用不同色調。

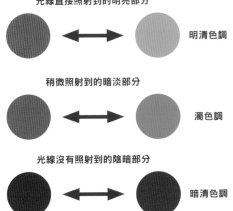

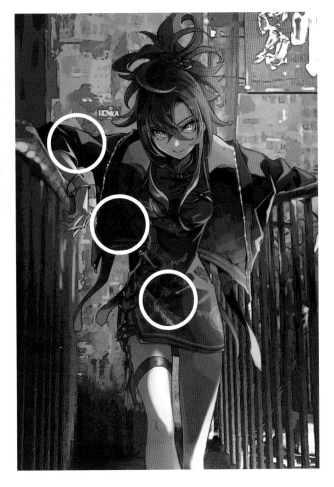

紅色的色調變化

這是一幅透過綠色來突顯紅色印象的畫。那麼，究竟使用了幾種紅色呢？

雖說都是紅色，但依照明亮程度（亮度）與鮮豔程度（彩度），可以分成無數種。我在透過亮度（下圖的縱軸）與彩度（下圖的橫軸）來分類的色調圖中，呈現出了這幅畫中所使用到的紅色（色相R）。此處可以分成12種色調。除了Vp（極淡）色調與偏淡且低調的Lgr（淺灰）色調以外，全都有出現。

另外，只要透過鮮豔色調・明亮色調・暗淡色調・昏暗色調來觀察，就會發現，各色調給人的印象會如同p.45上方的圖表那樣。

雖然鮮豔色調的紅色只用了一點點，但卻會給人大膽且充滿活力的印象。為了呈現出強光照射到的狀態，所以還是會稍微使用一點明亮色調的紅色。由於明亮色調的紅色本身帶有討喜與可愛的印象，所以在這幅畫中不會出現太多。使用較多的是暗淡色調的紅色，能夠呈現出陳舊與汙損的樣子。而且，使用最多的是昏暗色調的紅色，能讓人感受到沉甸甸的印象與可怕的印象。

像這樣地，以暗淡色調和昏暗色調作為基調，再藉由使用各種紅色來呈現出強大氣勢與恐懼。

🎨 色調圖（被使用到的紅色）

・鮮豔的色調
V：生動活潑的色調（銳利）
S：強烈色調（強烈）

・明亮的色調
B：明亮色調（明亮）
P：淡色調（淡）
Vp：極淡色調（極淡）

・暗淡的色調
Lgr：淺灰色調（偏淡且低調）
Gr：灰色調（內斂）
L：淺色調（低調）
Dl：濁色調（暗淡）

・昏暗的色調
Dp：深色調（深）
Dk：暗色調（暗）
Dgr：深灰色調（極暗）

只要把畫中所使用到的色相R（紅色）彙整起來，就會變得如同這張色調圖。
除了Vp（極淡）色調、Lgr（淺灰）色調以外，各種色調都被有效地運用。

色調所造成的印象差異（以紅色為例）

紅色（色相R）的4種色調	印象
鮮豔的色調 （彩度高的鮮明色調） V　S	華麗　精力充沛　積極　大膽　熱情
明亮的色調 （亮度高的清澈色調） B　P	開朗　可愛　愉快　討喜　天真無邪
暗淡的色調 （彩度低的混濁色調） L　Dl　Lgr	令人懷念　陳舊　和睦　溫和　觸感很好
昏暗的色調 （彩度低的厚重色調） Dp　Dk　Dgr	堅強　濃郁　強而有力　可怕　沉甸甸　充實

D 透過顏色來呈現質感

這幅畫之所以看起來逼真，應該是因為建築物和人物的質感都畫得很出色吧。從陳舊暗淡的牆面到眼神銳利的眼睛，透過顏色與形狀來呈現出現實的質感。

由於走廊的扶手會反光，所以能感受到很強的光澤感。因此，會把昏暗色調當成基調色，使用明亮色調來作為強調色。不過，在畫柵欄部分時，為了減少使用高亮度效果，所以會呈現出生鏽的樣子。

在畫牆面時，會搭配使用暗淡色調來呈現壁紙剝落的粗糙質感。在地板部分，使用些微的顏色對比來呈現已磨損的防滑紋路的凹凸質感。

呈現在黑暗中發光的霓虹燈時，白色與純色的高對比效果會很有用。

透過亮度的漸層來畫出主角頭髮的光澤感。目光炯炯的眼睛則是透過明亮的黃色與暗褐色之間的對比來呈現。

柵欄的陳舊生鏽質感

扶手的金屬光澤

鐵板上的粗糙防滑紋路的磨損情況

壁紙剝落的粗糙質感質感

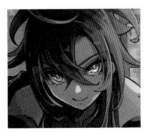

強烈的銳利眼神

發出奇特光線的霓虹燈管對比

會反光的豔麗頭髮

Blue Yellow

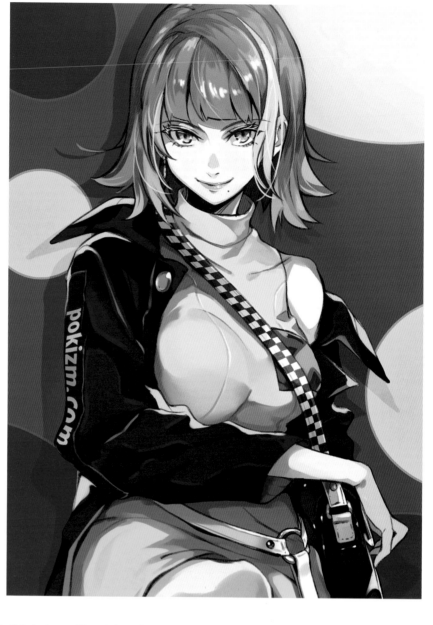

透過爽快明確的配色來呈現

充滿自信的強烈性格

一邊把手放到背在肩膀上的包包上,一邊露出無畏微笑的金髮美女,正凝視著這邊。根據短髮與突顯身體曲線的服裝,她看起來像是一位非常活躍的戰士。她肯定是一位毫無破綻、充滿自信,而且性格強烈的女性吧。

在呈現這類角色性格時,使用覆蓋整個畫面的藍色與黃色的色面構成來進行配色,也能幫上忙。由於這2種顏色是相反色相,而且亮度差異也很大,所以非常明確。這種爽快的印象也會反映在人物的呈現上。

主要調色盤

只使用了鮮豔的藍色與明亮的黃色這2種色系。雖然簡單,卻能營造出鮮明的印象。

海軍藍

海洋藍

番紅花黃

鉻黃

金色

🎨 使用到的顏色的色相與色調的範圍

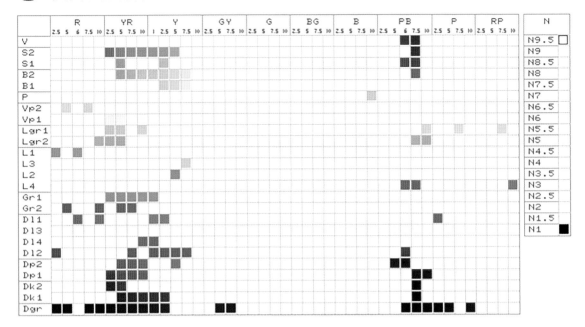

只要觀看 Hue & Tone 圖表，就會得知，各種色調只會縱向地出現在這2種系統的色相中。第1種是由色相YR（黃紅色）與Y（黃色）所構成的暖色，包含了從黃色到金色的顏色。另1種則是從PB（藍紫色）的藍色到海軍藍（藏青色）的冷色。除此之外的色相幾乎沒有被用到，刻意只用這2種系統的顏色來構成這幅畫。另外，在無彩色中，只使用了白色和黑色，灰色系完全沒有出現也是特色之一。

🎨 色相平衡

- ● R（紅色）
- ● YR（黃紅色）
- Y（黃色）
- ● GY（黃綠色）
- ● G（綠色）
- ● BG（藍綠色）
- ● B（藍色）
- ● PB（藍紫色）
- ● P（紫色）
- ● RP（紅紫色）
- ● N（無彩色）

這幅畫是由PB（藍紫色）、YR（黃紅色）、Y（黃色）這3種色相所構成。冷色系與暖色系的使用面積比例大致上為1比1。

🎨 色調平衡

- ● 鮮豔的色調
- 明亮的色調
- ● 暗淡的色調
- ● 昏暗的色調

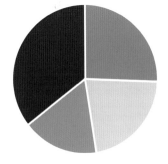

乍看之下，這幅畫會給人彩度很高的純色調印象，但試著整理使用到的顏色後，就會發現，4種色調運用得很均衡。純色調／明清色調與暗清色調的搭配，創造出很強烈的對比感。

🎨 這幅畫的配色感

讓色調產生對比的明確呈現方式，正是這幅畫的特色。雖然是帶有涼爽感的配色，但也能感受到速度感與活潑感。

🎨 顏色運用的注意事項

A. 藍色與黃色的互補色對比關係
B. 透過光澤來呈現生動感
C. 透過圓形的主題圖案來創造律動感

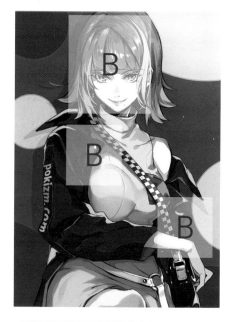

A 藍色與黃色的互補色對比關係

配色的最小單位是2種顏色的搭配。在這種情況下，色相的搭配方式可以分成3種：①在相同色相中，把2種顏色搭配在一起的方法（相同色相的配色）、②把相鄰色相搭配在一起的方法（類似色相的配色）、③把色相差異很大的2種顏色搭配在一起的方法（相反色相的配色）。這幅畫採用的是方法③。再加上，是使用PB（藍紫色）與Y（黃色）這種互補色來進行配色，所以創造出很強烈的對比效果。

在配色調和中，有若干項法則。其中之一就是明確性。在這幅畫中，藉由讓色相產生對比，來實現明確的配色調和。

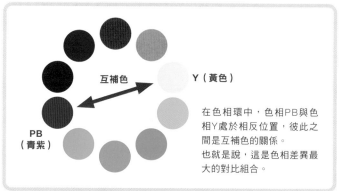

互補色
Y（黃色）
PB（青紫）

在色相環中，色相PB與色相Y處於相反位置，彼此之間是互補色的關係。
也就是說，這是色相差異最大的對比組合。

只要透過10色相環來思考，就會發現互補色的組合有5種。觀察這些顏色的亮度差異後，就會清楚得知，色相PB與色相Y這個組合的亮度差異是最大的。也就是說，不僅色相差異很大，亮度差異也很大，因此會形成對比更加鮮明且明確的配色。

互補色的關係

PB（藍紫色）& Y（黃色）　　P（紫色）&GY（黃綠色）　　RP（紅紫色）&G（綠色）　　R（紅色）&BG（藍綠色）　　YR（黃紅色）&B（藍色）

亮度差異

📖 Note　配色調和的原理　明確性

雖然關於「什麼樣的配色才協調呢」的研究數量很多，但一般原理可以歸納成4點。其中之1的**明確性原理**的觀點為，當色相或亮度等色彩屬性的差異很大時，由於各種顏色看起來很清楚，所以容易調和。在色相的組合中，使用如同互補色那樣，在色相環中距離很遠的顏色來搭配的話，就能提昇明確性（①）。相較之下，若使用色相BG與G的話，就很難看出差異，且不明確，會變得不易調和（②）。另外，亮度差異最大的黑色與白色很明確（③），亮度幾乎沒有差異的兩種灰色之間則不明確，且不易調和（④）。

如同已說明過的那樣，這幅畫的基調色是色相PB與色相Y，由於色相差異大，而且亮度差異也很大，所以看起來非常明確。

① 〇明確
PB（藍紫色）
& Y（黃色）

② ✕不明確
色相BG（藍綠色）
&G（綠色）

③ 〇明確
N1.5（黑色）
&N9.5（白色）

④ ✕不明確
N3.5（灰色）
&N4（灰色）

透過光澤來呈現生動感

雖然用色很簡單,但卻帶有很生動的印象。那是因為,在各個部分都有呈現出光澤感。

舉例來說,在金髮部分,沿著圓潤的頭部形狀來強烈地反射照明光線。在睜開來的眼睛中,透過閃耀的光芒來象徵角色的堅強意志。另外,外套的鈕扣與皮帶環這些金屬部分也會閃閃發光。這些光線的反射,也就是光澤感的呈現,能讓人感受到水嫩感、新鮮感、俐落感。

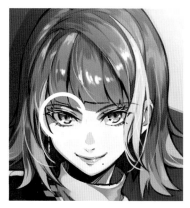

瞳孔的光線反射特別能反映出強烈的意志。

為了呈現出金屬的質感,所以光線的反射是不可或缺的。

高亮度的白色能呈現出強烈光澤。

C 透過圓形的主題圖案來創造律動感

透過藍色與黃色的色面構成來營造出對比鮮明的爽快印象。

而且,觀察過形狀的組成後,就會發現到處都被畫上了圓形。背景的圖案、主角的圓潤頭部、胸部的隆起部分都使用了圓形的主題圖案。我們應該可以說,這些圓形的組成賦予了這幅畫律動感,並增添了流行感。

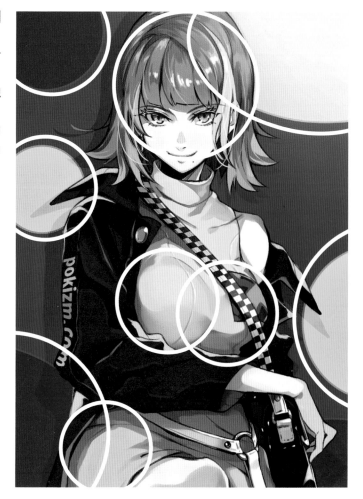

如同白圈所顯示的那樣,藉由使用大小不同的圓形來填滿畫面,來呈現出富有節奏的畫作。

帥氣的女性

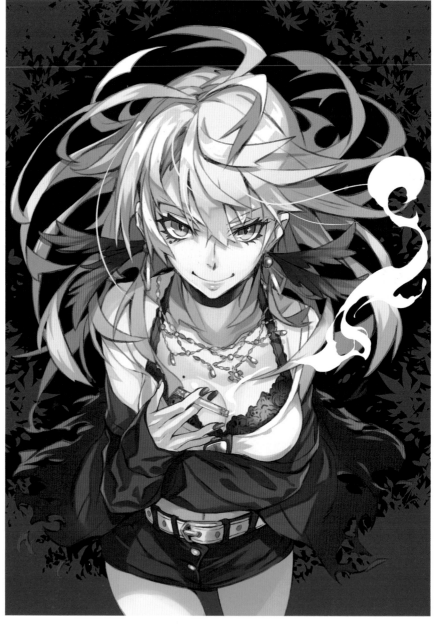

宛如從畫中飛出來般的氣勢

主角手裡拿著一根點燃的煙，像是要撕裂黑暗般地往前進。飄逸的頭髮覆蓋著上半身，紫色衣服的邊緣也呈現出感覺快要破掉般的速度感。

透過強烈的顏色運用來呈現出這種強大的氣勢。我們應該可以說，螢光粉紅與黑色的配色本身就能代表強大且帥氣的女性角色的印象。

主要調色盤

以鮮艷的螢光粉紅，以及帶有黑暗印象的黑色，這2種顏色來作為關鍵色。

黑色　　螢光粉紅　　紫色　　象牙白　　青色

使用到的顏色的色相與色調的範圍

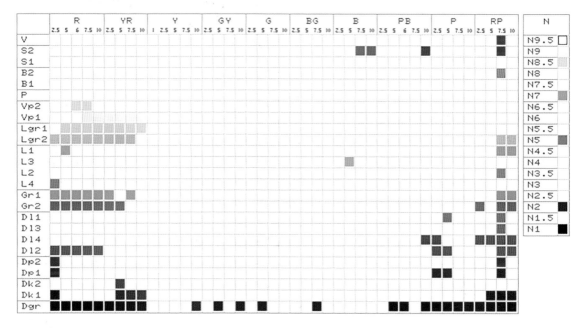

在背景與服裝中，使用的是色相RP（紅紫色）與P（紫色），各種色調都有出現。色相R（紅色）的低彩度色調是頭髮和皮膚的顏色。

色相平衡

- ● R（紅色）
- ● YR（黃紅色）
- Y（黃色）
- ● GY（黃綠色）
- ● G（綠色）
- ● BG（藍綠色）
- ● B（藍色）
- ● PB（藍紫色）
- ● P（紫色）
- ● RP（紅紫色）
- ● N（無彩色）

主要使用到的彩色的色相為R（紅色）、RP（紅紫色）、P（紫色）。也就是說，透過相鄰的類似色相來構成畫作的基調色。

色調平衡

- ● 鮮豔的色調
- 明亮的色調
- ● 暗淡的色調
- ● 昏暗的色調

基本上，這幅畫給人清色的印象。雖然濁色調出現了3分之1，但主要為頭髮與皮膚的明亮濁色，所以給人的印象不會那麼暗淡。

這幅畫的配色感

以「螢光粉紅×黑色」這種容易讓人留下印象的配色作為基調色。在這幅畫中，明亮的象牙白所形成的對比感，看起來很漂亮。

🎨 顏色運用的注意事項

A. 透過鮮豔的粉紅色與黑色來突顯色彩
B. 生動的設計（隨風飄動的頭髮、繚繞的煙……）
C. 瞳孔的顏色（僅占一點點面積的強調色）

A 透過鮮豔的粉紅色與黑色來突顯色彩

在 p.46 的「Blue Yellow」中，如同標題那樣，其特色在於，透過藍色與黃色這種互補色的搭配來呈現色相的對比。我認為明顯的色相差異，容易讓人留下深刻的印象。

這幅畫採用很明確的配色，具備震撼感，但所使用的色彩對比效果與「Blue Yellow」不同。也就是說，透過彩色中的螢光粉紅與無彩色中的黑色之間的彩度差異來呈現襯托效果。由於螢光粉紅是高彩度色，黑色沒有彩度，所以兩者會襯托彼此。

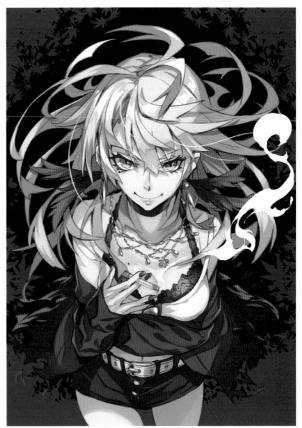

📖 Note　4種色彩對比效果

具備色相差異（藍色與黃色）或彩度差異（螢光粉紅與黑色）的顏色組合，能夠襯托彼此。
另一方面，依照所搭配的顏色，顏色看起就會有所不同。這叫做對比效果，顏色屬性所造成的對比效果是很常見的現象。

色相對比

當米色位於紅色上面時，看起來帶有黃色。位於黃色上面時，看起來則帶有紅色。

彩度對比

當藍灰色位於彩度較高的藍色上面時，看起來會比位於灰色上面時來得鮮明。

亮度對比

當灰色位於黑色上面時，顯得較亮，位於白色上面時，則顯得較暗。

互補色對比

當黃綠色位於作為互補色的紫色上面時，看起來會比位於白色上面時來得鮮明。

B　生動的設計（隨風飄動的頭髮、繚繞的煙……）

透過「以前傾姿勢朝向這邊逼近」這樣的構圖來繪製這位女性角色。透過「從黑暗的背景中竄出的明亮人物」這種顏色運用，也能讓人感受到其氣勢與震撼感。而且，在隨風飄動的頭髮與香菸的形狀設計中，也呈現出了強烈的動態感。這些俐落的彎曲形狀既是頭髮與香菸，同時也呈現出優秀的裝飾性設計，並成為這幅畫的魅力。

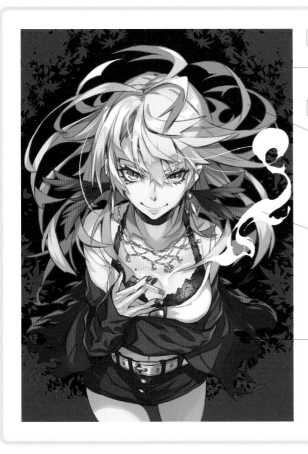

裝飾性設計的呈現

以茂密樹葉作為主題圖案的背景

將動作視覺化的設計方式

使用曲線來畫出隨意飄動的金髮

不規則地升起的煙

因追不上速度而逐漸被切碎的服裝

C　瞳孔的顏色（僅占一點點面積的強調色）

在此作品中，背景部分的螢光粉紅與黑色形成了強烈對比，容易引人注目。不過，在這幅畫中，還有一個用來當作強調色的顏色。那就是作為眼睛顏色的青色。

由於皮膚為色相YR（黃紅色），所以與瞳孔的青色的色相B（藍色）形成了互補色的關係，而且是色相差異最大的組合。另外，由於除了瞳孔以外，色相B（藍色）幾乎沒有被用到，所以可辨識性會提昇（胸口的項鍊中有青藍色的寶石，用來搭配瞳孔的顏色）。

雖然此顏色的面積僅占一點點，但使用效果非常好。我們應該可以說，在突顯堅強女性的銳利眼神時，此顏色是最適合的強調色。

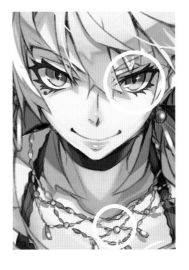

只被用於瞳孔與項鍊寶石的青藍色。

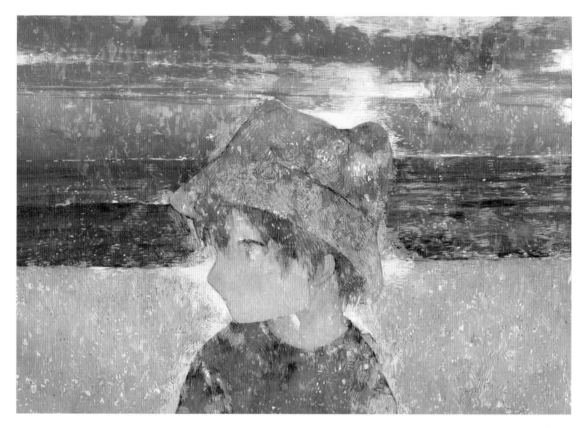

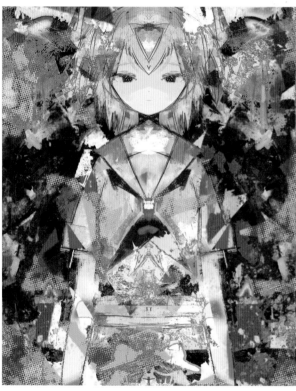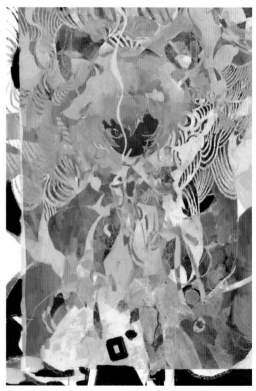

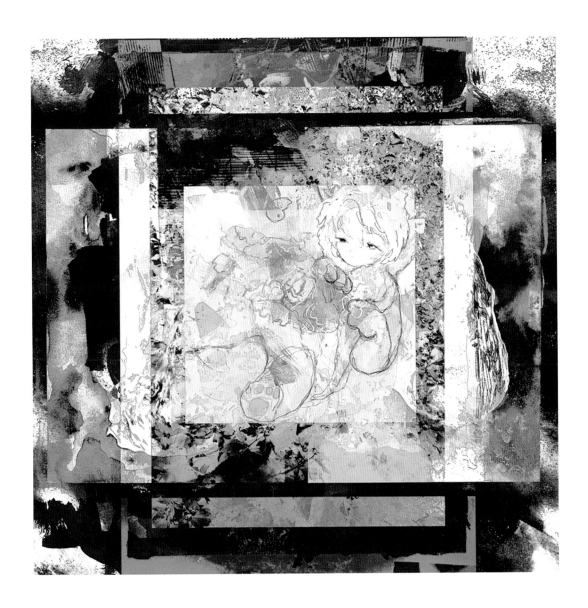

塚本穴骨 *Tsukamoto Anabone*

Twitter　@DOnut_bone

pixiv　14303613

Profile　畫家、插畫家。關注潛意識、夢之類的內心世界與角色，一邊運用素材質感所造成的偶然性，一邊透過各種質感與色彩來呈現角色的內心世界。參與過書籍『僕はにゃるらになってしまった~病みのインターネット~』（作者：Nyalra，KADOKAWA）的裝幀畫與內頁插畫、電視節目『超人女子 士ガリベンガーV』（朝日電視台）中的相關插畫等。

左上　　「大海的化石」初次發表：同人誌『うみのかせき』封面插畫／2021

左下左　「閃亮亮的貼紙」原創作品／2018

左下右　「香蕉口味的香菸」原創作品／2021

上　　　「我的孩子」原創作品／2019

大海的化石

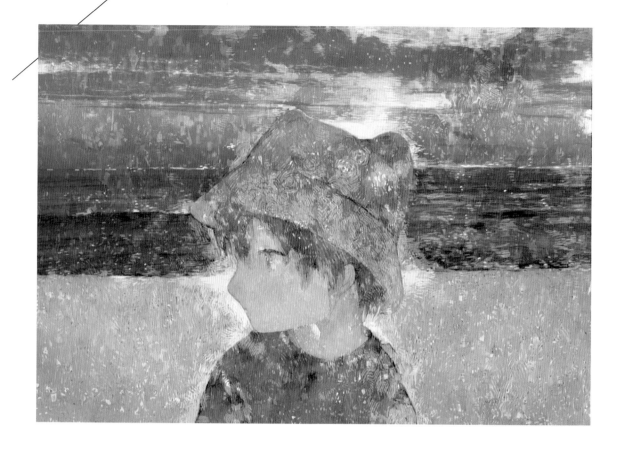

帶有手感，且又溫暖的質感與顏色

把各種顏色的顏料混合，反覆塗上，而且還在各處把顏料刮掉，藉此來打造出這幅質感很豐富的作品。少年在海濱行走，黑暗混濁的大海在其背後擴展，在眼看就要下起雨來的陰暗天空對面，也看得到藍天。溫暖柔和的色調、粗糙的手感、在寂靜中聽到的海浪聲，之所以能像這樣地刺激五感，是因為明明是數位繪圖，但在顏色運用方面，卻很有傳統繪畫的風格。

色彩的樂趣與魅力，不僅在於外觀的美麗與被喚起的各種印象，也能透過觸覺與聽覺等來使人感動，讓人聯想到豐富多彩的世界。這幅畫會讓人想要慢慢地去思考關於少年的各種故事。

🎨 主要調色盤

在調色盤中，彩度較低的米色系顏色成為了基調色。帽子部分使用了帶有紅色的檀香色，能讓人感受到溫暖。另一方面，在各處忽隱忽現的天霧藍會襯托米色系的顏色。

檀香色　沙棕色　暖灰色　炭灰色　天霧藍

🎨 使用到的顏色的色相與色調的範圍

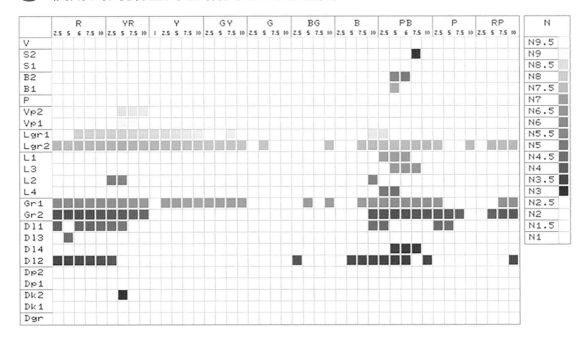

Lgr（淺灰）色調、Gr（灰）色調、Dl（濁）色調這些彩度較低的濁色調顏色出現在多種色相中。

透過較暗淡的色調來取得明暗的平衡，逐漸構成畫作。在用色方面，既平靜又帶有韻味。

🎨 色相平衡

- ● R（紅色）
- ● YR（黃紅色）
- Y（黃色）
- GY（黃綠色）
- ● G（綠色）
- ● BG（藍綠色）
- ● B（藍色）
- ● PB（藍紫色）
- ● P（紫色）
- ● RP（紅紫色）
- ● N（無彩色）

暖色系色相占了全體的2分之1。色相YR（黃紅色）的分量特別多，這一點正是讓人感受到溫暖的主要原因。

🎨 色調平衡

- ● 鮮豔的色調
- 明亮的色調
- ● 暗淡的色調
- ● 昏暗的色調

低彩度的濁色調約占了8成。透過這種以低彩度為主的用色方式來呈現平靜安穩的場景。

🎨 這幅畫的配色感

與沙棕色的海濱沙灘相比，大海使用了較暗的炭灰色，因為是夜晚的景色嗎？在配色上，有運用到色調感。

A 像是偶然完成的質感

只要使用油畫顏料或油漆之類的畫材來作畫，顏色就會飛濺到畫布之外的地板與牆上，形成各種顏色混在一起的狀態。

另外，在畫布上，任憑從筆上滴落的顏料自然地散開，也是一種配色組成方式較為隨意的畫法。那樣偶然完成的不規則配色，能呈現出奇妙的質感，讓人不由得地感受到魅力。

使用數位工具來呈現出這種偶然性，正是此作品的特色。背景被分成了3層（看起來也像是天空／大海／海濱），在背景前方，畫的是戴著帽子的少年的側臉。由各種顏色混合而成的質感特別令人印象深刻。那麼，我們就來試著特寫幾個部分吧。

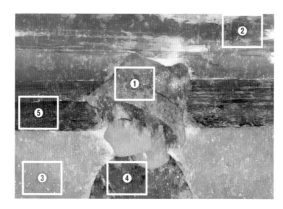

在從畫面中擷取出來的①〜⑤各個部分中，畫的並不是具體的目標，看起來幾乎都是偶然形成的花紋或污垢。飛濺的顏料、方向不一的筆跡、如同鞋印般的圖案。另外，以暗淡色調作為基調色，彩度較高的顏色會在各處忽隱忽現。

那麼，為何作者喜歡透過這種用色方式來呈現質感呢？理由之一應該可以說是，多樣化的用色方式的自由度與複雜度吧。在無法刻意達成的用色方式中，存在著「咦，會變得如何呢？」這種奇妙感。

理由之二在於，總覺得可以喚起懷舊感與溫暖感。其原因也許是，人們會聯想到，偶然出現的自然景象，以及歷經長久歲月而產生變化的建材。

舉例來說，①與③看起來也像是多種顏色的花崗岩或土牆的表面。④與⑤則像是歷經風雨侵襲後而生鏽的鐵板與受損的外牆。另外，雖然是用數位工具繪製而成的作品，但卻能感受到傳統顏料的質感＝物質特性，這一點應該就是第3個理由吧。

石頭與木材等材質的表面絕對不是由均勻的色彩所構成。歷經長久歲月後，會變色或褪色，材質本身也會產生變化。因此，會形成很有韻味的色調與質感。而且，不僅是外表而已，還能感受到粗糙或凹凸不平的手感。

石頭的剖面

土牆

生鏽的鐵板

經年累月後的竹子

📖 Note　顏色與觸感

　　色彩是透過眼睛來觀察的。不過，質感不僅能透過視覺來捕捉，也能透過觸覺來判斷。也就是所謂的手感。

　　關於此作品的描述，我曾說能感受到溫暖的質感，其理由應該可以說是「因為帶有手感」吧。試著撫摸繪畫的表面後，應該可以想像到「絕對不是平滑的，而是粗糙的對吧」、「應該會呈現出很粗糙，像是指尖內側被卡住般的觸感吧」。

　　像這樣，在呈現出能透過視覺來感受到觸覺的質感時，色彩也會發揮作用。我們可以說，彩度的高低會特別重要。舉例來說，Lgr（淺灰）、Gr（灰）色調的低彩度色會讓人聯想到粗糙的觸感。相反地，V（鮮豔）、B（明亮）色調之類的高彩度色就會讓人覺得觸感很光滑。如果這幅畫是由鮮豔的V色調所繪製而成的話，絕對不會產生粗糙的自然手感，而是會形成光滑冰冷的質感吧。

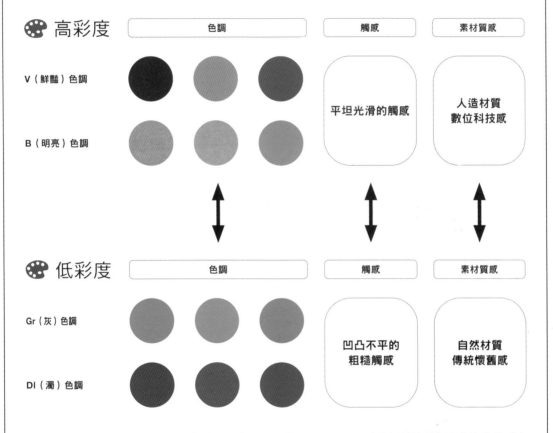

　　試著把色調所造成的觸感差異彙整在圖表中。即使是相同色相，透過鮮豔的純色調或清澈的明清色調都能感受到平滑的觸感。相較之下，透過暗淡的濁色調，則會感受到粗糙的觸感。同樣的，我們可以說，透過前者容易讓人聯想到很整齊的人造材質，透過後者則容易讓人聯想到自然材質。帶有數位科技感的顏色給人平滑的印象，相較之下，使用實體畫材畫出來的傳統懷舊感顏色則容易給人粗糙的印象，這一點也很有特色。

　　另外，在此處我們說明了，彩度特別容易影響到光滑或粗糙的印象，而且亮度也帶有相同的效果，高亮度色容易產生平滑的印象，低亮度色則容易產生粗糙的印象。

02

我的孩子
閃亮亮的貼紙
香蕉口味的香菸

呈現顏色本身的魅力

　　顏色的運用方式包含了幾種目的。大致上應該可以分成，「用來呈現具體目標」的用色方式，以及「不存在具體目標，而是用來呈現顏色本身」的用色方式。而且，即使有具體目標，採用寫實風格的用色方式時，與採用設計性較高的用色方式時，兩者所呈現的印象也會有很大的差異。沒有具體目標時，可以用整齊的花紋來呈現，也能如同抽象畫那樣地自由上色，表現方式有很多種。

　　由於本章節所介紹的這3幅作品中都沒有具體的

目標，所以在顏色運用方面，可以說是在呈現顏色本身的趣味與強烈印象。而且，不是採用單純的色面，而是把水彩風格、印章風格、剪紙畫風格等各種顏色呈現方式組合起來。由於在這些作品中可以感受到觸感，所以也可以說是各種素材質感的拼貼畫。

　　透過這些畫作的疊色方式與質感呈現，你有產生什麼樣的印象嗎？然後，腦海中有浮現出什麼樣的人物嗎？

A　透過顏色的明暗、線條的粗細來呈現對比　『我的孩子』

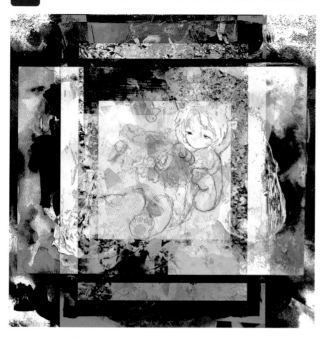

　　作品本身是正方形，拼貼方式也是長方形的組合，所以帶有很整齊的印象。不過，隨意躺臥在中央的幼童則是使用細微抖動的線描法來呈現。而且，只有這個部分使用黃色這個非常明亮的色調來當作基調色，在周圍部分，使用的是宛如沉澱墨水般的昏暗顏色。

　　搭配使用水彩般的暈染顏色來呈現不安與困惑。明亮色調與昏暗色調、極細線條與粗壯線條，這類組合也有助於呈現孩子的複雜心情。

🎨 這幅畫的配色感

由於亮度差異而顯眼

　　透過黑色與明亮色調之間的亮度差異來形成很高的對比感。

透過帶有數位科技感的顏色來呈現剪紙畫風格『閃亮亮的貼紙』

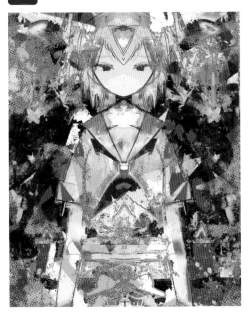

　　使用線條來繪製人物，而且裡面塞滿了各種圖案。仔細一看，會發現暈染、斑點、點狀花紋、漸層、螢光、水彩在各處忽隱忽現。這些圖案被裁切成各種形狀，並被擺放得很複雜。因此，也許可以說是透過色彩與形狀來構成的拼貼畫，或者是數位剪紙畫。另外，如同標題中的文字那樣，也可以說是一幅由許多閃亮亮的貼紙黏貼而成的畫作。

　　此外，在這幅畫中，紅色、黃色、黃綠色這些鮮豔色調的顏色會吸引目光，而且由於背後使用了屬於昏暗色調的紫色，所以我們應該可以說，藉此能讓這些高彩度顏色變得更加生動。

　　另外，人物呈現出很溫順的表情。另一方面，也可以感受到，作者想呈現出，隱藏在內心中的激烈情感與宛如沸騰般的熾熱心情。之所以會有這種感受，也是這些用色方式所造成的。

　　像這樣，透過色彩與圖案的拼貼畫來呈現人物的複雜心情。我認為，能夠進行這樣的說明，也是欣賞畫作的樂趣。

🎨 這幅畫的配色感

透過高彩度顏色來突顯色彩

　在暗色背景中，點綴於各處的高彩度顏色顯得非常突出。黃綠色看起來有如螢光色。

色彩與圖案的拼貼畫『香蕉口味的香菸』

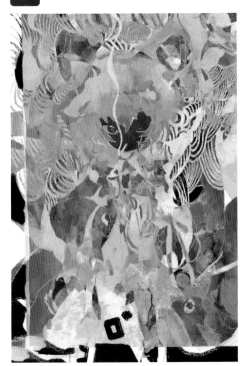

　　此作品也是由色彩與圖案的拼貼畫所構成。由於抽著香菸的人物的右眼凝視著這邊，所以很好理解。然而，其身體幾乎與背景的花紋同化，清楚的輪廓變得不易辨別。

　　與『閃亮亮的貼紙』的差異在於，整體的色調較不鮮明，而且有意識到冷色系色相與暖色系色相的對比。『閃亮亮的貼紙』帶有華麗且強烈的衝擊感，相較之下，這幅畫的特色在於，雖然色調較為暗淡，但色調種類很豐富。畫中的人物那種有點壞壞的感覺，與年輕沉著的感覺，會讓人產生一種衝突感。

🎨 這幅畫的配色感

按色調分組

　透過明亮、暗淡色調的顏色來構成色相豐富的配色。色調差異較小，與『閃亮亮的貼紙』相比，比較有整體性。

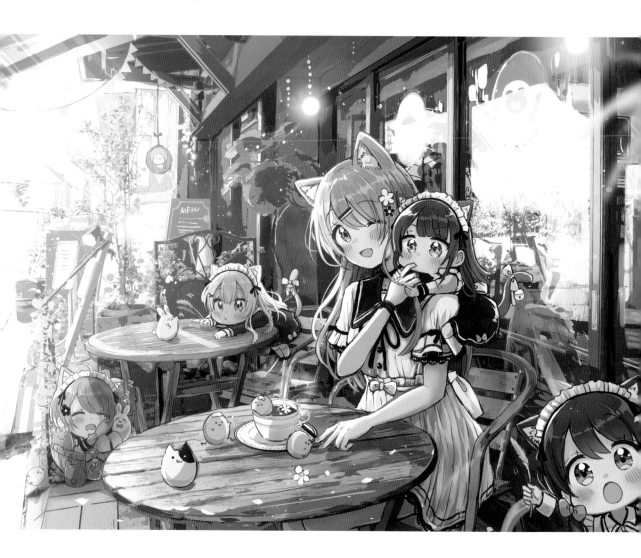

左　「療癒的貓咪咖啡廳」原創作品／2020
右　「歡迎來到童話世界」初次發表：「佐倉ORIKO畫集　Fluffy」封面插畫／2020

佐倉おりこ　*Sakura Oriko*

Twitter	@sakura_oriko
pixiv	1616936
Profile	插畫家、漫畫家。擅長童話幻想風格的世界觀，參與各種範疇的作品，包含了兒童讀物、角色設計、裝幀畫、遊戲、周邊商品插畫等。代表作為『すいんぐ!!』（實業之日本社）、漫畫『四つ子ぐらし』（原作：ひのまわり、KADOKAWA）、插畫技巧教學書《童話風可愛女孩的服裝穿搭設計》（北星）等。畫集《FLUFFY：嚴選人氣繪師作品集 佐倉織子》（台灣東販）發售中。

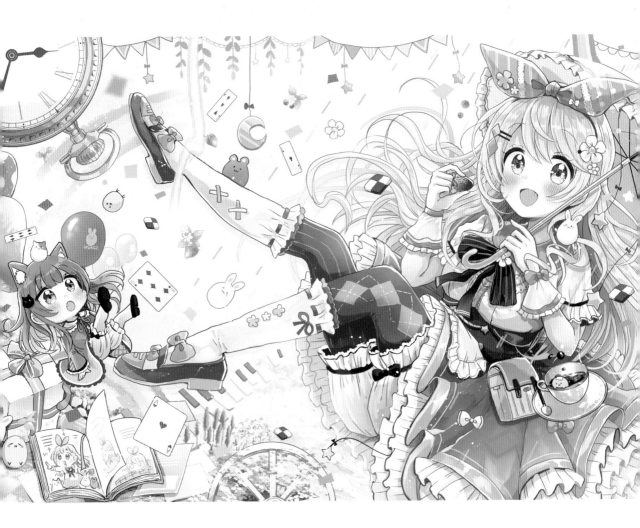

01 / 療癒的貓咪咖啡廳

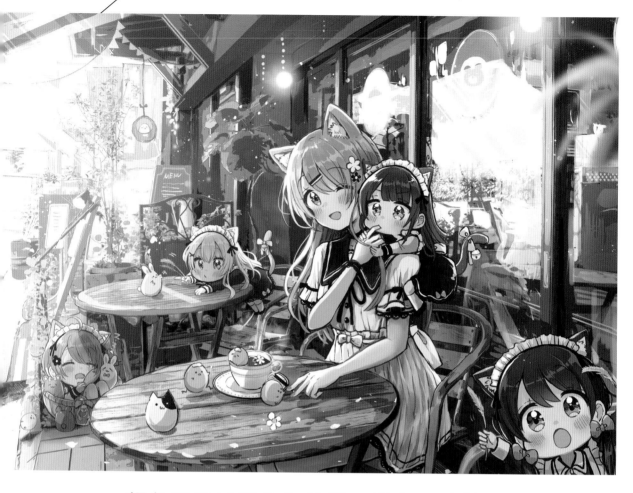

顏色運用以褐色為基調，具有一致性，
能讓人感受到安穩與溫暖

在天氣良好的假日午後兩點左右，為了歇口氣而造訪貓咪咖啡廳。坐在有日照的露臺座位，一邊喝著茶，一邊和小貓們玩耍。

如此安穩的場景幾乎只用暖色系的顏色來繪製而成。在配色時，藉由像這樣地縮小色相的範圍，就能充分地傳達出自然感與溫暖的心情。

另外，也請關注燦爛地照射進來的陽光。如同用相機拍攝時所感受到的那樣，那是強烈到會讓眼前變得一片純白的強光。會讓身體稍微感到溫暖的葉縫陽光。透過這種呈現方式，儘管是畫中的世界，卻能感受到奇妙感與現實感。

🎨 主要調色盤

透過帶有溫暖感的各種褐色來構成整體畫面。相較之下，藉由添加份量略多的綠色系顏色，就能感受到耳目一新感與清爽感。

深咖啡色	巧克力色	紅茶色	奶茶色	抹茶色

🎨 使用到的顏色的色相與色調的範圍

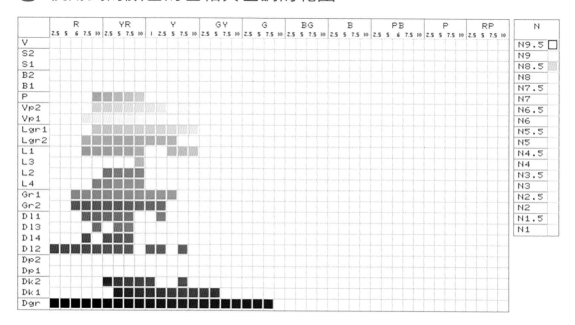

以色相YR（黃紅色）為主，只有極小範圍的色相會出現，像是R（紅色）和Y（黃色）這些類似的色相。相對地，色調的分布呈現縱長形，而且作為

鮮豔色調的V（vivid，鮮明）色調與S（強烈）色調完全沒有被用到。我們可以說，藉由不使用高彩度色，就能描繪出更加自然的景象。

🎨 色相平衡

- ● R（紅色）
- ● YR（黃紅色）
- Y（黃色）
- ● GY（黃綠色）
- ● G（綠色）
- ● BG（藍綠色）
- ● B（藍色）
- ● PB（藍紫色）
- ● P（紫色）
- ● RP（紅紫色）
- ● N（無彩色）

觀察色相平衡後，就會發現，色相YR（黃紅色）約占了整體的2分之1左右。這是一幅用色範圍非常集中於褐色系顏色的畫作。

🎨 色調平衡

- ● 鮮豔的色調
- 明亮的色調
- ● 暗淡的色調
- ● 昏暗的色調

在色調平衡方面，濁色調占了一半以上。人造物品與素材的顏色大多為清色調，自然物的特色則是，大多為濁色調。這幅畫透過了濁色調來傳達自然感。

🎨 這幅畫的配色感

若要把畫作的印象簡化成配色的話，這幅畫就是由褐色系色調與其變化所構成。依照亮度順序，透過漸層來呈現，並藉由添加了明暗差異與亮度差異的分離色來進行配色。

🎨 顏色運用的注意事項

A. 色相YR（黃紅色）的顏色容易融入畫面，並會給人安心感

B. 照射進來的陽光與飄落的花瓣

C. 用來連接畫中世界與賞畫者的呈現手法

D. 背景與人物（地與圖的關係）

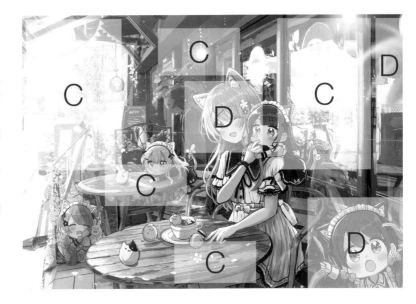

A 色相YR（黃紅色）的顏色容易融入畫面，並會給人安心感

如同在 Hue&Tone 圖表中所看到的那樣，這幅畫大致上是由色相YR（黃紅色），以及其相似色相R（紅色）和Y（黃色）所構成。色相YR的顏色，用顏色名稱來說的話，就是象牙白、米色、駝色、褐色、深褐色。

對我們來說，這種色相很熟悉，能讓人感受到溫暖。要說為何的話，那是因為日本人的皮膚顏色就是色相YR，而且生活空間中常使用到的木材的顏色也是色相YR。

在這幅畫中，主角的皮膚、頭髮、瞳孔、洋裝（看起來像黑色的衣領和鈕扣也是深褐色）都是色相YR中的不同色調。露臺的椅子與餐桌、咖啡廳的外牆同樣也是色相YR。看了這幅畫後，由於充滿了熟悉的顏色，所以會感到很安心。

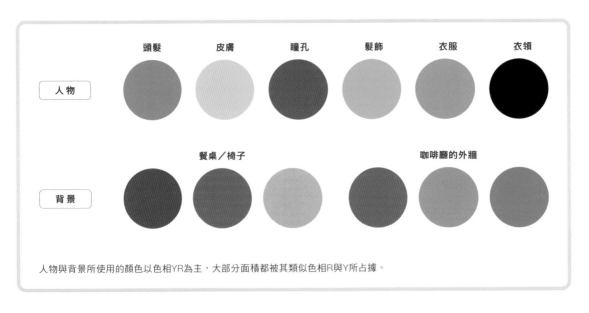

人物與背景所使用的顏色以色相YR為主，大部分面積都被其類似色相R與Y所占據。

📖 Note　縮小色相範圍的配色與讓色調一致的配色

　　如同這幅畫那樣，進行配色時，只要縮小色相的範圍，就能讓整體產生一致性。這叫做dominant效果。Dominant指的是「掌控」的意思，所以在這種情況下，配色會受到色相掌控。

　　相對於此，在配色時，藉由讓色調一致，也能呈現出dominant效果。兩者皆是透過讓顏色屬性具備共通性，來維持美麗的協調狀態。只不過，更重要的是「想要形成什麼樣的印象呢」這一點。也就是說，在這幅畫中，目的並非是，把色相範圍縮小至色相YR與其類似色相，而是為了呈現溫暖感與療癒感，所以才選擇「把色相範圍縮小至色相YR」這種呈現方式。

<div align="center">縮小色相範圍的配色</div>

把色相範圍縮小到以色相YR為主的例子（在Hue&Tone圖表中，會縱向地選取顏色）

<div align="center">讓色調一致的配色</div>

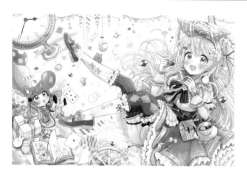

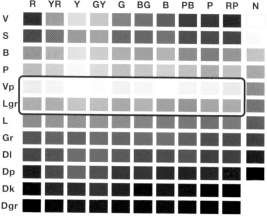

以Vp、Lgr色調為主，讓色調一致的例子（在Hue&Tone圖表中，會橫向地選取顏色）

　　在思考「要縮小色相範圍，還是讓色調一致呢」時，只要觀看Hue&Tone圖表，就會很好理解。如果縮小色相範圍的話，必定就要採用相同·類似色相的不同色調的顏色。如果讓色調一致的話，在配色時，就會採用相同類似色調的多種色相。

B 照射進來的陽光與飄落的花瓣

　　咖啡廳的露臺座位充滿了明亮光線。從畫面左上照射進來的陽光相當強烈，在反光的影響下，種植在店內的植物變得幾乎看不到顏色。

　　另外，從左上向右下照射的光線也被畫了出來。而且，反射在咖啡廳玻璃窗上的光線也很強烈，幾乎看不到店內的情況。

　　另一方面，登場人物們的餐桌周圍位於屋簷下，亮度恰到好處。在木製圓桌上方，描繪著白色花瓣飄落的模樣。由於主角的髮飾也採用花的設計，所以呼應了可愛感與自然感。

在強烈陽光影響下，眼前變得一片白，幾乎看不到東西。

窗戶的玻璃映照著周圍的風景。不過，由於中央部分的光線很強，所以看起來同樣很白。

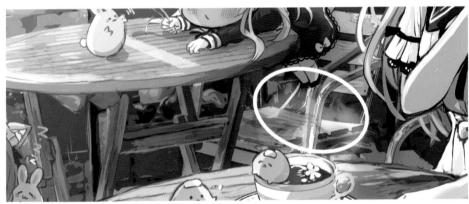

很自然地呈現出露臺座位的椅子上的反光模樣。

光粒在咖啡廳的外牆上形成點綴。

花瓣飄落在餐桌上。

C 用來連接畫中世界與賞畫者的呈現手法

　　觀看這幅畫的人，眼神應該會和畫面中央的主角完全對上。也許會有一種剛抵達這間與主角相約的咖啡廳的感覺呢。

　　不過，這是畫中的世界，也就是類似舞台上的其中一幕。一邊呈現出這一點，一邊把畫中世界與賞畫者連接在一起的就是，畫面右下的小貓。我們不知道，這隻小貓是位於露臺座位呢，還是位於舞台之外呢？硬是要說的話，看起來像是從舞台最旁邊揮著手。因此，也可以說「她扮演著連接舞台上的場景與觀眾的角色」。

　　另外，在畫面右上可以看到比較模糊的植物葉子。這種現實感很高的呈現方式，以及位於其下方的二次元風格的小貓模樣（虛構），象徵著這幅畫的奇妙魅力。

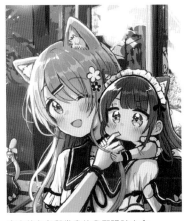

畫中的主角與賞畫的我們眼神交會。

位於最前方的植物葉子呈現失焦的模糊狀態。

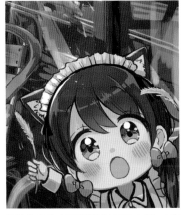

透過半身像來呈現畫面右下的小貓。小貓的作用為，連接畫中世界與觀眾。

D 背景與人物（地與圖的關係）

　　在此作品中，咖啡廳的露臺是背景，在那裡放鬆休息的女孩與小貓們則是登場人物。觀看者的視線大多會先看向登場人物，接著再去理解背景的場景吧。

　　像這樣，可以和背景分開的部分叫做「圖」，背景則叫做「地」。一般來說，在配色上，為了突顯圖，所以會提昇地與圖的對比。舉例來說，只要提昇亮度差異或色相差異的話，就能輕易地使圖變得顯眼。

　　不過，在這幅畫中，地與圖所使用的顏色幾乎沒有差異。因此，背景（地）採用3次元的寫實畫法，相對地，登場人物（圖）則採用2次元的插畫式畫法，藉此來建立地與圖的關係。

亮度差異‧色相差異很小的配色，無法透過地來突顯圖。

亮度差異很大的配色，可以透過地來突顯圖。

亮度差異‧色相差異皆很大的配色，可以透過地來突顯圖。

在圖與地的配色中，為了突顯圖，重點在於，亮度差異與色相差異要大一點。藉由加強這兩點，就能讓圖變得最顯眼。

02 / 歡迎來到童話世界

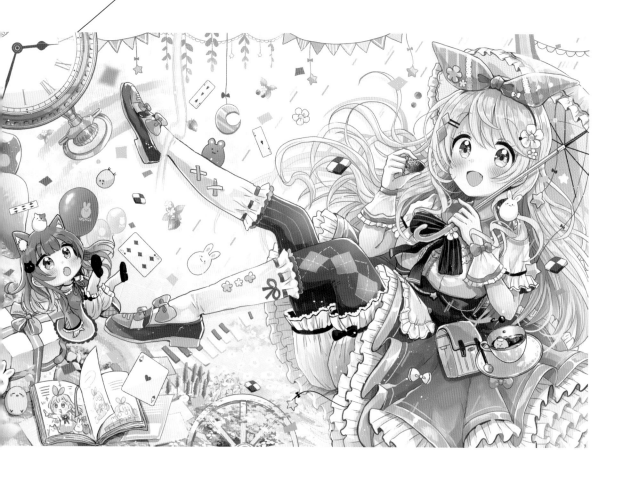

被喜愛的東西圍繞著，度過美夢般的時光

　　顛倒的古董計時器在左上方飄浮著。或許這幅畫所描繪的是時間暫停的一瞬間。因此，輕飄飄地浮在空中的少女絕對不會掉落，能夠度過幸福的時光吧。在她周圍，點心與繪本這些她最喜愛的物品們（？）也一起感到興奮。

　　在此作品中，畫面中塞滿了明亮色調的各種色相，藉此來呈現出這種宛如夢境般的幻想世界。

　　另外，雖然繪畫是透過視覺來被捕捉的，但我希望大家也能關注那些能夠刺激味覺、聽覺、觸覺這些五感的主題圖案與柔和的顏色。應該能夠感受到不單只是幻想故事的豐富現實感。

🎨 主要調色盤

由於在這幅畫中所有色相都有被使用到，所以要選出5個代表色是一件難事。從面積來看，以很淡的檸檬黃作為背景色，薄荷綠會成為強調色。最大的特徵在於，統一採用最亮的色調。

薄荷綠

淡橘色

紫丁香色

檸檬色

嬰兒藍

🎨 使用到的顏色的色相與色調的範圍

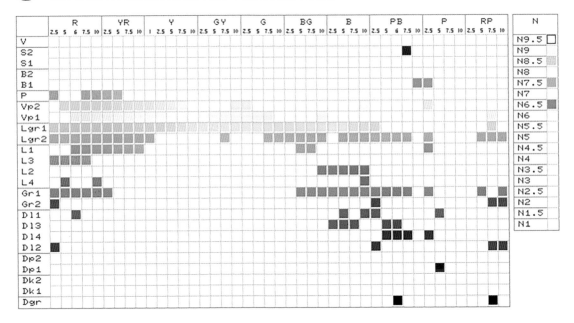

在 Vp（極淡）色調、Lgr（淺灰）色調這些高亮度色調中，大部分色相的顏色都有出現。也就是說，為了呈現出這幅畫的標題中的「童話世界」，「多種色相的粉彩色是必要的」。

🎨 色相平衡

- ● R（紅色）
- ● YR（黃紅色）
- ○ Y（黃色）
- ● GY（黃綠色）
- ● G（綠色）
- ● BG（藍綠色）
- ● B（藍色）
- ● PB（藍紫色）
- ● P（紫色）
- ● RP（紅紫色）
- ● N（無彩色）

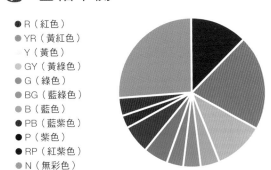

雖然無彩色占了約 4 分之 1，但幾乎都是白色。在彩色中，雖然 10 種色相全都出現了，但比例較大的是暖色系。我們應該可以說，愉快且流行的印象，是藉由使用較多暖色的多色相配色來呈現的。

🎨 色調平衡

- ● 鮮豔的色調
- ○ 明亮的色調
- ● 暗淡的色調
- ● 昏暗的色調

如同在 Hue&Tone 圖表中確認過的那樣，粉彩色調中的 2 種色調成為了基調色。Vp（極淡）色調為明清色，Lgr（淺灰）色調則為濁色。即使如此，由於亮度很高，所以能夠調整成柔和且優美的感覺。

🎨 這幅畫的配色感

由於此作品是透過明亮的淡色調來構成的，所以整體上容易變得模糊，導致形狀變得不明確。不過，在這幅畫中，藉由增添色相差異與微妙的亮度差異，讓顏色與形狀顯得非常漂亮。我們可以說，作者的細膩用色技巧非常出色。

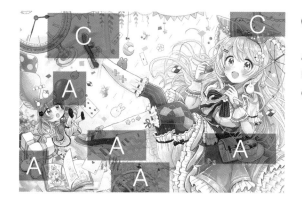

🎨 顏色運用的注意事項

A. 透過五感來感受的童話
B. 透過多色相的明亮色調來呈現浪漫的世界
C. 彩虹是什麼顏色？

A 透過五感來感受的童話

看了這幅畫後，就會覺得能聽見興高彩烈的愉快聲音，而且空氣中隱約瀰漫著甜美的香氣。當然，由於畫是用眼睛來看的，所以耳朵不會聽見音樂，鼻子也不會感受到香氣。不過，在使用的顏色與主題圖案中，存在著能刺激視覺以外的感覺的力量。

舉例來說，透過飄在空中的鋼琴鍵盤，會讓人聯想到有節奏的音色（聽覺）。在畫面下方盛開的白花與黃花，會讓人感受到甜美的香氣與清爽的香氣（嗅覺）。位於主角周圍的草莓、餅乾、可可亞，似乎又甜又美味（味覺）。帶有圓潤感的小兔子與氣球，讓覺得似乎既光滑又柔軟（觸覺）。而且，最引人注目的是，飄浮在空中的主角，好像沒有重力似的（體感）。能刺激以上這些五感的主題圖案，主要是透過明亮的色調來繪製，其共通點為，可愛、天真無邪、開朗的印象。我們應該可以說，不單要用眼睛來欣賞畫作，還要運用各種感覺來享受（➡參閱 p.74【Note 顏色與五感】）。

鍵盤＝音樂（聽覺）

花圃（嗅覺）

餅乾、草莓（味覺）　　　　　　　　　　　可可亞（味覺）

圓圓軟軟的東西（觸覺）

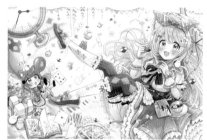

飄浮感（體感）

用來刺激位於繪畫中的各種感覺（五感），讓人產生聯想的東西。全都使用明亮的顏色來呈現，讓人能共同感受到可愛感與開朗感。

透過多色相的明亮色調來呈現浪漫的世界

不限於繪畫，想要有效地運用顏色時，有許多種方法（配色的規劃方法）。我要介紹其中之一。

首先，要思考①**作品的目標**。在這幅畫中，目的為「童話世界」，呈現出夢境般的愉快感。接著，為了使用符合目標的顏色，要去思考②**要使用哪種色相呢？要使用很多種色相嗎？還是要縮小色相的使用範圍呢？**在這幅畫中，盡可能地使用很多種色相，沒有縮小色相的範圍。然後要去思考，③**要用什麼色調來作為基調色呢？**大致上可以分成鮮豔的色調、明亮的色調、暗淡的色調、昏暗的色調等。

這幅畫採用的配色規劃方式為，把很淡的明亮色調當成基調色，幾乎不使用其他色調。另外，有時也會設定用來代表作品的④**關鍵色**。由於這幅畫的特色在於使用了很多種色相，所以很難只選出1個關鍵色，硬要說的話，也許是主角的洋裝顏色薄荷綠（明亮的藍綠色）。藉由把涼爽的感覺作為主題，就不會過於偏向可愛甜美的風格。

像這樣地，透過多色相的明亮色調的調色盤來呈現「童話世界」。

把描繪幻想世界的2幅畫的用色（配色規劃）的差異整理成表格。雖然使用的色相與色調截然不同，但都有透過配色來好好傳達各自的目標。

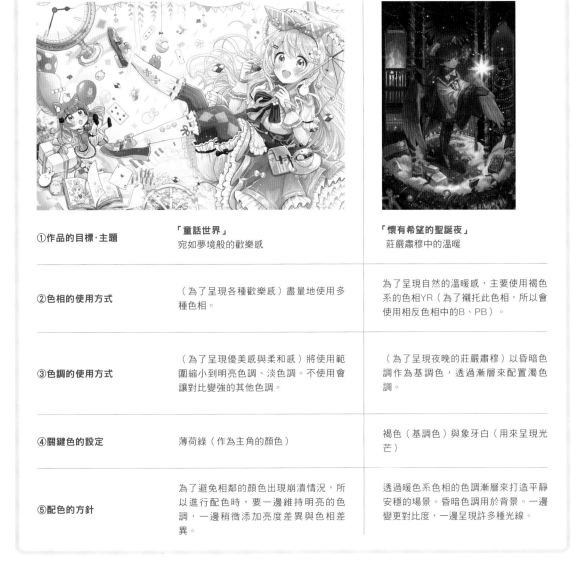

①作品的目標‧主題	「童話世界」 宛如夢境般的歡樂感	「懷有希望的聖誕夜」 莊嚴肅穆中的溫暖
②色相的使用方式	（為了呈現各種歡樂感）盡量地使用多種色相。	為了呈現自然的溫暖感，主要使用褐色系的色相YR（為了襯托此色相，所以會使用相反色相中的B、PB）。
③色調的使用方式	（為了呈現優美感與柔和感）將使用範圍縮小到明亮色調、淡色調。不使用會讓對比變強的其他色調。	（為了呈現夜晚的莊嚴肅穆）以昏暗色調作為基調色，透過漸層來配置濁色調。
④關鍵色的設定	薄荷綠（作為主角的顏色）	褐色（基調色）與象牙白（用來呈現光芒）
⑤配色的方針	為了避免相鄰的顏色出現崩潰情況，所以進行配色時，要一邊維持明亮的色調，一邊稍微添加亮度差異與色相差異。	透過暖色系色相的色調漸層來打造平靜安穩的場景。昏暗色調用於背景。一邊變更對比度，一邊呈現許多種光線。

📖 Note　顏色與五感

　　在此作品中，會透過主題圖案來讓人聯想到視覺以外的感覺。不過，即使沒有主題圖案，光靠顏色也能刺激五感。

　　舉例來說，也有人一聽到音樂，就會看見顏色（色彩聽覺）。如同色彩聽覺那樣，只要刺激某種感覺，其他感覺就會被引發的現象叫做聯覺（共感覺）。不過，色彩與視覺以外的感覺產生聯結，並不是特別的事，而是一般人身上也容易出現的現象。光是看到點心包裝的配色，就會讓人聯想到甜或辣之類的味覺，這就是例子之一。在這裡，請大家試著看看，想透過配色來呈現五感的許多例子吧。

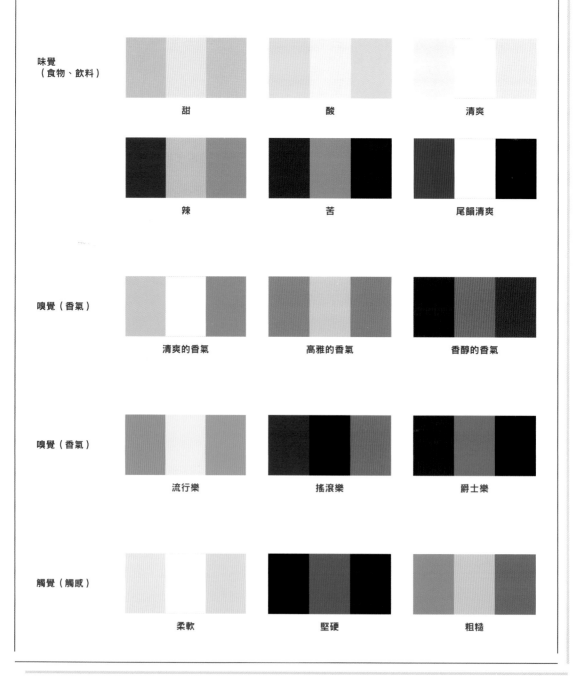

味覺
（食物、飲料）

甜　　　　　　　　　　酸　　　　　　　　　　清爽

辣　　　　　　　　　　苦　　　　　　　　　　尾韻清爽

嗅覺（香氣）

清爽的香氣　　　　　　高雅的香氣　　　　　　香醇的香氣

嗅覺（香氣）

流行樂　　　　　　　　搖滾樂　　　　　　　　爵士樂

觸覺（觸感）

柔軟　　　　　　　　　堅硬　　　　　　　　　粗糙

C 彩虹是什麼顏色？

雨後所看到的彩虹非常漂亮，令人內心雀躍不已。主角似乎很喜歡彩虹，她的周圍被畫上了好幾道彩虹。不過，仔細看的話會發現，彩虹的顏色是紅、黃、黃綠色、淺藍色、紫色（或是藍紫色）這5種顏色。

在日本，如果被問到彩虹是什麼顏色的話，許多人會回答有7種顏色。一般而言，會說出「紅橙黃綠藍靛紫」這7種顏色。不過，彩虹的顏色數量會因文化而有所差異，在美國的話，是6色，在以前的歐洲，則是5色，其中也有2色、3色的地區。

彩虹原本就是陽光因為空中的水滴而產生分光現象後，所看到的色譜（spectrum），應該分成幾種顏色呢，這個問題並沒有正確答案。我認為在這幅畫中，由於使用了明亮的色調，所以才會「基於色相易辨識性的考量，畫成5色」吧。

雖然淡色調的色調與明亮色調不同，但兩種彩虹都分別被塗成5種顏色。不過，真實的彩虹是由更多色相所構成。

📖 Note 可見光的波長與顏色

為了看見顏色，光線是必要的。那是因為，光線中含有人眼能看到的波長（可見光），當我們的眼睛察覺到該波長時，才能理解顏色。我回想起，在上理科的課程時，有做過使用稜鏡來將陽光進行分光的實驗，當時有看到與色譜相同的東西，那就是彩虹。研究這種光線與顏色的關係的人，就是以萬有引力定律而聞名的牛頓。

據說，牛頓依照7個音階（Do-Re-Me-Fa-Sol-La-Si），說明原本被視為5色的彩虹有7種顏色。這個小故事也呈現出，顏色與音樂之間有很深的關聯。

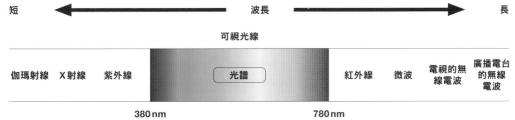

短 ← 波長 → 長

可視光線

伽瑪射線	X射線	紫外線	光譜	紅外線	微波	電視的無線電波	廣播電台的無線電波

380 nm　　　　　780 nm

依照波長的長度，電磁波可以如同上圖那樣分類。我們的眼睛能夠察覺到的波長範圍就是可視光線，從波長較短的那側，依序會形成紫色、藍色、綠色、黃色、橙色、紅色的色譜（spectrum）。

舉例來說，蘋果看起來之所以呈現紅色，是因為在可視光線當中，其表面只會反射長波長的成分，並會吸收其他波長。另外，由於白紙會反射所有可視光線，黑紙則會吸收所有可視光線，因此我們才能察覺各種顏色。

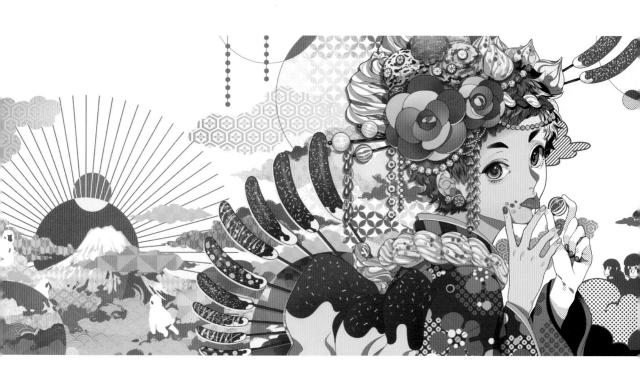

秋赤音 *Akiakane*

Twitter	@_akiakane
pixiv	169098
Profile	插畫家。活躍於各種領域，像是插畫、美術、影片製作、服裝設計等。主要參與的插畫作品包含了，葛萊美獎藝人蘿兒（Lorde）的歌曲「Royals」MV插畫、小說連動型和風樂曲企劃『神神化身』角色設計等。畫集『余波』（玄光社）發售中。

左　「申 -Sweets Monkey-」初次發表：個人插畫集『creat ion』／2016
右　「瀧夜叉姬」」初次發表：個人插畫集『少年少女奇術競』／2019

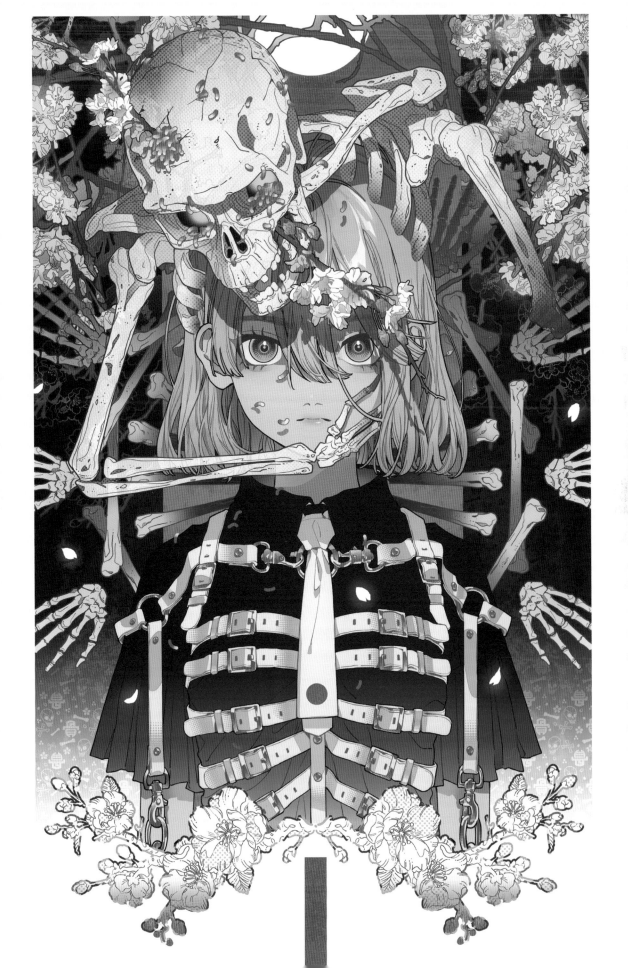

申
-Sweets Monkey-

生動地運用多種顏色，
令人感到非常雀躍

　　給人強烈印象的鮮豔用色，非常有流行感，令人內心雀躍不已。這大概是因為，高彩度的顏色彼此會互相襯托，進行富有節奏感且又協調的合奏吧。仔細一看，會發現畫了很多甜點，這些也是會令人感到愉快的要素吧。雖然採用了現代的用色方式與主題圖案，但在背景中出現了許多讓人感受到日本傳統的事物，像是富士山、日出的畫面、象徵吉兆的日式花紋、單色調的版畫風格配件等。現代與傳統的對比、彩色與單色調的對比、透過分離配色來突顯色彩、完全相反的要素互相產生衝突，像是在慶祝這個愉快的申年新年。

🎨 主要調色盤

主要顏色為，明清色調中的桃色、蛋黃色、翡翠綠、菖蒲色等色調明確的清澈顏色。

桃色　　**蛋黃色**　　**翡翠綠**　　**普魯士藍**　　**菖蒲色**

🎨 使用到的顏色的色相與色調的範圍

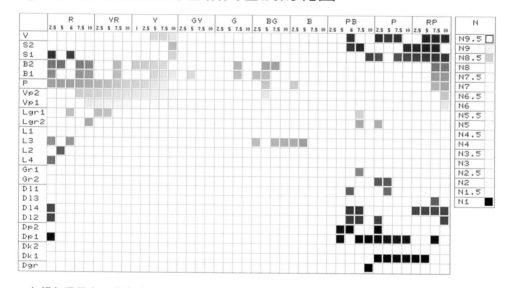

　　在顏色運用上，非常強烈且帶有流行感。只要觀察 Hue&Tone 圖表，就會得知，在彩度很高的 V（鮮豔）、B（明亮）色調中，出現了許多種色相，濁色調幾乎沒有被用到。另外，色相 PB（藍紫色）的昏暗色調，是作為日式傳統色的藍色與普魯士藍的同類，能夠讓整體的鮮豔感更加醒目。

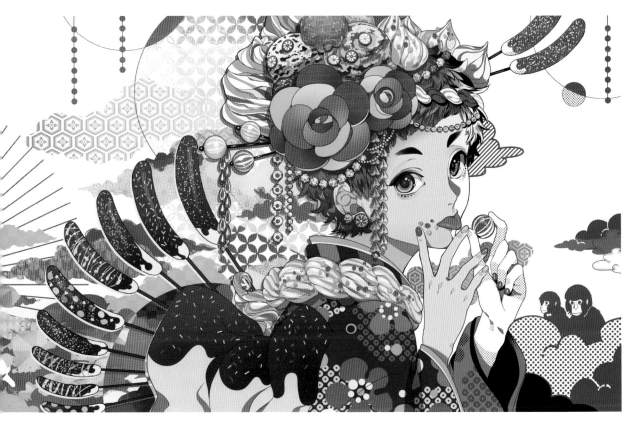

🎨 色相平衡

- ● R（紅色）
- ● YR（黃紅色）
- Y（黃色）
- GY（黃綠色）
- ● G（綠色）
- ● BG（藍綠色）
- ● B（藍色）
- ● PB（藍紫色）
- ● P（紫色）
- ● RP（紅紫色）
- ● N（無彩色）

雖然無彩色占了3分之1，但那是因為背景是白色的。在彩色部分，10種色相全都出現了，但暖色的比例很高，能感受到動感與華麗感。

🎨 色調平衡

- ● 鮮豔的色調
- ○ 明亮的色調
- ● 暗淡的色調
- ● 昏暗的色調

在這幅畫中，用色上的最大特徵在於，暗淡的濁色調幾乎沒有出現。在用色上，明亮清澈的明清色調出現在許多色相中，清色成為了基調色。

🎨 這幅畫的配色感

由於在配色時運用了多種色相，所以只用5種顏色來呈現印象是件難事。也有出現在髮飾中的桃色與翡翠綠的配色，被運用在許多地方，很有特色。

🎨 顏色運用的注意事項

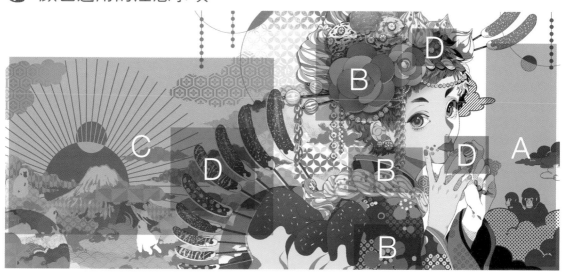

A.透過極小部分的單色調區域來突顯繽紛感　**B.**帶有節奏感的用色：對比鮮明的色相與使用分離色來配色　**C.**日式傳統花紋　**D.**甜點能令人感到愉快　**E.**透過重複的配色來呈現整體感

A　透過極小部分的單色調區域來突顯繽紛感

　這幅畫的顏色運用大致上可以分成3個區域。第1個區域是身穿和服的主角所在的畫面中央區域，第2個區域是畫面左側的富士山與日出的背景區域，第3個區域則是畫面右側的雲朵與猴子的區域。

　除了第3個區域以外，都充滿了豐富的色彩，非常華麗。尤其是描繪位於中央的主角的部分，使用了多種色相與色調，形成很有深度的配色。相較之

下，在左側部分，由於採用的是幾乎都是明清色調的多色相配色，所以能調整成既簡潔又柔和的感覺。

　與這些繽紛感形成鮮明對比的是右側的區域，該區域由藍灰色的單色調所構成，而且有一大片留白。並非使用單純的無彩色（黑灰白），而是使用亮度比藏青色高的藍灰色，這一點也是呈現美感時的重點。

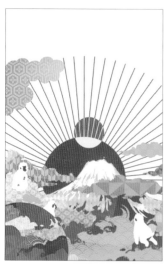

透過明清色調的多色相配色來讓色調一致。給人很簡潔的感覺。

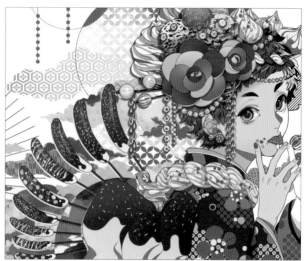

透過多種色相與明暗對比來形成很有深度的配色。給人華麗豐富的感覺。

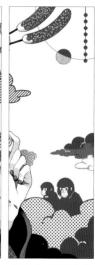

透過白底與藍灰色的單色調來襯托左側的色彩。

帶有節奏感的用色：對比鮮明的色相與使用分離色來配色

光看一眼，就會被這幅畫的繽紛用色給吸引住。特色在於，以暖色系色相為主，大致上使用了所有色相，並透過帶有清澈感的純色調與明清色調來構成。另外一項重點在於，在顏色的排列方式上，把截然不同的色相組合在一起，增添明暗的對比。藉由那樣做，就能讓人感受到宛如聽到音樂節奏般的樂趣。

顏色排列的基本方法為，**漸層**與**分離色**這2種。

舉例來說，透過彩虹的顏色順序來排列，或是採用從明亮轉變為昏暗的排列方式，就能形成漸層。

相對的，分離色的配色方式則是，依照暖色・冷色・暖色的順序來排列，或是以昏暗・明亮・昏暗的順序來排列，增添對比感。這幅畫透過非常巧妙的分離色來創造出節奏感（➡參閱p.82【Note 漸層與分離】）。

分離色與漸層的例子

R/B　　PB/Dp　　RP/B

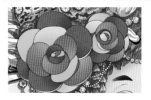

GY/P　　RP/B　　BG/P

R/B　　PB/Dp　　RP/B

分離色
把在色相環中距離很遠的顏色組合起來，或是把亮度差異很大的顏色組合起來。如此一來，就會形成相反相・相反色調的鮮明配色，只要連續使用這種配色方式，就會產生分離色的效果。在許多部分中，可以看到襯托效果與分離色效果。

漸層
在漸層中，色相會依照色相環的順序來變化。在由青海波紋組成的區域，可以看到類似的排列方式。

RP/V　　P/B　　BG/B　　G/B　　Y/P

C　日式傳統花紋

我認為這應該是一幅透過身穿鮮豔盛裝的主角、富士山、元旦的日出、猴子的主題圖案，來歡樂地裝點申年初始的插畫吧。這種歡樂感包含了「希望今後會有許多好事」這個喜悅的願望。因此，畫中配置了許多日式傳統花紋。

日式傳統花紋指的是，日本自古以來就有的傳統花紋，種類很多，從抽象的圖案到以動植物作為主題的圖案都有。特色在於，尤其會採用象徵吉兆的吉祥設計。在這幅畫中，日式傳統花紋被塗上明亮色調的顏色，並點綴於各處。

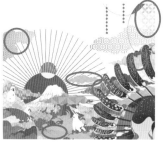

市松花紋　　鎖鏈形七寶紋　　龜甲花菱

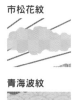
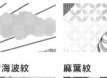

青海波紋　　麻葉紋　　箭羽紋

舉例來說，透過由青海波紋相連而成的波浪設計，來象徵持續到永遠的幸福與和平。另外，麻葉則象徵著，希望能像快速生長的植物那樣，健康地成長。

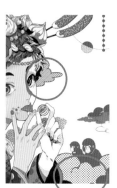

斜線花紋　　　　點狀花紋

另一方面，在右側的單色調區域中，則使用了點狀花紋與斜線花紋這類無機物風格的花紋。對比鮮明的處理方式很有趣。

在運用顏色時，必須要去思考**「要選擇什麼顏色呢」**，以及**「要如何排列那些顏色呢」**這2點。

漸層

　　顏色的屬性會逐漸變化的排列方式就是漸層。漸層大致上可以分成2種。1種是讓色相產生變化的排列方式，另1種則是讓色調（尤其是亮度）產生變化的排列方式。

　　依照色相環的順序來排列，就能完成色相的漸層。採用色調的漸層時，只要從明亮色調往昏暗色調排列，或是從昏暗色調往明亮色調排列，就能產生效果。

　　另外，也有在2種顏色之間慢慢變化的漸層。（參閱➡ p.86 **A**）

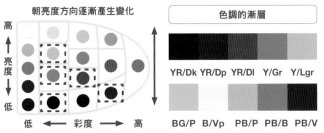

依照色相順序來排列

色相的漸層

R/V　YR/V　Y/V　GY/V　G/V

RP/L　P/Dl　PB/L　B/Dl　BG/L

依照色相環的順序來排列。重點在於，比起統一採用1種色調，更重要的是，為了讓相鄰的顏色看起來很明確，所以要增添明暗差異。

朝亮度方向逐漸產生變化

色調的漸層

YR/Dk YR/Dp YR/Dl Y/Gr Y/Lgr

BG/P　B/Vp　PB/P　PB/B　PB/V

排列時，要讓色調（尤其是亮度）逐漸產生變化。為了呈現出色調的效果，在色相方面，最好採用相同色相或類似色相。

分離

　　在2種顏色之間插入其他顏色，使其分離，這種配色方式叫做「分離（separation）」。採用分離配色法時，讓色調產生分離，效果會最好。舉例來說，像是「昏暗色調＋明亮色調＋昏暗色調」這樣的型態。在這種情況下，可以讓明暗產生很大的對比，也可以讓明暗只有些微差異。不過，要避免採用沒有明暗差異的顏色組合。

　　色相的分離也是能夠辦到的。採用「暖色＋冷色＋暖色」，不要只透過色相差異，而是要同時增添亮度差異，效果才會更好。

　　雖然在畫作中，依照描繪的形狀，顏色不會形成單純的排列，但是為了讓用色符合目標，最好還是要運用這些排列方式。

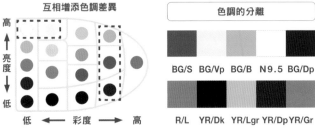

依照色相差異來進行分離

色相的分離

GY/V GY/Vp GY/P　P/B　GY/B

PB/V　Y/B　PB/B　B/P　BG/V

以色相GY作為基調色，透過相反色相P來進行分離，然後再使用色相B的類似色相來打造冷色系的基調色，透過色相Y來進行分類。藉由這種作法來形成色相的分離排列。

互相增添色調差異

色調的分離

BG/S　BG/Vp　BG/B　N9.5　BG/Dp

R/L　YR/Dk　YR/Lgr　YR/Dp YR/Gr

只要一邊互相地增添色調（尤其重要）與明暗的差異，一邊排列，就能形成對比鮮明的配色。色調所造成的對比感，大一點或小一點都無妨。

D 甜點能令人感到愉快

好吃的東西如果賣相不好的話，美味程度就會減半。在這幅畫中，隱藏著許多點心，每個點心的外觀看起來都既甜美又好吃。不過，依照使用的顏色，讓人聯想到的味道應該會稍有不同吧？

主角手中的圓形球糖採用了桃色與白色的分離配色。比起只使用桃色，會給人甜度略低的清爽感。形成髮飾的金平糖，則是透過淺藍色、黃色、紅色、黃綠色、紫色等豐富的顏色來呈現。也許每顆糖的味道會稍有不同。最重要的是，繽紛感能提昇吃點心的樂趣。

在巧克力香蕉中，使用昏暗色調的巧克力色來作為基調色，鮮豔色調的各色彩色糖粒點綴於各處，看起來非常漂亮，令人興高彩烈。

透過這種配色的效果，肯定能讓主角感到愉快。連我們這些賞畫者的心情也為之高漲。

圓形球糖

透過桃色等純色與白色構成的分離配色，呈現既甜美又清爽的感覺。

金平糖

多色相的豐富顏色能提昇吃點心的樂趣。

巧克力香蕉

昏暗的巧克力色搭配上彩度很高的各色彩色糖粒。

E 透過重複的配色來呈現整體感

位於繪畫中央的好幾根巧克力香蕉，採用的是巧克力色與黃色的配色，主角身上的和服腰帶也採用相同配色。另外，髮飾採用由許多圓形組合而成的設計，髮飾的配色也被運用在指甲油上。

像這樣地把相同配色（用色）運用在不同部分上，就比較容易維持畫面整體的協調感。雖然是繽紛感很突出的作品，但之所以能感受到整體感，我們應該可以說，透過這種重複配色的呈現方式所造成的效果也是原因之一吧。

相同的配色模式

桃色

翡翠綠

📖 Note 色彩搭配的基礎：互相呼應的配色

只要畫作中的許多地方出現相同的顏色或配色的話，就會比較容易呈現出整體感。這是色彩搭配的基本技巧，也能實際運用在室內裝潢與流行服飾上。

舉例來說，壁紙的配色模式也能重複運用在靠枕套上，依照洋裝的花紋顏色來搭配飾品的顏色。在餐桌佈置中，盤子的花紋與餐巾的顏色可以採用相同配色。

像這樣重複使用顏色或配色時，不需使用很多色系，只要運用1～2種色系，就能呈現出效果。另外，即使不反覆使用相同顏色，透過相同色相的類似色調，也能讓顏色互相呼應。

02

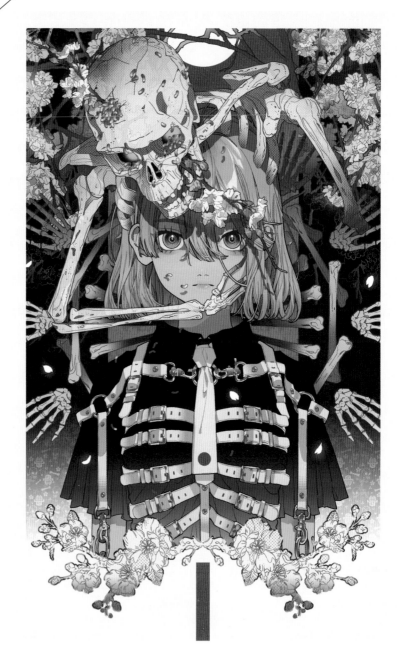

瀧夜叉姬

透過細膩的漸層來畫出美麗與恐懼

以盛開的八重櫻夜景作為背景，描繪覆蓋在主角身上的骷髏。這是一幅既美麗又可怕的景象。月夜與櫻花是日式主題圖案，縱長型畫面與漸層呈現方式也能讓人感受到浮世繪之類的日式繪畫風格。不過，此作品的高度原創性，是由非常美麗的配色方式與現代設計品味精心打造而成。儘管用色方式既大膽又強烈，但細膩地呈現出來的許多漸層卻非常有魅力。

而且，這幅畫也非常能夠激發觀看者的想像力，在坦然面對的主角的冷靜與堅強背後，隱藏著什麼樣的故事呢？

🎨 主要調色盤

在背景中，可以看到由低沉的鐵藍色、顯眼的紅色、亮青瓷色（祖母綠）、櫻花色構成的微妙漸層。控制得宜的用色提升了這幅畫的魅力。

鐵藍色　　　紅色　　　亮青瓷色　　　櫻花色　　　利休鼠色
　　　　　　　　　　　（祖母綠）

🎨 使用到的顏色的色相與色調的範圍

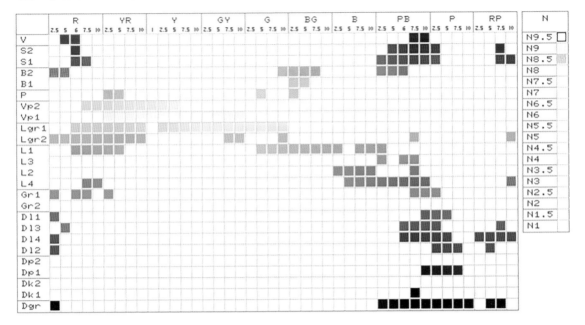

只要觀看Hue&Tone圖表，就會發現這幅畫使用了各種色相與色調。依照不同畫作，有時會藉由縮小色相範圍來呈現一致性，或是藉由讓色調一致來維持整體感。不過，在此作品中，我們應該可以說，作者巧妙地將色相與色調運用自如，力求讓畫面整體變得協調。

🎨 色相平衡

- ● R（紅色）
- ● YR（黃紅色）
- Y（黃色）
- ● GY（黃綠色）
- ● G（綠色）
- ● BG（藍綠色）
- ● B（藍色）
- ● PB（藍紫色）
- ● P（紫色）
- ● RP（紅紫色）
- ● N（無彩色）

占了最大比例的色相PB是背景的黑夜與主角衣服的顏色。無彩色幾乎沒有被用到。雖然所有色相都有出現，但重點在於，依照色相種類，所使用的色調會有所差異。

🎨 色調平衡

- ● 鮮豔的色調
- ○ 明亮的色調
- ● 暗淡的色調
- ● 昏暗的色調

雖然此作品呈現出了鮮明的明暗對比，但暗清色調的顏色所占比例約為2成，並不怎麼多。妥善地運用濁色調與明清色調來增添細膩的對比感。

🎨 這幅畫的配色感

在這幅畫中，透過各種漸層來呈現主要的顏色。我們可以說，整體的配色感為，冷色系是基調色，暖色則是強調色。

🎨 顏色運用的注意事項

A. 細膩的漸層表現
B. 隱藏在背後的故事，以及現代設計的呈現
C. 以骨頭作為主題圖案
D. 美麗的事物與可怕的事物

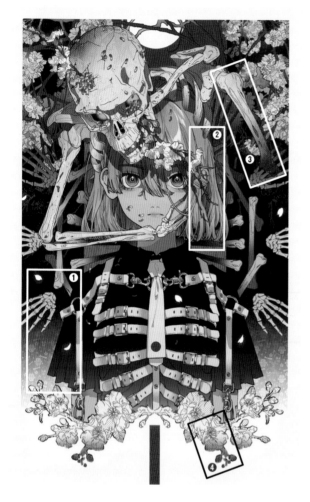

A 細膩的漸層表現

此作品在用色上的最大魅力在於，很有效地運用了各種漸層。比起用1種顏色來繪製色面，透過漸層來上色比較能夠呈現細微差異，且能賦予畫作深度。

在背景的黑夜（①）中，以鐵藍色作為基調色，一邊慢慢地提升亮度，一邊讓顏色轉變為櫻花色。我們可以說，這並非只是昏暗的背景，而是用來襯托月光下的櫻花與主角的表現方式。

主角的頭髮（②）與骸骨（③）採用了色相BG中的亮青瓷色（祖母綠）與色相R中的紅色這2種顏色之間的漸層。重點在於，一邊慢慢地提昇各顏色的亮度，一邊讓顏色相連。另外，藉由在主角與骸骨部分採用相同的漸層配色，也能暗示兩者是夥伴關係。

透過細膩的線條畫來呈現的八重櫻（④），採用了櫻花色調的漸層，描繪出從淡花瓣轉變為深色花蕾的畫面。

①背景　②頭髮　③骸骨　④櫻花

②③是明確的兩色之間的漸層。①④則是讓作為基調色的顏色逐漸變亮而形成的漸層，重點在於，也會讓色相產生變化。

B 隱藏在背後的故事，以及現代設計的呈現

這幅畫的標題「瀧夜叉姬」指的是平將門的女兒。據說，在將門被殺後，她募集怨靈，成為妖術師，發動叛亂。

若這幅插畫背後說的是這個故事的話，那我猜想，主角並非被骸骨襲擊，而是喚醒了一群骸骨與屍骨，並操控它們。不過，透過主角睜開眼睛，坦然地冷靜站著的態度，也可以想像出，這群骸骨與

屍骨隸屬於主角陣營。能夠像這樣地讓人進行各種想像，應該也能說是欣賞插畫的樂趣吧。

順便一提，江戶時代的浮世繪畫師歌川國芳，也有畫過「瀧夜叉姬」這個主題。我認為，試著著眼於古代與現代、浮世繪與插畫、傳統與革新之間的差異，也很有意思。

C 以骨頭作為主題圖案

配置在主角周圍的許多骨頭是這幅畫的主題圖案之1。覆蓋在主角身上的骨頭，以及被畫成左右對稱的好幾根手部骨頭。位於背後的櫻花樹枝的形狀也會讓人聯想到骨頭，主角身上穿的衣服的飾帶，看起來也很像肋骨。

另外，在鐵藍色漸層變得較亮的部分等處，可以看到被設計成花紋的骨頭與骷髏，而且「骨」這個文字也混在其中。而且，大部分的骨頭被畫得蒼白。這大概是因為，這個顏色可以呈現出沒有體溫的骨頭的冰冷感，而且也能喚醒人們的恐懼感（因恐懼而臉色蒼白）。

在背景中可以看到，被設計成有如壁紙般的骨頭花紋，而且畫得有點幽默。

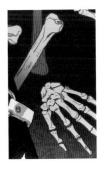
在發出蒼白光線的骨頭中，使用紅色來作為強調色。

D 美麗的事物與可怕的事物

盛開的櫻花很美麗，緩緩凋謝的櫻花花瓣散發出明亮光芒。相較之下，覆蓋在主角身上的骸骨與無數根骨頭則是非常可怕的存在。像這樣地，此作品以對比的方式來呈現美麗與恐懼。

另一方面，鐵藍色（色相PB的暗清色調）與紅色（色相R的純色調）在色相與亮度上都形成了鮮明對比。以顏色的特性來說，紅色之類的暖色看起來像是在前進，鐵藍色之類的冷色看起來則像是在後退。因此，就會呈現出，位於主角背後的紅色劃破黑夜（鐵藍色），向前逼近的感覺。

另外，據說暖色有讓人感到興奮的作用，冷色則有使人平靜的作用。因此，此處也呈現出，「在靜謐的黑夜（鐵藍色）中，恐懼（紅色）步步逼近」這種對比關係。

📖 Note 透過顏色來呈現幾種效果

在紅色中，可以感受到熱情與溫暖，藍色則會讓人感到冰冷。像這樣，由於顏色的屬性具備若干種效果，所以我事先進行了彙整。

首先是對於距離感的影響，暖色系的色相與亮度較高的顏色，比冷色系的色相與亮度較低的顏色，更容易給人距離較近的感覺。前者叫做**前進色**，後者叫做**後退色**。對於尺寸的影響，主要是亮度所造成的效果，高亮度的顏色比低亮度顏色容易給人看起來較大的感覺。前者叫做**膨脹色**，後者叫做**收縮色**。

另外，在對於心情的影響方面，暖色系的色相與彩度較高的顏色，具備刺激心情的效果，冷色系的色相與彩度較低的顏色，則具備使心情變得平靜的效果。前者叫做**興奮色**，後者叫做**沉靜色**。

顏色對距離感造成的影響（前進色與後退色）

前進色（暖色）
屬於暖色的紅色看起來像是要飛到眼前似的。

後退色（冷色）
屬於冷色的藍色看起來是要往後移動。

顏色對尺寸造成的影響（膨脹色與收縮色）

膨脹色（高亮度色）
像白色那樣亮度很高的顏色，比起亮度低的顏色，尺寸看起來會比較大。

收縮色（低亮度色）
像黑色那樣亮度很低的顏色，比起亮度高的顏色，尺寸看起來會比較小。

顏色對心情造成的影響（興奮色與沉靜色）

興奮色（暖色）
只要看到暖色系的色相，心情就比較容易變得積極。

沉靜色（冷色）
只要看到冷色系的色相，心情就比較容易變得沉穩。

興奮色（高彩度色）
當彩度很高時，就會具備讓心情高漲的效果。

沉靜色（低彩度色）
當彩度很低時，就會具備讓心情變得平靜的效果。

嘔吐えぐち *Outo Eguchi*

Twitter	@eguchi_saan
pixiv	60189161
Profile	插畫家。活動以 SNS 為主。透過流行的用色方式來描繪不穩定的世界。喜歡可愛的事物與可怕的事物。

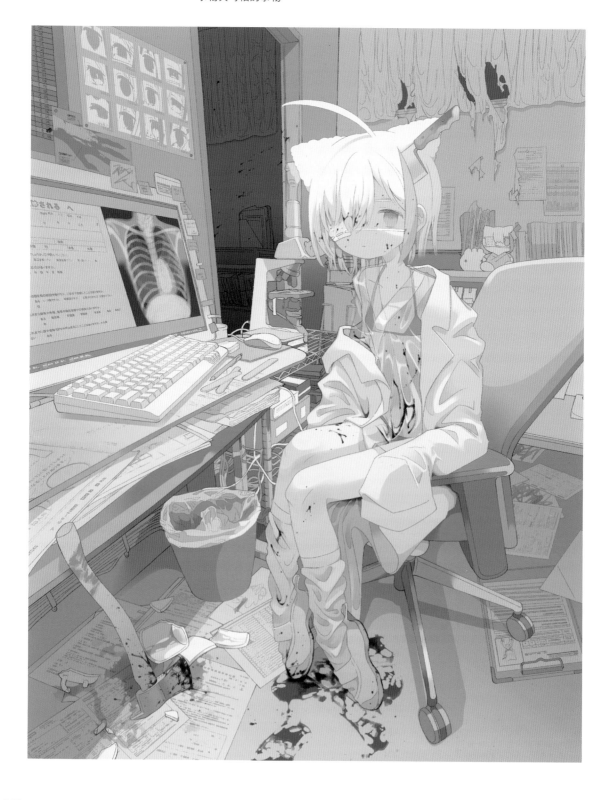

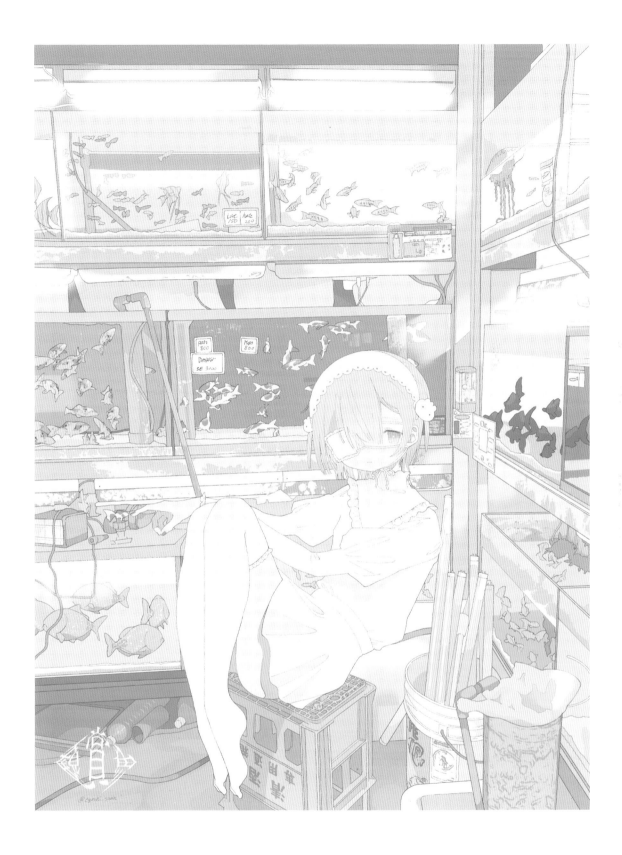

左　「**診察**」原創作品／2021
上　「**觀賞魚**」原創作品／2020

觀賞魚

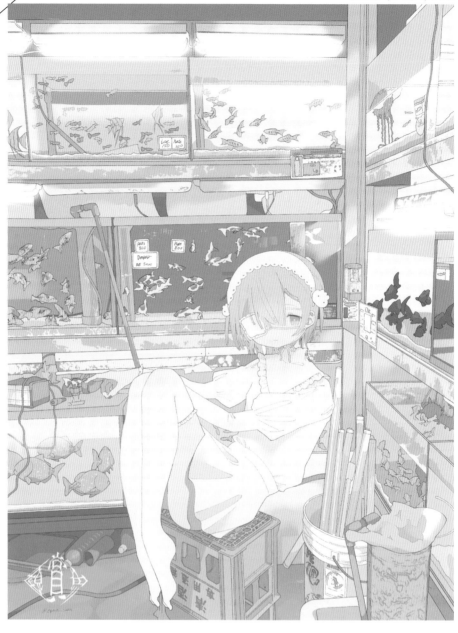

透過極淡的色調來呈現難過、憂傷的心情

把每種金魚都分開來，飼養在不同的水槽中。在擺放這些水槽的店內一角，主角以不穩定的狀態坐在啤酒箱上。而且，用有點呆滯的眼神，指著從水槽中跑出來的小金魚。總覺得主角是想要說「自己就跟金魚一樣，是某個人的觀賞對象」。

此作品只透過極淡的色調來構成，而且顏色調整得很美。同時，也能感受到少許的寂寞與空虛。我們應該可以說，細膩的用色也反映出敏感的主角的心情。

🎨 主要調色盤

大致上是由嬰兒粉與嬰兒藍這2種色系所構成。在此作品中，配置各色系的不同色調的顏色時，會維持微妙的亮度差異。

| 嬰兒粉 | 淡粉紅色 | 嬰兒藍 | 淡藍灰色（Pale mist） | 天霧藍（sky mist） |

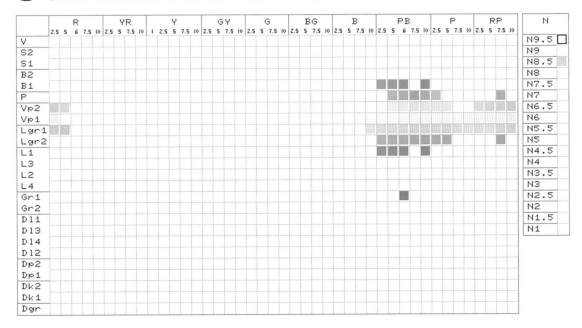

　由於Vp（極淡）色調是非常淡的色調，所以在一般的畫作中，大多會用來代替白色，不太容易成為主角。不過，在此作品中，Vp色調成為貨真價實的主角，這點非常特別。

　而且，像這樣，只透過亮度很高的色調來構成作品時，在配色上，必須添加微妙的亮度差異。我希望大家也能關注這種細膩的顏色運用。

　另外，雖然色相部分包含了某種程度的範圍，但較顯眼的顏色大致上都是藍色系和粉紅色系這2種色系。

🎨 色相平衡

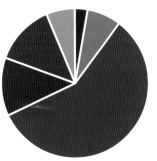

- ● R（紅色）
- ● YR（黃紅色）
- 　Y（黃色）
- ● GY（黃綠色）
- ● G（綠色）
- ● BG（藍綠色）
- ● B（藍色）
- ● PB（藍紫色）
- ● P（紫色）
- ● RP（紅紫色）
- ● N（無彩色）

光是從色相B（藍色）到色相RP（紅紫色）的4種相連色相，就占了整體的9成。

🎨 色調平衡

- ● 鮮豔的色調
- 　明亮的色調
- ● 暗淡的色調
- ● 昏暗的色調

只使用了明清色調與濁色調。由於在濁色調的顏色中，只使用了亮度較高的色調，所以我們可以說，作者在極小的亮度範圍內進行了很細膩的配色。

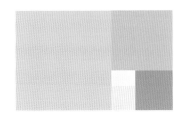

🎨 這幅畫的配色感

雖然只使用彩度相當低的明亮色調，但由於會添加微妙的亮度差異，所以畫出來的所有事物都能清楚辨別。光看配色的感覺，就能說品味很浪漫。

🎨 顏色運用的注意事項

A. 一致採用極淡色調，透過2種系統的色相來展現
B. 透過漸層與分離色來構成陰影
C. 只要色調改變，印象就會跟著改變

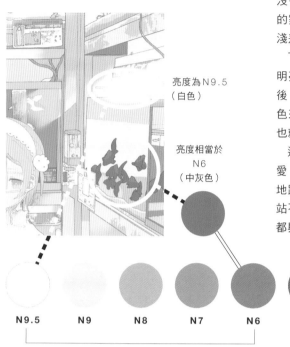

亮度為N9.5
（白色）

亮度相當於
N6
（中灰色）

N9.5　N9　N8　N7　N6　N5　N4　N3　N2　N1.5

只透過此範圍的亮度來呈現　　　　　　　　完全沒有使用昏暗色調

A 一致採用極淡色調，透過2種系統的色相來展現

此作品的最大特色在於，透過極淡的色調來整合全體的顏色，只使用2種系統的色相來構成作品。由於完全沒有使用鮮豔色調與昏暗色調，所以自然很難維持明暗的對比。作者在淡色調的狹小範圍內，細膩地呈現出深淺差異。

下圖是把深淺程度替換成無彩色後的圖片。首先，最明亮的是從上方照射水槽的照明燈的白色（N9.5）。然後，最暗的是，游在右側水槽中的金魚的顏色，用無彩色來說的話，就是中灰色（亮度相當於N6的無彩色）。也就是說，只透過N9.5～N6的亮度範圍來呈現。

透過極淡的色調，很容易讓人產生純真無邪、惹人憐愛、柔弱的印象。在金魚水槽的圍繞下，主角有氣無力地蹲坐著，而且可以感受到一種，彷彿因為線條太細而站不起來的空虛感。她的純真與容易受傷的脆弱心靈，都與極淡色調給人的印象吻合。

B 透過漸層與分離色來構成陰影

「此作品的特色在於，微妙地控制深淺程度」雖說如此，但具體上，還是要透過光線反射所造成的陰影的添加方式來呈現。

舉例來說，雖然①主角的領口看起來大致上像是灰白色這1種顏色的色面，但可以看出有加上一點漸層，陰影落在臉上。

在畫面中，發出最強光線的是，②水槽上方的照明器具。由於白光的周圍部分有形成些微漸層，所以可以感受到光線瀰漫開來。

照明燈光反射在水槽的玻璃面上。③照射在水面附近的柔和光線是透過類似白霞般的狀態來呈現。在配色上，是從白色排向淺藍色的漸層排列。相較之下，④反射在玻璃面上的光線，則是透過由右上往左下的白色帶狀圖案來呈現。這是透過淺藍色與白色的分離色所排列而成。我認為，透過這種漸層與分離色（參閱➡p.82【Note 漸層與分離】）來呈現光線的技巧，應該能夠成為作畫時的參考。

⑤用來擺放水槽的架子的不鏽鋼部分，顏色較不均勻。被水弄濕、沾上指紋的部分會讓人感覺到光線的反射方式不同。

除了以上這些部分，只要仔細觀察的話，就會發現許多光線反射與陰影，是透過微妙的色調的漸層與分離色所繪製而成，所以請大家試著找找看。

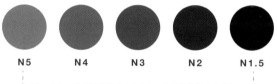

①領口部分的微妙漸層。

②用來呈現照明燈光瀰漫開來的漸層。

③④柔和的光線反射（漸層）與銳利的光線反射（分離色）。

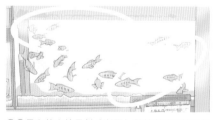

⑤透過不均勻的顏色來呈現的質感。

C 只要色調改變，印象就會跟著改變

即使是相同的色相，只要色調改變的話，就會讓人產生完全不同的印象。色調是亮度（明亮程度）與彩度（鮮豔程度）的相乘結果。在此作品中，主要使用的Vp（極淡）色調，屬於亮度很高的低彩度色調。那麼，關於用來代表這幅畫的5種顏色，讓我們試著一邊維持色相，一邊讓亮度（縱軸）與彩度（橫軸）產生變化吧。

①是原始的5色。由於很難再變得更亮，所以只要稍微降低亮度，提昇彩度的話，就會形成P（淡）～B（明亮）的色調②。這種配色給人小巧可愛的印象。

接著，如果提昇彩度，把V（鮮豔）色調當作基調的話，就會產生很有朝氣的休閒感③。

如果降低其亮度與彩度的話，就會形成Dp（深）、Dk（暗）色調的暗清色調，讓人產生既沉穩又典雅的感覺④。

另一方面，若將原始顏色的亮度降低的話，就會形成Lgr（淺灰）～Gr（灰）色調的濁色調配色，成熟穩重、雅致、優雅的印象會變強⑤。

像這樣，透過色調，插畫的印象會產生很大的變化。因此，選擇符合作品世界觀的色調是很重要的。

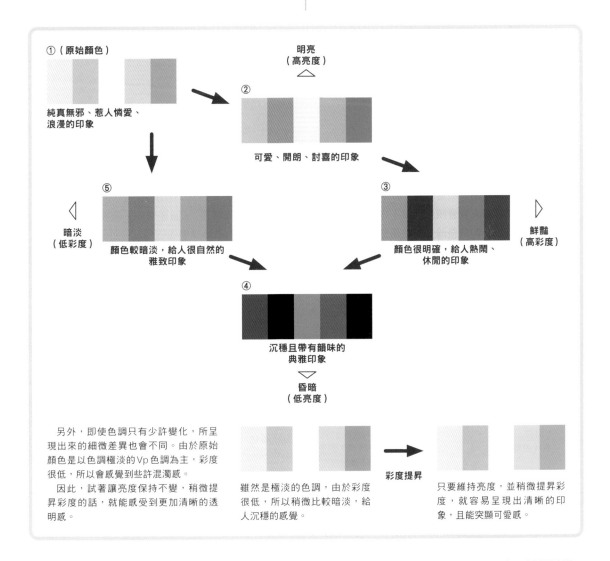

① (原始顏色)

明亮
(高亮度)

純真無邪、惹人憐愛、浪漫的印象

②

可愛、開朗、討喜的印象

⑤

暗淡
(低彩度)

顏色較暗淡，給人很自然的雅致印象

③

鮮豔
(高彩度)

顏色很明確，給人熱鬧、休閒的印象

④

沉穩且帶有韻味的典雅印象

昏暗
(低亮度)

另外，即使色調只有少許變化，所呈現出來的細微差異也會不同。由於原始顏色是以色調極淡的Vp色調為主，彩度很低，所以會感覺到些許混濁感。

因此，試著讓亮度保持不變，稍微提昇彩度的話，就能感受到更加清晰的透明感。

雖然是極淡的色調，由於彩度很低，所以稍微比較暗淡，給人沉穩的感覺。

彩度提昇

只要維持亮度，並稍微提昇彩度，就容易呈現出清晰的印象，且能突顯可愛感。

在此處，我們解說了「藉由讓色調一致，整體配色就會比較容易變得協調，且能喚起各種印象」這個話題。在配色中，具有「當色彩屬性具備共通性時，就容易變得協調」這項法則（參閱➡p.95【Note 配色調和的原理相似性】）。

02

診察

透過少許強調色來呈現
有點可怕的感覺

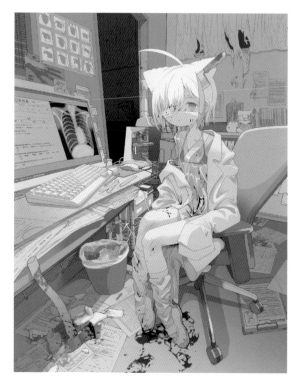

覆蓋整幅插畫的冷色系色相的低彩度顏色，會呈現出冰冷寂靜的氣氛。而且，頭上插著一把刀的主角，身穿敞開的白衣，心不在焉地坐在椅子上。另外，與診察室很不搭的斧頭上有血跡……。在可愛的背後，似乎隱藏著非常可怕的故事。

🎨 使用到的顏色的色相與色調的範圍

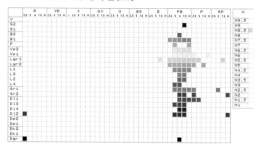

🎨 這幅畫的配色感

把色相的大致範圍縮小到PB（藍紫色）中，只透過明亮色調與暗淡色調的範圍來構成基調色。而且，使用極少量的胭脂紅來當作強調色。

D 配色方法的共通性與差異

在「觀賞魚」與「診察」這2幅作品中，透過淡色調的配色來呈現純真的主角的心情。乍看之下，也許會讓人覺得所使用的色相與色調很接近，不過其實兩者採用了完全不同的配色方法。

首先，兩者看起來之所以很像，是因為在構成配色時，會以色相PB（藍紫色）的Vp（極淡）色調為主。不過，觀看Hue&Tone圖表中的圖案後，會得知，「觀賞魚」的顏色呈橫向分布，相較之下，「診察」的顏色則呈縱向分布。也就是說，「觀賞魚」採用的是，「讓色調一致，透過多色相來呈現的配色」，「診察」採用的則是「把色相範圍縮小在1種色相中，透過讓色調變化來呈現的配色」。因為如

此，所以在前者中可以感受到，宛如身處朦朧夢境中的奇妙感，在後者中則能感受到，可怕故事所具備的深度。

另外，根據色相的面積比例，兩者的配色方法也不同。在「觀賞魚」中，嬰兒粉與嬰兒藍這2種系統的色調的用量大致上相同，不存在基調色與強調色的關係。

不過，在「診察」中，占據整體9成以上的藍灰色（色相PB）成為基調色，僅占了極少面積的紅色（色相R）則成為強調色。透過這種強調色的效果，能夠一邊將視線引向四散的血液，一邊讓整體畫面呈現出緊張感。

📖 Note 配色調和的原理　相似性

在搭配顏色時，只要顏色屬性（色相、亮度、彩度、色調）具備共通性，就會容易變得協調。舉例來說，在相同色相・類似色相中，搭配不同色調的顏色時，以及在相同色相・類似色調中搭配不同色相時，由於各色相或色調具備相似性，所以能夠感受到整體性（參閱➡p.121【Note配色調和的原理　秩序】）。

在此處，我要著眼於色調，說明相似性所造成的協調感。

色調大致上可以分成清色調與濁色調這2種。用顏料來說的話，由白色與純色混合而成的是明清色，由黑色與純色混合而成的則是暗清色。這些顏色與純色合稱為**清色調的顏色**。相對的，由灰色（也就是由白色和黑色所構成的顏色）與純色混合而成的就是濁色。

清色調的顏色給人很清澈的印象，相較之下，**濁色調的顏色**則帶有混濁感。因此，在配色時，只使用清色，或是只使用濁色，透過色調的相似性，顏色就會容易變得協調。另外，雖然由黑色與純色混合而成的暗清色調的顏色也很清澈，但由於顏色很暗，所以在心理上，會感覺到混濁感。因此，濁色與暗清色的契合度並不差。

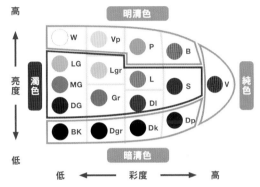

清色與濁色
①清色調
帶有清澈感的色調的顏色，包含了純色、明清色、暗清色。
②濁色調
帶有混濁感的色調的顏色。濁色。
※不過，暗清色也被稱作心理上的濁色，在某些情況下，也會和濁色調的顏色很搭。

🎨 清色調的配色

清色調的配色的特徵在於，沒有雜質的清澈感。這種配色容易用來呈現朝氣蓬勃、潔淨感、可愛感、活潑感等比較動態的事物。

| PB/V | B/B | B/P | | RP/B | Y/Vp | P/B | | YR/V | N9.5 | PB/Dp | | BG/B | N1.5 | GY/V |

🎨 濁色調的配色

濁色調的配色的特徵在於，帶有陰影的沉穩感。這種配色容易用來呈現寂靜感、沉穩感、成熟感、優雅感等比較靜態的事物。

| PB/Dl | B/Gr | B/Lgr | | R/Dl | YR/Lgr | GY/Dl | | RP/L | Y/Lgr | P/Dl | | N3 | N5 | N8 |

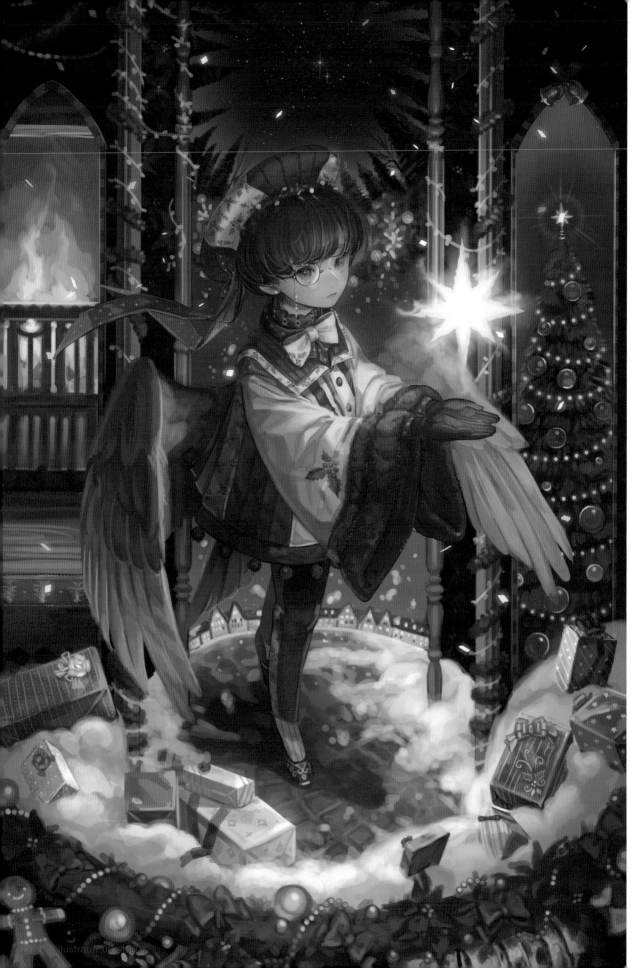

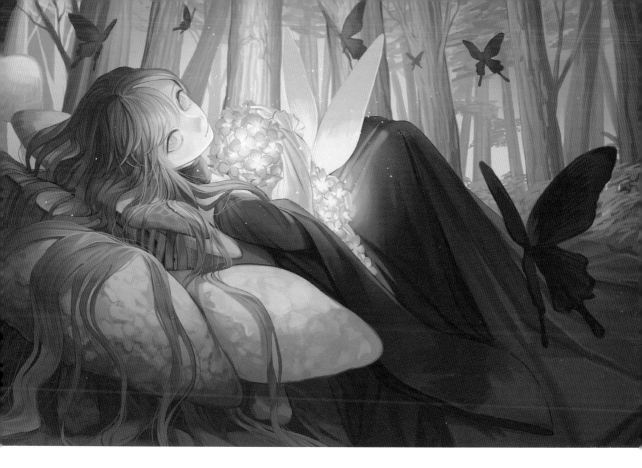

水溜鳥 *Mizutametori*

Twitter	@mizumizutorisan
pixiv	595405
Profile	居住在北海道的插畫家。代表性的參與作品包含了，『Fate/Grand Order』（概念禮裝插畫與動畫的片尾插畫、書籍的封面、聲援插畫）、VTuber『DELA and HADOU』（DELA的角色設計）等。畫集『水溜鳥画集 まどろみの夢と光の箱庭』（玄光社）發售中。

左 「但願希望之光能照亮夢想」原創作品／2020
上 「森林與蝴蝶」原創作品／2021
下 「午餐與帶有花紋的老鼠們」原創作品／2020

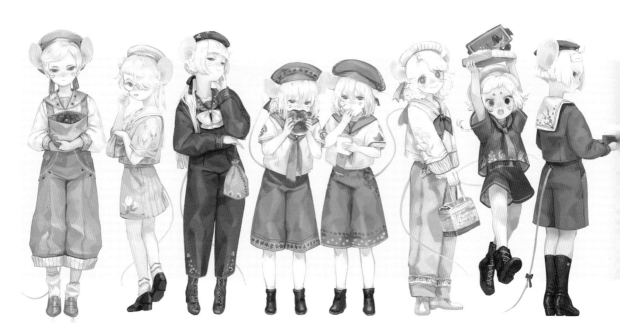

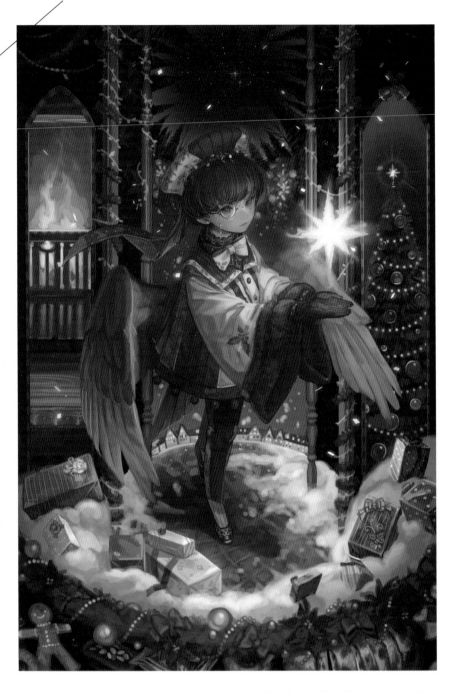

但願希望之光能照亮夢想

充滿溫暖的色調能營造出柔和氣氛

　　畫中的場景是冬季的夜晚，似乎可以聽到從遠處傳來的讚美歌。身為主角的天使正在凝視著，從夜空中飄落的光線所聚集而成的強烈閃耀之星（精靈）。

　　許多等著要送給鎮上孩子們的禮物。暖爐中溫暖

火炎搖曳著。布置了裝飾品的聖誕樹。這位戴眼鏡的年輕天使，究竟在思考什麼呢？

　　在配色上，以褐色作為基調色來呈現溫暖感，打造出一幅讓人內心感到安穩，心情很放鬆的畫作。

🎨 主要調色盤

　　由於此作品是透過以褐色系的昏暗色調為主的色調所構成的，所以能感受到安穩感與溫暖。透過午夜藍來呈現聖誕夜的夜空。

褐色　　　　駝色　　　　米色　　　　磚紅色　　　午夜藍

🎨 使用到的顏色的色相與色調的範圍

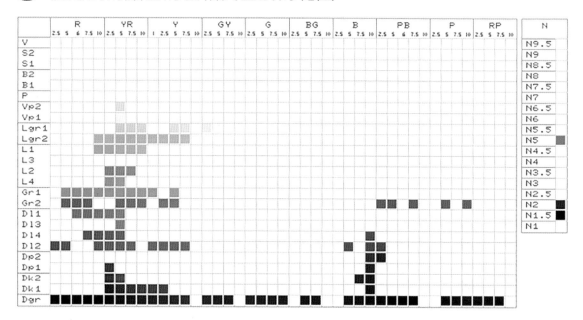

色相與色調的範圍被縮到很小。尤其是，在色相YR（黃紅色）中，從屬於明亮濁色的Lgr（淺灰）色調到色相極暗的Dgr（深灰）色調，呈縱長分布。

也就是說，在這幅畫中，是透過色調感來呈現具有一致性的協調感。另外，藉由減少使用作為YR相反色相的色相B（藍色）的色調，來讓彼此都顯得很美。

🎨 色相平衡

- ● R（紅色）
- ● YR（黃紅色）
- ● Y（黃色）
- ● GY（黃綠色）
- ● G（綠色）
- ● BG（藍綠色）
- ● B（藍色）
- ● PB（藍紫色）
- ● P（紫色）
- ● RP（紅紫色）
- ● N（無彩色）

米色與褐色是橘色（色相YR）的同類。以此色相YR為主的暖色系色相（R～Y）占了畫面的7成，構成了畫面的基調。

🎨 色調平衡

- ● 鮮豔的色調
- ● 明亮的色調
- ● 暗淡的色調
- ● 昏暗的色調

在比例上，暗清色調約為6成，濁色調約為4成。重點在於，看起來很亮的部分，大多不是使用明清色調，而是使用濁色繪製而成。

🎨 這幅畫的配色感

我們可以說，看到這幅畫，心情之所以會感到溫暖，並不是聖誕節的故事所造成的，而是因為，被調整成以暖色為主的配色發揮了很大的效果。此畫作採用了很美的褐色系色調的配色。

🎨 顏色運用的注意事項

A. 聖誕節色（季節活動色）
B. 許多燈光
C. 透過褐色調來呈現2種質感
D. 禮物的包裝也能用來呈現印象
E. 從天上飄落的閃耀光芒

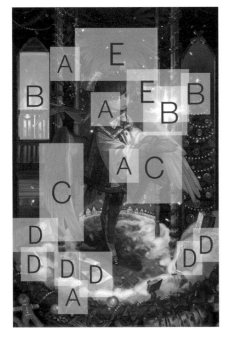

A 聖誕節色（季節活動色）

說到聖誕風格的顏色的話，大家覺得會是什麼樣的配色呢？應該有許多人會想到紅色、金色、綠色這3色吧。舉例來說，在聖誕季節的街上，經常會看到R／V（鮮艷色調）、Y／S（強烈色調）、G／Dp（深色調）的搭配。

用來傳達聖誕風格的3色配色

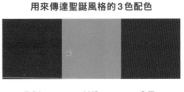

| R/V | Y/S | G/Dp |

在這幅畫中，這3種顏色也反覆出現。舉例來說，像是身為主角的天使的服裝、禮物周圍的裝飾等（參閱下圖）。然而，無論哪個部分，這3色的色調都給人昏暗、暗淡的印象，絕不會給人華麗的感覺。紅色部分為磚紅色，綠色部分則是深綠色。為了把整幅畫的色調調整成很安穩的感覺，所以在聖誕風格的顏色中，自然也要讓色調一致。

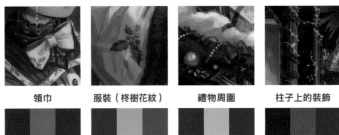

| 領巾 | 服裝（柊樹花紋） | 禮物周圍 | 柱子上的裝飾 |

雖然是透過能讓人感受到聖誕風格的紅色、金色、綠色這3種顏色來進行配色，但亮度和彩度都較低。尤其是紅色部分，採用的是低彩度‧低亮度的暗紅色、深紅色。不過，由於作品整體的用色以暗色系為主，因此以相對的視覺表現來說，很容易就能將其理解為紅色。

📖 Note　季節活動色

除了聖誕節以外，還有許多歡樂的季節活動，像是情人節、女兒節、七夕。而且，各個活動都有代表性的顏色與配色，光是看到那些顏色，內心就會雀躍不已。

在這裡，我要透過3種顏色的配色來介紹代表性的季節活動色。仔細觀察的話，會發現源自歐美的活動與日式活動的色調是不同的。情人節與萬聖節的配色為，以清色作為基調，彩度高，對比感強烈。另一方面，七夕、端午節（兒童節）的配色則是，以濁色作為基調，彩度低，對比感也較弱。也就是說，透過配色來呈現出，帶著興高采烈的雀躍心情來迎接的活動，以及帶著溫和平靜的心情來迎接的活動之間的差異。

代表性的季節活動色

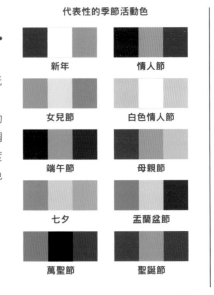

新年	情人節
女兒節	白色情人節
端午節	母親節
七夕	孟蘭盆節
萬聖節	聖誕節

B　許多燈光

在這幅畫中，有許多亮著的燈。燈光是透過顏色與形狀來呈現的，配色的重點在於，漸層與亮度差異這2點。首先，在暖爐中搖曳著的火焰所形成的燈光，是透過褐色系色調的漸層來呈現的。

由於形狀不固定，所以可以感受到隨時都在改變的火焰的樣子。另外，在這幅畫中，最亮的是位於天使手掌上的精靈燈光（呈星形），其輪廓部分也稍微形成了漸層。同時，相對於昏暗的背景，明亮的象牙白顯得很突出，這一點（亮度差異）也是讓人感受到光芒的主要原因。

另一方面，在聖誕樹上部閃耀的星形裝飾，與海軍藍（藏青色）背景之間的亮度差異發揮了作用。再加上，此處同樣也稍微添加了一點漸層，畫出了用來呈現光線擴散的光環。繪製在夜空中忽亮忽滅的無數星星時，透過對比鮮明的亮度來呈現出星星發光的模樣。

暖爐的火焰
運用色調漸層來呈現出火焰搖曳、升起的狀態。
火焰的形狀不規則且模糊。

精靈的光芒
透過與背景顏色呈現鮮明對比的明亮象牙白來呈現閃耀的強光。而且，還要在周圍加上少許漸層來呈現出光線擴散的模樣。
藉由把形狀畫成星形，來突顯光芒的銳利模樣。

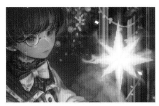

聖誕樹的裝飾
在藏青色（色相PB）的背景中，透過象牙白（色相Y）來呈現閃閃發亮的金屬風格裝飾。藉由亮度與色相的對比來創造強烈的對比感。
形狀並非只有伸展成星形的銳利形狀，還要透過較為模糊的色調來畫出環狀圖案。

夜空中的星星
在呈現飄浮在夜空中的無數星星時，要使其明亮程度產生變化。背景的宇宙為海軍藍（色相PB），星星並非白色，而是淺藍色（色相B），藉此使其融入畫面中。形狀為只由極小圓點構成的部分，及透過向周圍延伸的淺色線條來呈現閃光的部分。將兩者隨意地配置在夜空中。

📖 Note　透過顏色來呈現光源

話說回來，在這幅畫中，發出最亮光線的是，飄浮在天使手上的精靈的光線。明明絕非物理發光現象，但卻要透過配色與形狀來呈現光線。我們也可以說，這一點其實巧妙地運用了人類視覺的特性。

①單純只是透過4個正方形來圍住1個正方形。然而，像②那樣，只要透過漸層，朝向中心來呈現各個正方形的話，就會感受到非常強烈的光線。明明沒有發光，但看起來卻像發光。這種現象叫做**發光錯覺（glare illusion）**。我們的眼睛會把這種漸層看成發光。

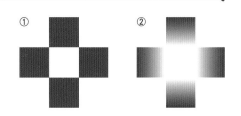

藉由此漸層所形成的效果，以及與背景之間的亮度對比效果，來打造出精靈的光芒。

C 透過褐色調來呈現2種質感

　　天使身上服裝的袖口，似乎是由絲絨所製成，看起來既鬆軟又溫暖。雖然稍微起毛，且有些厚度，但觸感似乎相當柔軟。由於在光線的照射下具有光澤，所以外觀也很優雅。

　　另一方面，天使的大羽毛很整齊，一根根羽毛一邊重疊著，一邊靜靜地下垂著。而且，我認為，雖然絲絨的光澤讓人產生人造物的印象，但沒有光澤

的羽毛則會讓人感受到很自然的質感。

　　此服裝和羽毛，同樣都是透過褐色系色調來呈現，兩者有何差異呢？答案為彩度。絲絨的光澤感是透過彩度略高的褐色調來呈現的，羽毛的質感則是藉由降低彩度來呈現。透過些微的色調差異，不僅能呈現出材質差異，也能呈現出觸感的差異。這種技巧應該能夠成為作畫時的參考吧。

藉由稍微提高彩度，就能感受到光澤。

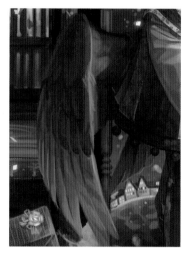

只要降低彩度，就會給人沒有光澤的印象。

D 禮物的包裝也能用來呈現印象

　　只要觀看地板，就會看到許多禮物散布在地上，像是把天使圍住似的。另一邊則是亮著燈的成排住家，那些肯定是正在等待這些禮物的孩子們所居住的房子吧。話說回來，雖然禮物的內容當然很重要，但透過包裝紙與緞帶的顏色與花紋，也能提昇期待感。

　　這幅畫中的禮物的每個包裝，都給人很沉穩的成熟風格。其理由在於，如同在 A 中所看到的那樣，這是彩度較低的配色所造成的。不過，各個禮物盒給人的印象都不同。有的基調色較明亮，有的較昏

暗，有些的配色以暖色系的華麗色調為主，有些則是以冷色系的清爽色調為主。我認為只要試著進行分類，就能清楚地得知差異。明亮色調的包裝給人輕快、有活力的感覺，昏暗色調的包裝則給人沉穩且正式的感覺。華麗色調的包裝也會給人奢華感，清爽色調的包裝比較適合個性沉穩的人。

　　那麼，你會受到哪個禮物盒的吸引呢？或者說，如果要送人禮物的話，你會選哪個呢？光是思考這件事，就會變得很有趣呢。

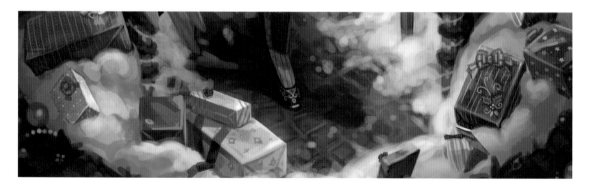

明亮色調

富有節奏且歡樂	柔和優美	樸素且時尚

華麗色調 ◁　　　　　　　　　　　　　　　　　　　▷ 清爽的色調

鮮豔豪華	豐富典雅	凜然且正式

昏暗色調

E 從天上飄落的閃耀光芒

在天使的頭上，繁星閃耀的夜空十分遼闊。仔細觀察的話，會發現狀似冷杉的針葉樹像是在畫圓似的，朝向夜空林立著。透過這種設計來突顯夜空的深邃與遙遠。

而且，有許多閃閃發亮，宛如飛舞紙屑般的東西，正從那個深邃的海軍藍世界中，逐漸地飄落下來。這些東西聚集起來後，應該就會成為天使手上的閃耀星星吧。這種景象雖然非常奇妙，卻和聖誕夜很搭。

話說回來，用來呈現夜空的顏色並非漆黑，而是海軍藍。如同英文中的「午夜藍（midnight blue）」這個顏色名稱那樣，在描寫夜空那種深邃且無邊無際的模樣時，海軍藍（色相PB）是很適合的顏色。而且，作為色相PB的相反色相的金色（色相Y）也非常顯眼。

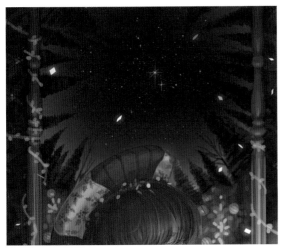

針葉樹的排列方式像是朝向遠方星星畫一個圓。透過其方向性，可以感受到夜空的遙遠與深邃。

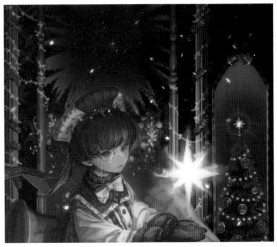

飄落的無數光粒（閃耀的金色碎片）聚集起來，就會成為精靈之星吧。

02 / 森林與蝴蝶

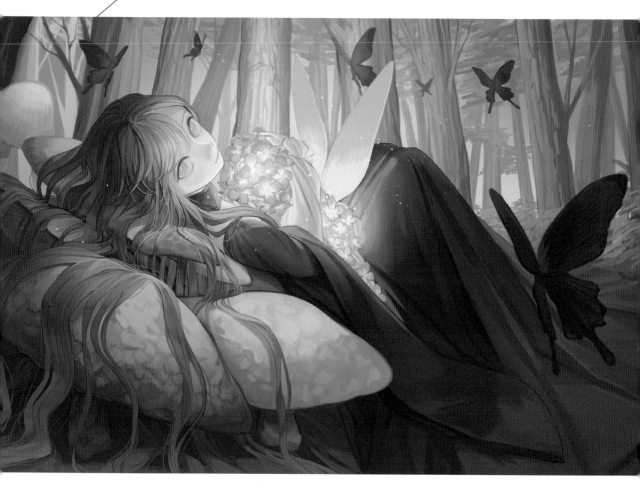

透過色調較暗的細膩配色來呈現幻想風格

在幽暗的森林中，藍眼女子橫躺著，黑色蝴蝶飛舞著。她的長髮宛如樹根般地垂至地面，她身上的禮服的裙襬看起來也像是與地表融為一體。而且，她還一邊溫柔地抱著一隻微微發光且擁有蝴蝶翅膀的白色妖精，一邊把臉對著身旁的我們，似乎想說些什麼。

透過這幅畫，大家腦中應該會浮現出各種故事吧？我認為，那是因為，作者透過非常低調的色調來組成細膩的色彩構成，並藉此呈現出很迷人的幻想世界。

雖然配色方式很接近單色調，但作者透過很少的顏色就讓暖色與冷色形成對比，並讓明暗產生細膩的變化。請大家仔細地欣賞這種優秀的配色技巧吧。

🎨 主要調色盤

看起來，整體上似乎是由藍灰色與暖灰色所構成。不過，也可以說，這2種系統的顏色所形成的微妙色調漸層，能產生豐富的印象。

炭灰色

暖灰色

粉紅米色

冰藍色

藍灰色

🎨 使用到的顏色的色相與色調的範圍

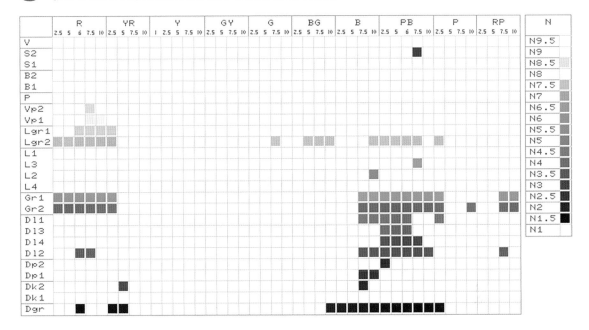

只要觀察 Hue&Tone 圖表，就會發現，色相與色調都集中在很狹小的範圍內。色相以 B（藍色）與 PB（藍紫色）的冷色為主，R（紅色）系被當成強調色來使用。

在色調方面，以 Lgr（淺灰）色調、Gr（灰）色調這些幾乎沒有彩度的色調為主。各種色相的 Dgr（深灰）色調都有出現。

由於看起來像黑色或暗灰色的顏色中，含有差異很細微的彩度，所以會呈現出深度。

🎨 色相平衡

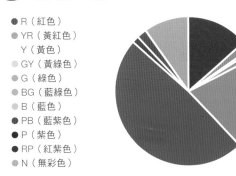

- ● R（紅色）
- ● YR（黃紅色）
- Y（黃色）
- ● GY（黃綠色）
- ● G（綠色）
- ● BG（藍綠色）
- ● B（藍色）
- ● PB（藍紫色）
- ● P（紫色）
- ● RP（紅紫色）
- ● N（無彩色）

色相 PB（藍紫色）的比例之所以很高，是因為極暗色調的顏色，被算在 PB、B（藍色）的 Dgr（深灰）色調中。

🎨 色調平衡

- ● 鮮豔的色調
- ● 明亮的色調
- ● 暗淡的色調
- ● 昏暗的色調

只由濁色調與暗清色調所構成。藉由將範圍集中在這些色調，就能讓人在畫作中感受到幽暗森林中的模樣與寂靜的氣氛。

🎨 這幅畫的配色感

在黑暗中微微發光的物體令人印象深刻。也可以說，這幅畫的配色是由微妙的色調感所構成的。

🎨 顏色運用的注意事項

A. 光明與黑暗（白色妖精與黑色蝴蝶）

B. 部分區域與整體的配色調和

C. 深奧的背景畫面（距離愈遠，樹木顏色顯得愈模糊）

D. 透過暗淡色調來構成細膩的配色

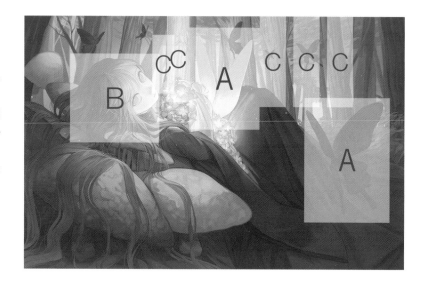

A 光明與黑暗（白色妖精與黑色蝴蝶）

　　這是一幅幻想風格的畫作，我想主題之一應該是光明與黑暗吧。深邃的森林中很陰暗（＝黑暗），能在那平穩地散發光芒的是，擁有白色蝴蝶翅膀的妖精（＝光明）。許多黑色蝴蝶（＝黑暗）舞動著，像是將其圍住似的。

　　透過亮度不同的顏色來呈現這種光明與黑暗的對比，讓人產生幻想風格的印象。

　　透過這個畫面可以了解到的故事之一，應該會如同以下這樣吧。「臨終前的妖精（呈現白色蝴蝶的模樣）被森林大地（以長髮女性作為象徵）懷抱著，一邊發出溫和的光線，一邊回歸到森林。其妖精同伴們（呈現黑色蝴蝶的模樣）靜靜地注視這一幕」。

　　那麼，你會想像到什麼樣的故事呢？

說到光明與黑暗的話，我覺得應該會很容易讓人聯想到善惡的關係。不過，在這幅畫中，似乎不存在那樣的關係。另外，雖然叫做「白色」蝴蝶翅膀，但由於實際的顏色是粉紅米色，所以會給人更加柔和的印象。

B 部分區域與整體的配色調和

在畫雪花結晶與蕨類植物的葉子時，把一部分的形狀放大後，就會成為整體的形狀（自我相似形）。這種在自然界中很常見的現象叫做碎形（fractal）。人們認為，部分區域會形成整體的相似形狀，藉由重複此步驟，就能維持秩序。

雖然與碎形的形狀不同，但在這幅畫中，配色組成方式重覆出現在部分區域與整體中。選取臉部附近的區域，試著把所使用的顏色彙整在 Hue&Tone

圖表中，就會變成①那樣。也就是由「暖灰色的頭髮、米色的皮膚、藍灰色的瞳孔」這種低彩度顏色所構成。而且，其用色模式大致上與整體的用色模式②相同。

也就是，即使只觀看最容易吸引目光的主角臉部附近，由於其配色方式相當於整幅畫的配色方式，所以能夠受到整幅畫的雅致印象。可以說是作者為了維持具備整體性的協調感而想出來的配色方式。

① 臉部的 Hue&Tone 圖表

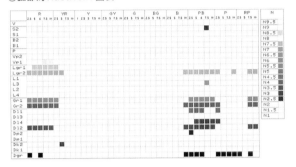

② 整幅畫的 Hue&Tone 圖表

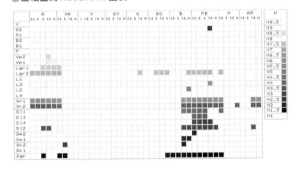

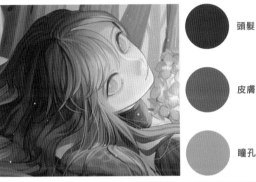

頭髮

皮膚

瞳孔

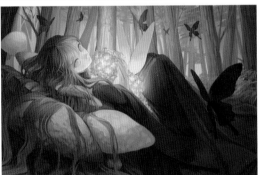

C 深奧的背景畫面（距離愈遠，樹木顏色顯得愈模糊）

在橫躺著的主角的背景中，陰暗森林的許多樹木重疊在一起。由於大致上是從相當低的視角平視前方，所以樹木的上部被隱藏起來，只畫出許多樹幹。在畫位於最前方的樹幹時，會一邊讓光線反射，一邊添加較清楚的陰影。

不過，隨著樹木逐漸變遠，用來呈現樹幹的顏色會變成亮度差異較小的配色，在最遠處的樹幹中，陰影基本上會消失。也就是說，為了呈現出遠近感，所以要消除分別塗在樹幹上的各色的亮度差異，使其外觀變得模糊。同時，還要逐漸提升亮度，降低彩度。

雖然類型不同，但活躍於安土桃山時代的日本畫家長谷川等伯有畫過名為「松林圖屏風」的水墨畫。在該作品中，只透過不同深淺的墨汁來畫出籠罩在霧中的松樹林。由於寂靜的深奧世界與這幅畫稍有共通之處，所以請大家務必要欣賞看看。

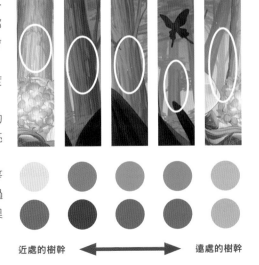

近處的樹幹 ◀━━━━━▶ 遠處的樹幹

D 透過暗淡色調來構成細膩的配色

在本書中，介紹了採取各種配色方式的畫作。其中，此作品是由彩度低到看起來像是單色調的色調所構成。因此，會給人一種非常雅致且靜謐的氣氛。

像這樣，由於這幅畫的色調很暗淡，看起來不鮮明，所以重點在於明暗差異的細膩調整。

請大家試著透過 p.109 的【Note 分辨色相】中的問題，來確認「分辨與運用色調不容易掌握的低彩度顏色的困難之處」。

如同前述那樣，在這幅畫中，主要使用的是色相 R（紅色）與色相 PB（藍紫色）這 2 種系統。而且，主要色調為低彩度的 Lgr（淺灰）色調與 Gr（灰）色調。也就是說，在這幅畫中，一邊讓色相形成對比，一邊加上微妙的明暗差異，藉此來構成非常細膩的配色。

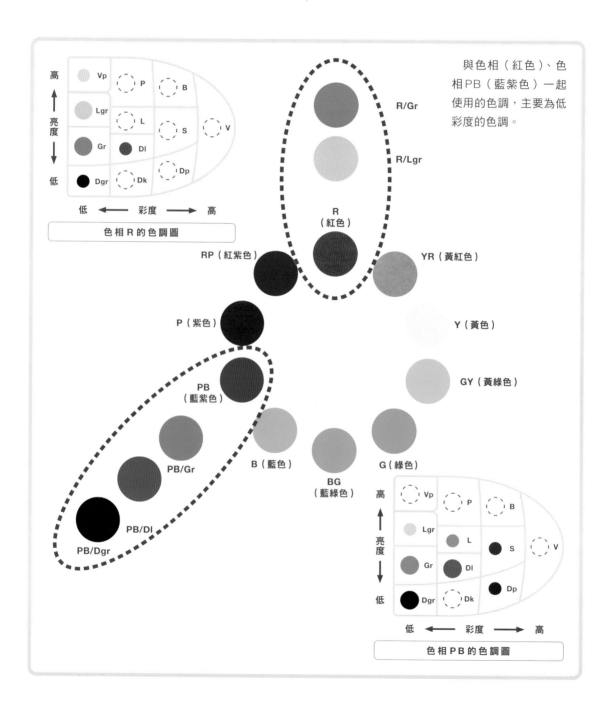

與色相（紅色）、色相 PB（藍紫色）一起使用的色調，主要為低彩度的色調。

📖 Note　分辨色相

這裡有一個問題。此處有10種不同彩度（色相）的顏色（下圖左側）。請依照色相順序來排列這些顏色（把各顏色填入右圖的虛線圓圈中，讓色相環完成）。

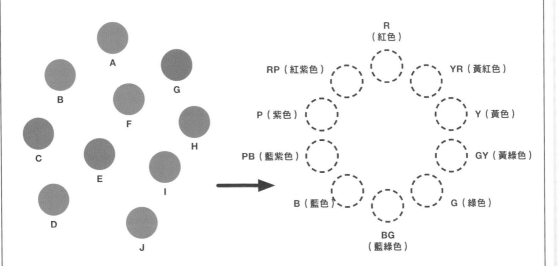

大家排完了嗎？雖然有點難，但只要排成左下圖那樣的話，就是對的。沒有完成的人也沒關係，只要色調是如同右下圖那樣的V（鮮豔）色調的話，我想應該就能輕易地排完。

也就是說，如同V色調那樣，由於高彩度顏色的色調很鮮明，所以很容易就能分辨出各顏色的差異。另一方面，像Gr（灰）色調那樣，低彩度顏色的色調不易理解與分辨。

正確答案

Gr（灰）色調的色相環　　　　　　　　　　　V（鮮豔）色調的色相環

R（紅色）
RP（紅紫色）　　　　　　　　　　YR（黃紅色）
　　　　　　　E
　　　　C　　　B
P（紫色）　　　　　　　　　　　　　Y（黃色）
　　　　G　　　D
　　　H　　　F
PB（藍紫色）　　　　　　　　　　GY（黃綠色）
　　　　I　　　J
　　　　　A
B（藍色）　　　　　　　　　　　　G（綠色）
　　　　BG（藍綠色）

如同在此問題中所得知的那樣，分辨低彩度顏色是一件很難的事。正因如此，所以我們可以說，這幅畫的用色方式很有魅力，一致採用低彩度顏色的色相，藉由控制細膩的明暗差異來呈現色彩。

午餐與帶有花紋的老鼠們

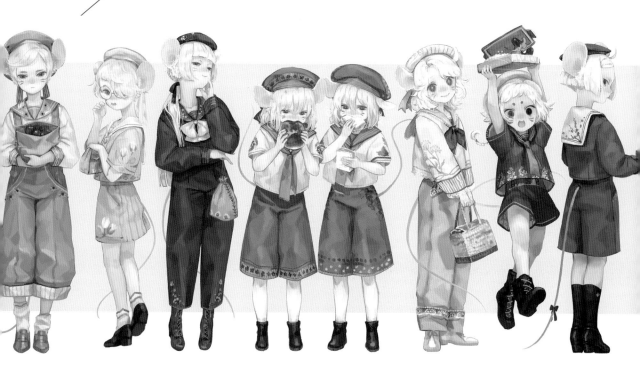

透過顏色與主題圖案來呈現充滿個性的角色

　　8隻老鼠們正在享受各自午餐的景象。有的在喧鬧，有的狼吞虎嚥地吃東西、有的好像很害羞、有的已經吃完了……大家都很有個性。這些老鼠的特質（性格）呈現在表情、行為、姿勢上。不過，不僅如此，重點在於，特質也確實地呈現在用色與主題圖案上。尤其是，因為在所有要素中，都會呈現出相同特質，所以應該可以說是簡單易懂吧。

　　另外，如果全員的個性產生衝突，而且沒有任何共通性的話，作品的魅力就會減半。在這幅畫中，8人的共通點為，紅色眼睛、大耳朵，以及色調有點暗淡的服裝。藉此，就能維持作品整體的世界觀。

🎨 **主要調色盤**　　——列舉出6人與1組的各自主題色。共通點為帶有灰色的暗淡色調，亮度大約可分成3種等級，色相的變化也很豐富。

| 霧綠色 | 淡粉紅色 | 炭灰色 | 沙棕色 | 淡青藍 | 磚紅色 | 礦物藍 |

🎨 使用到的顏色的色相與色調的範圍

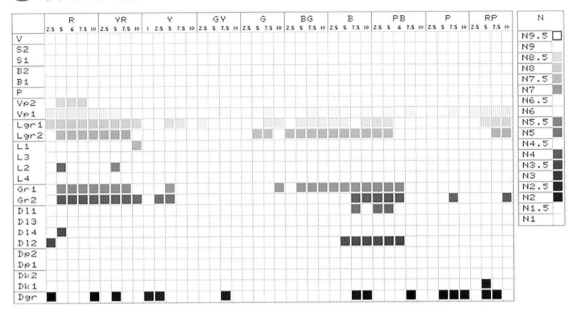

在這幅畫中，畫了8個人的人像（老鼠像？）。在背景中，雖然沒有場景與故事描寫，但為了觀察色調被調整到什麼程度，所以還是試著在 Hue&Tone 圖表中驗證使用到的顏色吧。

出現在多種色相中的3種色調為，非常淡的 Vp（極淡）色調、偏淡且低調的 Lgr（淺灰）色調，以及偏淡的 Gr（灰）色調。由於這些全都是低彩度色，所以其共通點在於，沉穩低調的印象。

🎨 色相平衡

- ● R（紅色）
- ● YR（黃紅色）
- ● Y（黃色）
- ● GY（黃綠色）
- ● G（綠色）
- ● BG（藍綠色）
- ● B（藍色）
- ● PB（藍紫色）
- ● P（紫色）
- ● RP（紅紫色）
- ● N（無彩色）

由於主要為低彩度的顏色，所以色調不算鮮明。10種彩色與無彩色全都有出現。雖然色相R（紅色）與B（藍色）的比例略多，但可以看出確實有透過顏色來劃分登場人物。

🎨 色調平衡

- ● 鮮豔的色調
- ● 明亮的色調
- ● 暗淡的色調
- ● 昏暗的色調

如同在 Hue&Tone 圖表中所看到的那樣，在用色上比較偏向低彩度的明清色調與濁色調這2種色調。此作品的特徵在於，一邊透過色調，尤其是彩度來維持共通性，一邊透過不同的色相與亮度來分別畫出人物像。

🎨 這幅畫的配色感

在繪製8位登場人物時，都有使用彩度較低的暗淡色調。這麼說來，在日文的顏色名稱中，帶有灰色的顏色叫做「鼠色」，包含了褐色系的「褐鼠色」、灰色系的「利休鼠色」、藍色系的「藍鼠色」。

作畫時，要如何呈現出登場人物的特質（性格），是一個非常重要的問題。觀察此處的8位（6人與雙人組）老鼠，就能確實地感受到各角色的特質。

我們應該不是透過表情、服飾、姿勢、行為這些造形要素，而是透過配色來感受到那些特質。在此處，讓我們透過包含配色在內的觀點，來看看這些特質是如何被呈現出來的吧。

整體皆一致採用彩度較低的沉穩色調。不過，只要仔細觀察的話，就會發現，作者巧妙地運用了不同的色相與亮度，精彩地呈現出各角色的特質。只要將各角色的配色方式進行彙整，就會如同下圖那樣。此圖顯示出，上部的基調為明亮的配色，下部則是昏暗的配色。而且，左側部分以暖色系色相作為基調，右側則是以冷色系色相作為基調。

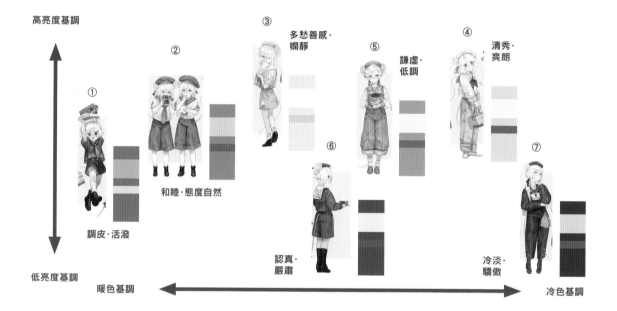

暖色基調

首先，採用暖色系配色的是①和②。

①似乎是最年輕的老鼠，無憂無慮且很有精神地喧鬧著。磚紅色（磚頭的顏色）的衣服看起來似乎很有趣。

②應該是雙胞胎吧。兩人一心一意地吃著午餐，相處融洽，態度很自然。天真無邪的兩人吃完午餐後，大概就會直接睡著吧。沙棕色的服裝看起來很合適，且帶有大自然風格。

高亮度基調

採用最明亮配色的是③。她穿著色調非常淡的淡粉紅色衣服，露出總覺得很害羞的表情，回頭看著這邊。她是一隻嫻靜且多愁善感的老鼠。

冷色基調

在使用冷色配色的人物當中，色調較明亮的是④和⑤。

④身穿色調很淡的淡青藍色水手服，搭配紫色緞帶，做出把手放在前方的姿勢，一邊散發出清秀的氣質，一邊佇立著。她似乎很喜歡打扮。

同樣採用冷色基調的是⑤，硬要說的話，她的個性看起來比較老實低調。身穿霧綠色衣服，給人謙虛文靜的印象。

低亮度基調

那麼，剩下的⑥⑦的共通點在於，昏暗的色調。

⑥身穿藏青色水手服，用銳利的眼神瞪著這邊。她應該是想要稍微警告那些正在玩鬧的同伴吧。她也許是那種很認真的班級幹部型角色。

⑦身穿黑色基調的服裝，呈現出最為冷淡且成熟的氣氛。在傲氣十足的表情、優雅的手指與手部姿勢中，可以感受到一種奇特魅力。她是有點性感且帥氣的老鼠。

B 特質（性格）與主題圖案（花）

在A當中，我們看到了人物（老鼠）特質與顏色之間的關係。而且，在此作品中，作者在主題圖案上也花了很多心思。那就是衣服上的花紋與手上的便當。

只要把花和便當的內容進行彙整，就會如同下表那樣。花和便當與各角色的形象都非常搭。

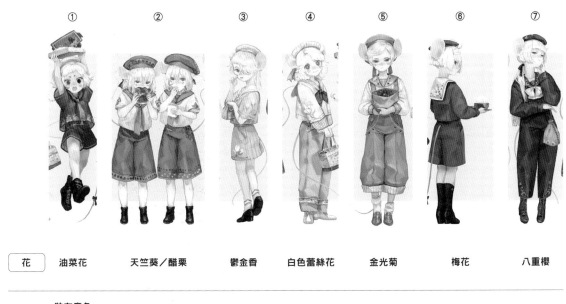

	①	②	③	④	⑤	⑥	⑦
花	油菜花	天竺葵／醋栗	鬱金香	白色蕾絲花	金光菊	梅花	八重櫻
便當	裝有章魚造型香腸的便當	紅豆麵包三明治	小型便當盒	野餐籃	裝在紙袋中的蘋果	碗中裝滿的白飯	裝在束口袋中的飯糰

①最有活力，像個小孩般，花採用的是象徵明亮春天的黃色油菜花。另外，她開心舉起的是裝有章魚造型香腸的便當。

②是感情很好的雙胞胎，花採用的是天竺葵與醋栗，透過很鮮明的顏色來畫出紅花與綠葉。

③的個性很靦腆，花採用的是白色與粉紅色的鬱金香。雖然更小的花紋會較適合，但事實上，她也許很嚮往鬱金香般的開朗個性。手上遮遮掩掩地拿著的是小型便當盒。那麼，裡面裝了什麼呢？

④是愛打扮的老鼠，花採用的是纖細的白色蕾絲花。洋裝的裙擺上也有蕾絲刺繡。野餐籃中，肯定裝有既美味又好看的食物吧。

⑤是謙虛文靜的老鼠，花採用的是金光菊。金光菊的花語是正義、公平，而且也帶有「凝視著你」的意思。袋子中的許多蘋果，也許是為了她仰慕的對象所準備的。

⑥是身體挺得很直，且具有領導地位的老鼠，風格很日式。花採用的是梅花，午餐為日式套餐，盛得滿滿的白飯很引人注目。個性恬淡，對於禮節也很嚴格。

⑦和⑥一樣，是身穿昏暗色調服裝的老鼠，而且喜愛比較內斂的日式風格。花採用的是八重櫻，便當是裝在束口袋中的飯糰。在成年人般的姿勢背後，展現出意想不到的另一面。

如同上述那樣，在各自被分配到的花與便當這些主題圖案方面，作者也確實地呈現出各角色的特質。而且，在服裝的配色（A）與主題圖案（B）方面，也大致呈現出相同的秉性，我覺得這一點應該很值得大書特書吧。

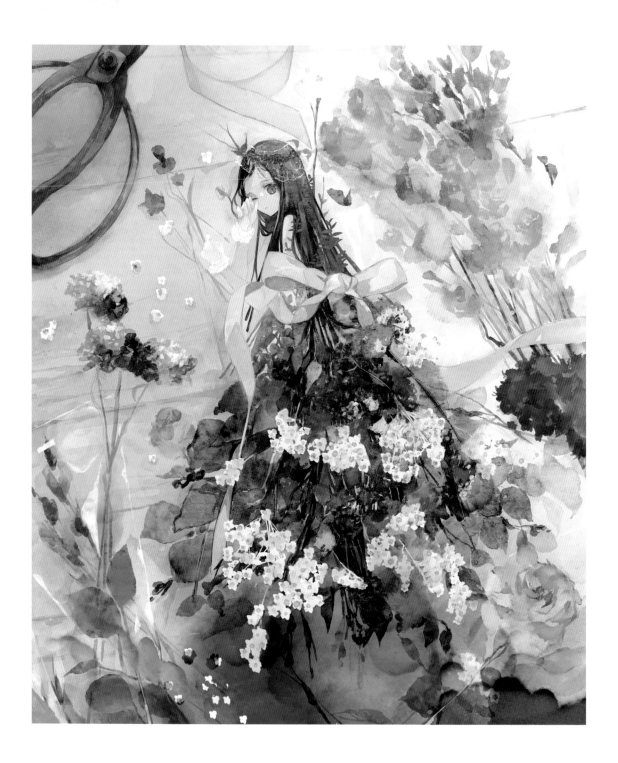

庭春樹　*Niwa Haruki*

Twitter	@niwa_uxx
pixiv	22199301
Profile	插畫家、漫畫家。主要活躍於小說的裝幀畫與插畫，也以漫畫家的身分活躍於業界。代表作包含了，『サンタクロースのお師匠さま～石蒜と春菊ひとめぐり～』（作者：道具小路、富士見L文庫）裝幀畫、『京洛の森のアリス』（作者：望月麻衣、文藝春秋）裝幀畫與漫畫化、『DEEMO –Prelude-』（©Rayark Inc./《DEEMO THE MOVIE》製作委員會、一迅社）漫畫等。

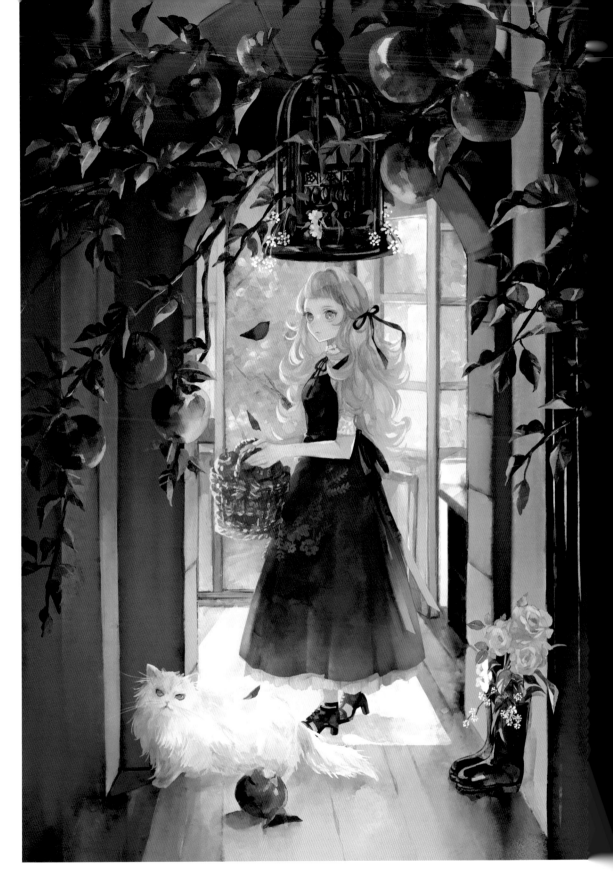

左 「壁飾花藝製作」原創作品／2021
上 「落果」原創作品／2020

壁飾花藝製作

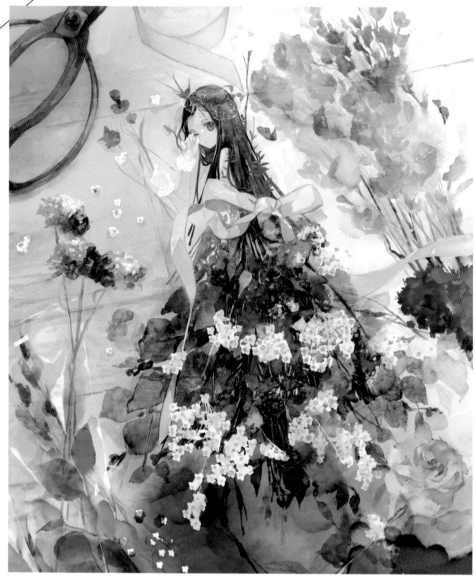

花的種類與顏色很多，光是用看的，就會令人興高采烈。另外，香氣也有很多種，聞起來很舒服，能讓心情變得平靜。

只要使用花來製作壁飾，身穿花朵顏色禮服的妖精就會忽然醒來……在此作品中，能讓人感受到這種浪漫故事。

另一方面，在配色上也很洗鍊。首先，透過漸層來呈現出水彩畫風格的輕快感與細膩感。而且，還有「能讓顏色互相襯托，且對比鮮明的色相挑選方式」，以及「用來讓主題圖案看起來很美，且很有效的圖地配色法」等許多應關注的重點。

🎨 主要調色盤

各種花的顏色被美麗地描繪出來。其中，位於畫作中央的藍紫色是關鍵色，呈現出秀麗的優雅感。

| 藍紫色 | 灰白色 | 淺紫色 | 淺黃色 | 紅色 |

🎨 使用到的顏色的色相與色調的範圍

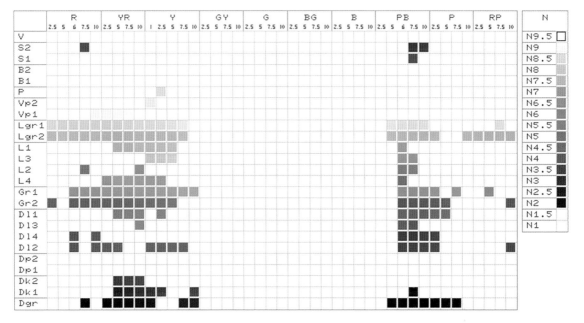

只要在 Hue&Tone 圖表中觀察這幅畫所使用到的顏色，就會得知，顏色集中在色相 R（紅色）、YR（黃紅色）、Y（黃色）這些暖色，以及色相 PB（藍紫色）等冷色這 2 種系統中。令人意外的是，從色相 GY（黃綠色）到 B（藍色）的範圍完全沒有被使用。也就是說，我們可以說，作者不是透過多色相的繽紛感來呈現花的魅力，而是採取能襯托關鍵色相 PB 的選色方式。

因此，要透過背景與緞帶的灰白色來讓畫面整體維持明亮色調，並讓藍紫色花朵的顏色顯得很清爽。

🎨 色相平衡

- ● R（紅色）
- ● YR（黃紅色）
- Y（黃色）
- ● GY（黃綠色）
- ● G（綠色）
- ● BG（藍綠色）
- ● B（藍色）
- ● PB（藍紫色）
- ● P（紫色）
- ● RP（紅紫色）
- ● N（無彩色）

占了全體 4 分之 1 的無彩色亮度很高，並成為花朵的背景色。在彩色方面，YR（黃紅色）與 Y（黃色）占了 4 成，色相 PB（藍紫色）則不到 2 成，暖色與冷色會互相襯托彼此。

🎨 色調平衡

- ● 鮮豔的色調
- 明亮的色調
- ● 暗淡的色調
- ● 昏暗的色調

雖然此作品給人很清澈的印象，但事實上，在使用的色調當中，4 分之 3 是濁色調。之所以會感到清澈，大概是因為，明亮背景色所占的面積很大，而且呈現出水彩顏料般的滲透效果吧。

🎨 這幅畫的配色感

藉由把藍紫色和灰白色搭配在一起，就能呈現出清爽的高雅感。另外，淺黃色作為相反色相，具備襯托藍紫色的效果。

🎨 顏色運用的注意事項

A. 花朵顏色的變化
B. 水彩畫般的筆觸與色彩
C. 透過背景色來呈現花朵顏色給人的印象
D. 輪廓線的有無

A 花朵顏色的變化

在這幅畫中，畫出了一邊調整花的長度，用緞帶綁起來，然後組合在一起，一邊讓花逐漸成為壁飾的情景。

不管是壁飾，還是花束，依照「要使用什麼顏色的花來進行配色」，會呈現出各種印象。在這裡，首先試著來整理花的顏色吧。

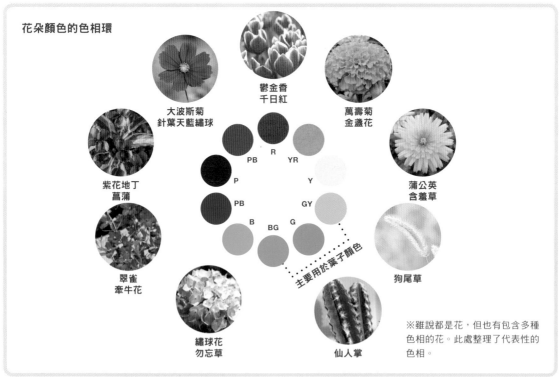

花朵顏色的色相環

大波斯菊
針葉天藍繡球

鬱金香
千日紅

萬壽菊
金盞花

紫花地丁
菖蒲

蒲公英
含羞草

翠雀
牽牛花

狗尾草

繡球花
勿忘草

仙人掌

主要用於葉子顏色

※雖說都是花，但也有包含多種色相的花。此處整理了代表性的色相。

紅色的鬱金香、橘色的萬壽菊、黃色的蒲公英……。花的顏色各式各樣。只要試著依照色相順序來排列那些顏色的話，就會如同圖中那樣。當然，還有很多其他的花。我認為大多數的花會落在色相B（藍色）、PB（藍紫色）、P（紫色）、RP（紅紫色）、R（紅色）、YR（黃紅色）、Y（黃色）的範圍內。

而且，在花中不常見的色相GY（黃綠色）到BG（藍綠色），主要會用於葉子的顏色，點綴花朵。嫩葉為偏黃的色相GY，深色的葉子則是偏藍的色相BG（藍綠色）。

另外，雖然花的顏色是來自大自然的饋贈，但也有透過人工方式培育出來的藍色玫瑰。今後，花的顏色種類也許會變得更多。

B 水彩畫般的筆觸與色彩

此作品呈現出水彩畫所具備的水嫩透明感與優美的滲透效果，讓人想不到是用電腦畫出來的。這種筆觸正是此作品的魅力，而且，藉由顏色數量較少的有效配色，也能讓人感受到很洗鍊的優美感。

首先，透過單色的色調‧漸層來呈現出水彩畫風格的筆觸。藉由一邊慢慢地提升亮度，一邊使用不均勻的上色方式，就能呈現出水彩顏料在紙張上融合的模樣。

接著，在配色方面，透過中央的藍紫色與灰白色這種組合來給人清爽、高雅的印象。而且，位於藍紫色右上的淺黃色，與藍紫色之間為相反色相的關係。藉由一邊襯托彼此的色調，一邊突顯色彩，來呈現出華麗感（參閱➡p.121【Note　配色調和的原理】）。

透過單色的色調‧漸層，來畫出含有水分的水彩顏料被紙張吸收後，逐漸滲透的模樣。

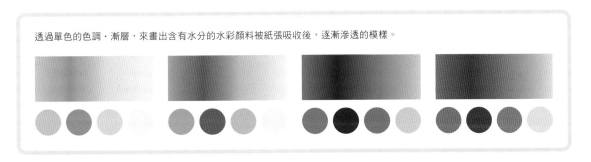

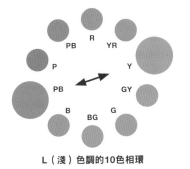

L（淺）色調的10色相環

在色相環中，色相PB（藍紫色）與Y（黃色）處於相反的位置，兩者之間為互補色的關係。由於是對比度最高的色相組合，所以能夠襯托彼此。另外，藉由把灰白色夾在中間，就會形成富有變化的分離配色。

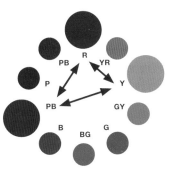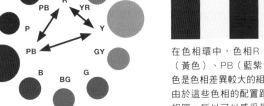

S（強烈）色調的10色相環

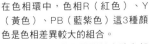

在色相環中，色相R（紅色）、Y（黃色）、PB（藍紫色）這3種顏色是色相差異較大的組合。
由於這些色相的配置距離大致上都相同，所以可以感受到樂趣與華麗感。

C 透過背景色來呈現花朵顏色給人的印象

　　畫中的場景是用來加工花朵的工作台。左上區域擺放著，用來修剪花卉的園藝剪刀，以及裝飾用的整捲緞帶。木製桌板似乎被漆成了白色，感覺非常明亮乾淨。

　　話說回來，作為主題圖案的花朵的顏色，依照背景的顏色（桌板的木材顏色），給人的印象會改變。

　　在這種情況下，白色木材與水彩畫風格的清晰筆觸非常搭，給人很清爽的印象。

　　依照亮度的差異，可以把木材顏色區分成，從明亮的原木色調到昏暗的木紋。那麼，依照背景的木材顏色，花朵顏色看起來會如何呢？

原始
明亮的背景與清晰的水彩畫筆觸很搭，花朵顏色呈現出清爽感與輕快感。

明亮的原木色調
給人自然柔和的印象。不過，亮度較高的黃色花朵看起來很模糊。

中等亮度的木紋
加深了木紋的顏色，可以感受到沉穩的自然感。紅色花朵變得模糊。

昏暗色調的木紋
相較於昏暗且暗淡的背景，花朵顏色看起來既明亮又鮮豔。

　　像這樣，只要試著變更桌板的木材顏色，花朵的某些顏色就可能會變得不清楚。在花朵與背景色之間的關係中，必須特別留意亮度差異與彩度差異造成的影響。而且，不僅是花朵顏色的外觀，就連工作台給人的印象，也會隨著木紋本身的顏色而產生變化，從清爽的感覺變成平易近人的自然感，或是沉穩的高級感。

　　花的顏色有很多種，為了讓最重要的花朵顏色顯得最美，所以必須挑選作為背景顏色的桌板顏色。在此作品中，為了讓主要的藍紫色花朵顯得很清爽，所以才會使用白色木材吧。

D 輪廓線的有無

　　在插畫當中，為了讓形狀變得清楚，所以會在草圖中畫出輪廓線。即使是上完色後，只要留下輪廓線的話，就能提昇明確度。在這幅畫中，園藝剪刀和緞帶都有畫上輪廓線。不過，花卻沒有輪廓線。這是因為，作者想呈現出，沾了水彩顏料的筆在白紙上畫得很流暢的樣子（實際上使用的是繪圖軟體的水彩筆刷）。另外，我們應該可以說，藉由不使用輪廓線，就能讓觀看者更容易去關注顏色本身，而非形狀，並突顯色彩的美感。

　　此外，雖然花沒有輪廓線，但身為主角的少女（花之妖精）有使用非常細的輪廓線（妖精的手臂有畫出線條，但其旁邊的細葉則沒有畫出線條）。透過輪廓線，妖精就會從背景中被分離出來，看起來自然會變得明確。

　　妖精正在睏倦地揉著右眼，透過這一點，也可以解釋成，妖精被人從睡眠中喚醒。

沒有輪廓線的花

有輪廓線的緞帶

沒有輪廓線的情況
不容易去注意人物與背景的差異，自然會把注意力都放在顏色上，所以美麗的漸層會讓人留下印象。

有輪廓線的情況
透過橢圓形的形狀，可以清楚地呈現出與背景之間的差異。相較之下，比較不容易感受到優美的漸層。

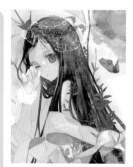
花與葉子（自然物）中沒有輪廓線，但人物中有細微的輪廓線。

📖 Note 配色調和的原理　秩序

在色彩空間中，有依照規律來組合的配色比較容易變得協調。配色調和的秩序指的就是，有規律地排列用來構成色彩空間的色相、彩度、色調。舉例來說，在色相環中，等間隔地挑選顏色的方法（選擇位於正三角形或正方形頂點的顏色等）非常有名。在這裡，我要分別透過色相與色調來說明2種顏色之間有秩序的關係。

色相的關係

在搭配色相時，要去思考，在色相環當中，兩種色相在位置上處於什麼關係。基本上，進行色相的配色時，會把某個色相當成基準，看是要選擇相鄰的色相，還是要選擇位置距離很遠的色相。

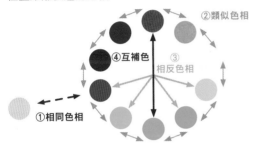

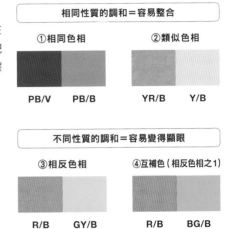

相同性質的調和＝容易整合

①相同色相　　②類似色相

PB/V　　PB/B　　　YR/B　　Y/B

不同性質的調和＝容易變得顯眼

③相反色相　　④互補色（相反色相之1）

R/B　　GY/B　　　R/B　　BG/B

①相同色相　　在1種色相中，把不同色調組合起來的方法。由於色相一致，所以能達到性質最相同的調和。
②類似色相　　在色相環當中，把相鄰色相組合起來的方法。與相同色相一樣，能呈現出相同性質的調和。
③相反色相　　在色相環當中，把位於某色相的相反方向的5種色相組合起來的方法。透過印象不同的色相來呈現出不同性質的調和。
④互補色　　　在色相環當中，把某色相與其相反色相組合起來的方法。能呈現出對比感最高的不同性質的調和。

色調的關係

與色相不同，由於色調要透過平面來呈現，所以稍微有點複雜。此時的第1個重點在於，為了讓搭配用的顏色彼此看起來都很美，所以在挑選顏色時，要同時考慮到亮度差異。第2個重點則是，對比度。也就是說，要增添強烈對比來達到不同性質的調和呢？還是不要加上太多對比，謀求相同性質的調和呢？

①類似色調＝相同性質的調和　②相反色調＝不同性質的調和

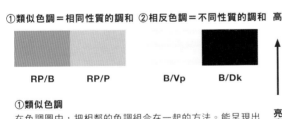

RP/B　　RP/P　　　B/Vp　　B/Dk

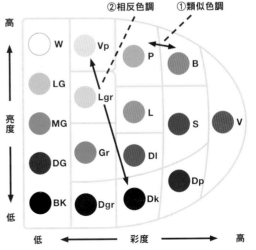

①類似色調
在色調圖中，把相鄰的色調組合在一起的方法。能呈現出相同性質的調和。不過，若2種顏色之間沒有亮度差異的話，各顏色看起來就會不優美。請大家務必要採用有亮度差異的組合。

②相反色調
在色調圖中，把某個色調，以及與其距離很遠的色調組合在一起的方法。透過印象不同的色調來呈現出不同性質的調和。由於亮度差異依然是必要的，所以在相同亮度下，就算把彩度差異很大的色調組合起來，效果也不好。

02

落果

不僅是看起來很美味？作為強調色的紅色蘋果，

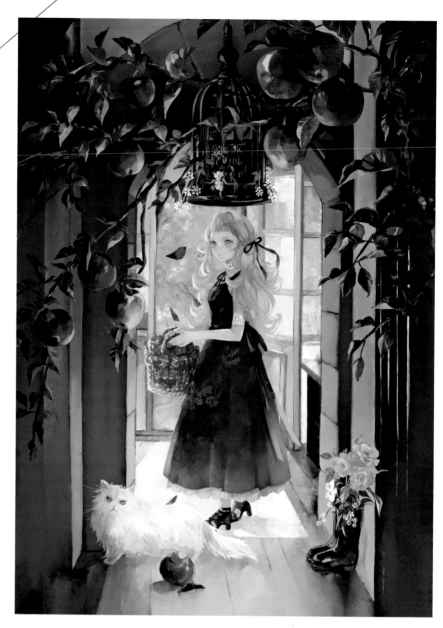

儘管位在家中，但結了很多果實的蘋果樹卻長得很茂盛。其中也有落果，宅邸內的這幅景象散發出一種很詭異的氣氛。

在配色方面，主角的洋裝是與蘋果樹葉子相呼應的橄欖綠，並與籃子內滿滿的蘋果的紅色形成相反色相的關係，互相襯托彼此。雖然紅色的蘋果似乎又甜又好吃，但真的只有那樣嗎？很令人在意。

另外，透過家中與室外來明確地呈現出明暗的對比。由於陰暗代表不吉利與邪惡，所以此作品描繪的果然似乎並非愉快的故事。另一方面，主角腳邊的白貓，看起來像是在瞪著家中的某個人（邪惡）。若將白色當成無邪、純潔、正義的象徵的話，那白貓肯定是值得信賴的同伴吧。

🎨 主要調色盤

深紅色是蘋果的顏色，橄欖綠則是樹葉與主角洋裝的顏色。這2種自然風格的顏色可以說是關鍵色吧。

| 深紅色 | 橄欖綠 | 米黃色 | 灰黑色 | 灰白色 |

🎨 使用到的顏色的色相與色調的範圍

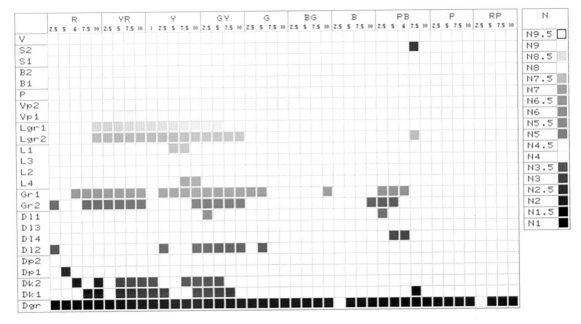

使用到的色調集中在低彩度的 Lgr（淺灰）、Gr（灰）、Dgr（深灰）色調。

尤其是在 Dgr 色調中，幾乎使用了所有的色相。

也就是說，在乍看之下暗到看起來像是黑色的顏色中，混合了許多顏色，呈現出深度與細微差異。

🎨 色相平衡

- ● R（紅色）
- ● YR（黃紅色）
- ● Y（黃色）
- ● GY（黃綠色）
- ● G（綠色）
- ● BG（藍綠色）
- ● B（藍色）
- ● PB（藍紫色）
- ● P（紫色）
- ● RP（紅紫色）
- ● N（無彩色）

採用了許多色相。尤其是綠色系的色相（GY～BG），占了多達整體的 3 分之 1，暖色系的色相（R～Y）也占了大致相同的比例。藉由這些色相來畫出很自然的樹木與蘋果。

🎨 色調平衡

- ● 鮮豔的色調
- ● 明亮的色調
- ● 暗淡的色調
- ● 昏暗的色調

透過昏暗色調的顏色，以及稍亮一點的暗淡色調的顏色，來取得顏色深淺的平衡。由於大多為低彩度顏色，所以可以感受到平靜感與沉穩感。

🎨 這幅畫的配色感

透過明暗的對比、灰色系顏色與紅色系顏色之間的對比，來構成此作品的配色。由於整體的彩度很低，所以會給人平靜安穩的印象。

A 基調色與強調色的關係並非只有1種

透過面積比例來觀察用色時，占據大面積的顏色叫做**基調色**，占據小面積的顏色則叫做**強調色**。

以這幅畫來說，沒有照到陽光的部分（陰暗）與陽光照射部分（明亮）的面積比例約為7：3。也就是說，在亮度方面，「陰暗」為基調色，「明亮」則是強調色，兩者取得了平衡。

另外，透過色相來觀察的話，以綠色系為主的色調為基調色，蘋果的紅色（互補色）則是強調色。雖然紅色的面積不到整體的1成，但此顏色會吸引觀看者的視線，讓人察覺到此作品的主要主題圖案是蘋果。

而且，對於位在畫作上側的蘋果的紅色來說，位在下側的白貓與黃色玫瑰也是強調色。我們也可以說，這3種顏色互相呼應，讓配色組成方式變得穩定。

像這樣，在插畫的配色中，基調色與強調色的關係有很多種。

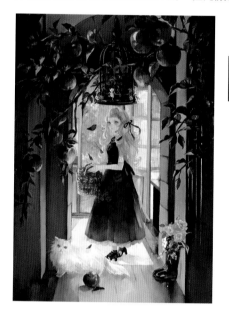

①基調色：強調色
「陰暗」：「明亮」
7：3

②基調色：強調色
「背景」：「紅色（蘋果）」
9：1

③透過強調色來取得平衡的配色組成方式
紅色（蘋果）：白色（貓）：黃色（玫瑰）

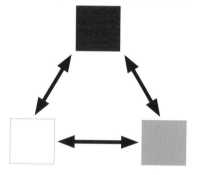

B 何謂看起來很自然的用色

樹葉的綠色與蘋果的紅色是大家很熟悉的顏色。透過光線的照射方式，這些顏色的色調會逐漸改變。

在這幅畫中，透過帶有黃色的明亮綠色，來畫出室外的葉子與在室內有照射到陽光的葉子。不過，沒有照到陽光的葉子則很昏暗，綠色（藍色）程度變得很高。另外，透過蘋果的部分也能得知，明亮部分比較偏黃，昏暗部分比較偏紅。

如果明亮的葉子帶有綠色，昏暗的葉子顏色偏黃的話，看起來應該就會不自然。像這樣地，在大自然的顏色當中，明亮部分會帶有黃色，隨著亮度變暗，綠色或紅色程度就會有增強的傾向。（➡參閱p.125【Note　配色調和的原理　親和性】）。透過這種具有親和性的顏色排列方式，就能呈現出真實感。

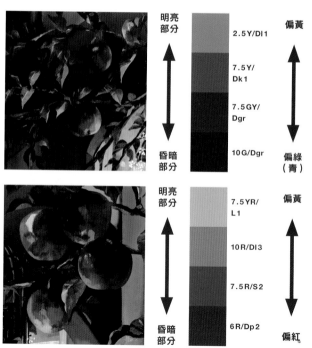

📖 Note 配色調和的原理　親和性

熟悉顏色的組合容易令人覺得漂亮且協調，這種觀點就是**親和性的原理**。其中，大家都會經常看到的是大自然的風景。自然環境中的顏色的組合，可以說是調和的原點吧。

舉例來說，觀察樹木後，會發現所有葉子絕非都是相同的綠色。依照日曬程度，色相會有所變化。具體來說，只要觀察樹木的照片，就會發現有照到陽光的最高處葉子的顏色看起來帶有黃色（色相Y的L色調）。隨著光線逐漸變暗，綠色程度會增強（色相GY的Dl色調）。而且，最陰暗部分的葉子會進一步地變化成偏青色的綠色（色相G的Dk色調）。

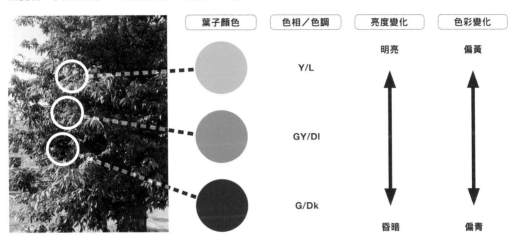

| 葉子顏色 | 色相／色調 | 亮度變化 | 色彩變化 |

像這樣，只要把明亮顏色畫得偏黃，昏暗顏色畫得偏青（或是偏紅），看起來就會很自然。這種現象叫做**色相的自然順序**，在配色調和上，則叫做自然的調和。

由於左下的配色是看起來最自然的配色，所以在畫自然物時，最好依照此排列順序來畫。相較之下，右下的配色則會令人感到陌生。想要讓作品帶有震撼感、新奇感時，也可以像這樣地採用挪動色相位置的方法。

GY/V（黃綠色）　G/V（綠色）　BG/S（藍綠色）

把明亮顏色畫得偏黃，把昏暗顏色畫得偏青，這種排列方式令人感到熟悉，看起來會很自然。

G/B（綠色）　G/V（綠色）　G/S（綠色）

從亮色到暗色都採用相同色相，這種排列方式是單純的單色調，與左圖的配色相比，感覺很單調。

BG/B（藍綠色）　G/V（綠色）　GY/Dp（黃綠色）

明亮的顏色偏青，昏暗的顏色偏黃，這種排列方式令人不熟悉，看起來像人造物。

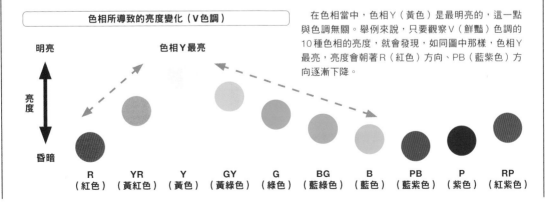

色相所導致的亮度變化（V色調）

明亮　　　色相Y最亮

亮度

昏暗

R（紅色）　YR（黃紅色）　Y（黃色）　GY（黃綠色）　G（綠色）　BG（藍綠色）　B（藍色）　PB（藍紫色）　P（紫色）　RP（紅紫色）

在色相當中，色相Y（黃色）是最明亮的，這一點與色調無關。舉例來說，只要觀察V（鮮艷）色調的10種色相的亮度，就會發現，如同圖中那樣，色相Y最亮，亮度會朝著R（紅色）方向、PB（藍紫色）方向逐漸下降。

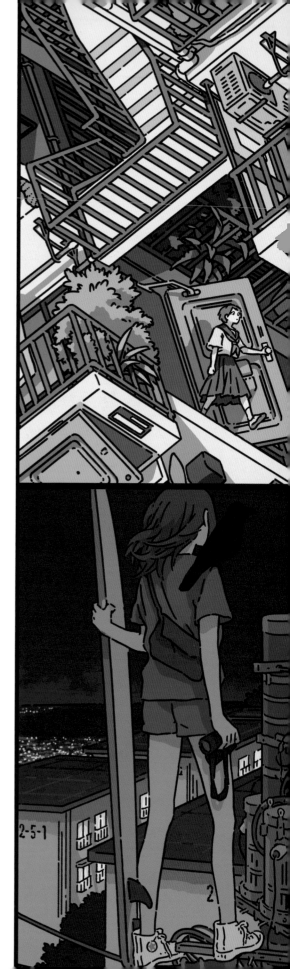

丸紅茜 *Malbeni Akane*

Twitter	@malbeni
Instagram	malbeniakane
Profile	插畫家、漫畫家。2016年在COMITIA中展出作品，開始從事作為興趣的創作活動。2017年，商業出道。活躍於廣泛領域，像是書籍的裝幀畫、漫畫作畫、為藝人繪製插畫等。在2019年發行第一本畫集《嚴選人氣繪師作品集：丸紅 茜》（台灣東販）、2022年發行第二本畫集『奇跡之夜』（森雨漫）。在2021年，負責電視動畫《Deji Meets Girl》的角色原案、系列構成、各話腳本，也擔任漫畫版的作畫。

左上　「可能性的迷宮」
　　　原創作品／2016
左下　「距離海邊5分鐘路程」
　　　原創作品／2017
右上　「大白天的幽靈」
　　　原創作品／2021
右下　「微小重力的夏季」
　　　原創作品／2017

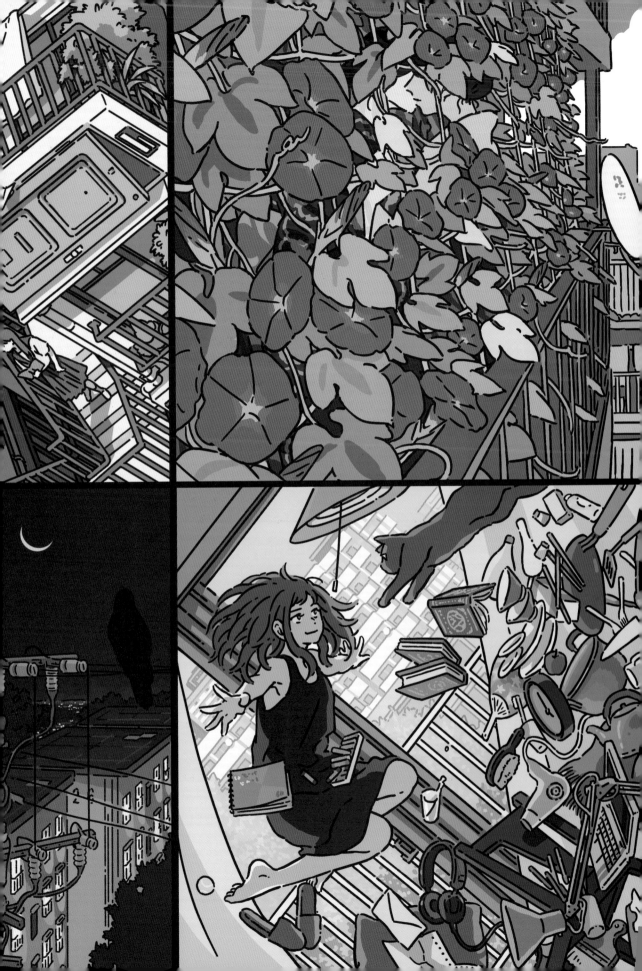

大白天的幽靈

盛夏常見的日常景象

不過，那其實是…

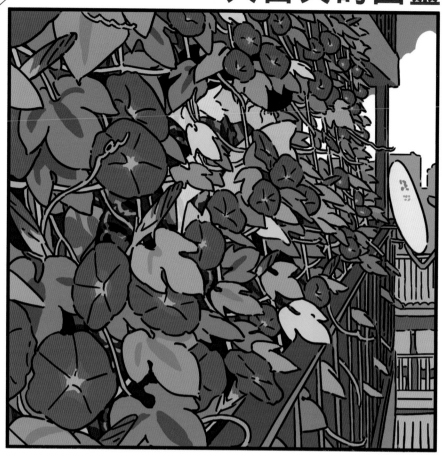

　　純白的積雨雲飄浮在藍天中，住宅開發區的陽台上，牽牛花盛開著。深綠色的葉子把牽牛花的紫色花朵襯托得更加鮮明，可說是一幅很有夏日氣息的景象。

　　像這樣，雖然是日常景象，但仔細一看的話，會發現牽牛花的背後藏著2個人。其中一位女性擁有朝氣蓬勃的粉紅色肌膚，相較之下，背對著陽台柵欄的另一位女性的臉色看起來則差到很不自然的程度。

　　雖然是一幅透過簡約用色來描繪夏日的畫作，但故事的奇妙與可怕，卻令人感到非常有意思。

🎨 使用到的顏色的色相與色調的範圍

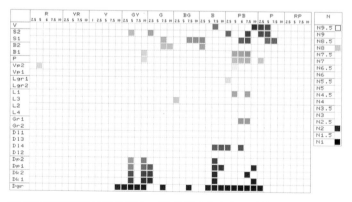

在作為主題圖案的牽牛花中，花的部分為色相P（紫色），葉子則是色相GY（黃綠色）與G（綠色）。

🎨 這幅畫的配色感

乍看之下，會覺得是由鮮豔的紫色與綠色這2種相反色相所構成的配色。不過，位於其背後的粉紅色（皮膚）是效果很好的相反色調。

A 比實際上來得鮮豔的花朵顏色、葉子顏色

　　盛開的牽牛花包覆著整個陽台。由於花的色相為P（紫色），葉子的色相為GY（黃綠色），所以在色相環中，兩者位於相反的位置，是互補色的關係，這幅畫的配色就是由這2個互補色所構成。因此，兩者會互相襯托彼此，能讓人感受到很強烈的夏日氣息。

　　不過，與實際的牽牛花的花朵和葉子顏色相比，這2種顏色呈現出更加鮮豔的感覺（也就是彩度變高）。在大多數的情況下，記憶中的顏色帶有「比實際顏色來得鮮豔且明亮」的傾向。這叫做**記憶色、典型色**。

　　舉例來說，請試著回想起櫻花的樣子。我想許多人腦中浮現的應該都是如同右①那樣的顏色。然而，實際的櫻花是②，所以在想像中，人們會認為櫻花是更加鮮豔的粉紅色。

　　在許多插畫作品中，都會利用這種人們對於顏色的理解方式，使用比實際作畫對象的顏色更加鮮豔且明亮的顏色來呈現該對象的特色。我們應該可以說，在這幅畫中，這種用色方式是為了鮮明地傳達牽牛花的特色。

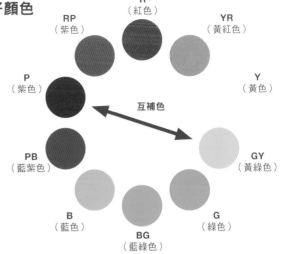

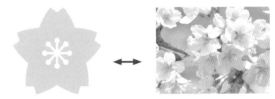

①腦中浮現的櫻花顏色（記憶色）　　　②實際的櫻花

B 臉色很差？！

　　在呈現日本人的皮膚顏色時，會以色相YR為中心，而且色相範圍較大，包含了從偏紅（粉紅色系）到偏黃（黃土色系）的色相。此外，還會透過亮度的差異來呈現從白皙肌膚到黝黑肌膚的各種肌膚。

　　只要觀察隱藏在牽牛花背後的兩個人的皮膚，就會發現，左側人物擁有粉紅色系的白皙肌膚，看起來很健康。由於該顏色是深綠色葉子的相反色相，相反色調的顏色，所以自然會顯得更加漂亮。

　　另一方面，右側人物又是如何呢？臉色蒼白到感覺不到血色的程度。由於色相是P（紫色），所以大幅地脫離了日本人的膚色範圍。不過，由於此肌膚顏色與牽牛花的花瓣顏色為相同色相的不同色調，所以在配色上能維持具備整體性的協調感。

　　也許那是對牽牛花帶有強烈特殊情感的幽靈。

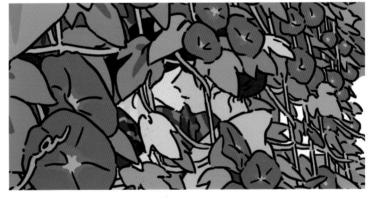

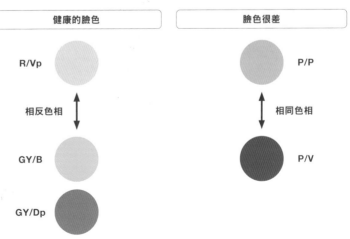

健康的臉色	臉色很差
R/Vp	P/P
相反色相	相同色相
GY/B	P/V
GY/Dp	

02 可能性的迷宮
距離海邊5分鐘路程
微小重力的夏季

基本配色方式的變化

「大白天的幽靈」（➡p.128）採用的是透過互補色來構成的相反色相配色。讓鮮豔的綠色與紫色互相襯托，自然就能呈現出帶有夏日風格的鮮明感。在此處，我要著眼於配色方法，再列舉出3個作品。

「可能性的迷宮」（**A**）採用的是相同同色相‧類似色相的配色，透過藍色系來呈現一致性。由於呈現出了明暗色調的效果，所以在配色方法上，與讓相反色相形成對比的「大白天的幽靈」不同。

下一個是「距離海邊5分鐘路程」（**B**），依照面積比例來建立基調色與強調色之間的關係。基調色是冷色系的昏暗色調（藏青色），強調色則是暖色系的明亮色調（黃色）。由於這是由相反色相的相反色調構成的配色，所以具備突顯部分區域的強調效果。

最後是「微小重力的夏季」（**C**），畫面像是套上了一層藍綠色濾鏡。此作品使用了多種色相，透過多色相的效果來讓人產生熱鬧、生動的印象。

在以上這4幅畫中，各自畫出了有點奇妙的日常景象。不過，全都採用了不同的配色方法，我希望大家能關注這一點。

「大白天的幽靈」：透過由互補色所構成的相反色相來互相襯托的配色
「可能性的迷宮」：透過相同‧類似色相來讓色調產生變化的配色
「距離海邊5分鐘路程」：透過相反色相的相反色調來提昇對比感的配色
「微小重力的夏季」：呈現出多色相效果的配色

A 透過色相範圍很小的色調來進行配色，呈現清爽的印象 『可能性的迷宮』

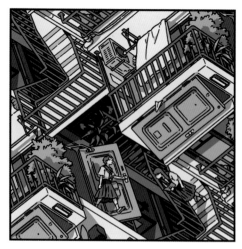

在這棟建築物中，各處都有門，樓梯與陽台的欄杆也被自由自在地設置於各處。空間的構成很奇妙，宛如艾雪的錯視畫。在配色上，採用了非常簡約的色調。色相被控制在B（藍色）、PB（藍紫色）的範圍內，透過明暗範圍很大的色調來進行配色。藉由不使用太多色相，來讓觀看者的注意力從顏色轉移到形狀上。因此，觀看者可以更加享受這個宛如迷宮般的空間的樂趣。

那麼，大家知道這幅畫中有白色紙飛機嗎？紙飛機會飛向何方呢？

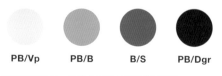

PB/Vp　　PB/B　　B/S　　PB/Dgr

透過相同同色相、類似色相的色調來進行配色。
主要藉由明暗、深淺的變化來構成，整體看起來很有一致性。

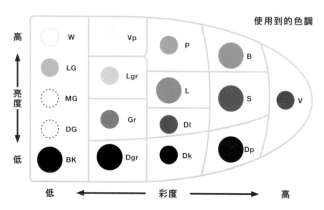

使用到的色調

B 透過明暗的對比來呈現強調色 『距離海邊5分鐘路程』

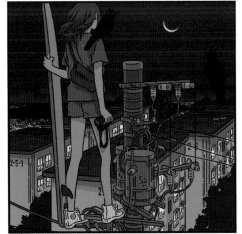

在寂靜的黑夜中,手上拿著衝浪板與雙筒望遠鏡的主角,站在電線桿的高處,凝視著遠方的目的地。溫暖的燈光從眼前的住宅開發區的窗戶中透出,顏色與燈光相同的新月飄浮在夜空中。

這幅畫的配色組成方式的特徵在於,透過強烈的明暗對比來呈現出強調色效果,以及透過非常微妙的明暗差異來分別畫出目標物。

在夜空與月亮的關係中,很明顯地呈現出明暗的對比。重點在於,昏暗夜空的顏色(午夜藍)並非黑色,而是帶有藍色。這形成了大面積的基調色,僅占些微面積的月亮的顏色(萊姆黃)則成為強調色。這2種顏色是相反色調。不僅如此,兩者也是相反色相,所以能感受到更加強烈的對比感。

另一方面,若不盯著看就看不到的是烏鴉(畫面右上)。烏鴉使用的是亮度比夜空稍低一點的深藍色。由於在Hue&Tone圖表中,兩者的符號同樣都是PB/Dgr,所以要透過非常微妙的差異來分別畫出。

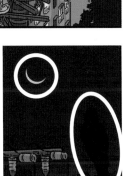

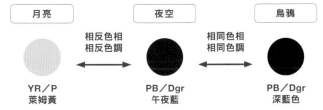

月亮	夜空	烏鴉
	相反色相 相反色調	相同色相 相同色調
YR/P 萊姆黃	PB/Dgr 午夜藍	PB/Dgr 深藍色

C 飄浮在空中的奇妙感,以及可以看到繽紛色彩的奇妙感「微小重力的夏季」

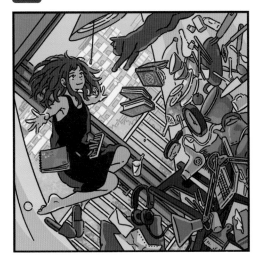

在這幅畫中,整體像是套了一層藍綠色的濾鏡。實際上所使用的色相為,以冷色系為主的G(綠色)、BG(藍綠色)、B(藍色)、PB(藍紫色)、P(紫色)。然而,飄浮在空中的女性的洋裝看起來像紅色,馬克杯看起來則像黃色。

專家認為,這是因為我們的腦部會對光源所發出的光線顏色所造成的影響進行修正,然後再去觀察顏色,而且還會發生顏色的對比或同化等現象(參閱➡p.37【Note 色彩恆常性】)。

作者一邊運用這種視覺現象,一邊透過多色相來呈現配色效果。在這一點上,我感受到了作家的獨創性。

我們應該可以說,在日常生活中出現的「微小重力」這種奇妙感,與視覺上的顏色外觀的奇妙感互相結合,更進一步地提昇了此作品的迷惑魅力。

雖然洋裝和蘋果看起來像紅色,但實際上是暗淡的紫色。

P/Dl 洋裝　PB/Dl 蘋果

香皂與馬克杯看起來帶有黃色,但實際上是明亮的綠色。

G/L 香皂　BG/P 馬克杯

插畫家Q＆A

向在本書中刊載插畫作品的10位插畫家，提出關於「顏色」的問題。

❶ 繪製插畫時，會注意什麼樣的用色方式呢？
❷ 有什麼具備自我風格的用色方式，或是常用的顏色嗎？
❸ 有不擅長的顏色或是顏色組合嗎？
❹ 如何獲得關於色彩的靈感？
❺ 有推薦哪位很擅長用色的作家或插畫家嗎？

藤ちょこ

❶ 為了避免顏色變得單調，所以除了主題圖案的固有色以外，也會留意**透射光**與**反射光**，並加入強調色。❷ 在主題圖案的重點部分，如同彩虹那樣，把許多顏色重疊在一起，就是我喜愛的畫法。❸ 我不擅長**綠色**，以及**橘色**和**紫色**的組合，畫萬聖節插圖時，會感到很辛苦……！❹ 平常就會收集含有喜愛配色的插圖、產品、設計，並去研究自己喜愛的色彩系統。在處理詳細的配色時，則會透過名為「**色彩遠近法 ***」的技巧來決定。❺ Rella。雖然大膽地加上了陰影，但卻能呈現出帶有透明感的色調。這是我辦不到的呈現方式，所以感到很敬佩。

❶ 一邊呈現出色相的一致性，一邊透過亮度的對比來進行調整，讓畫面看起來很醒目。❷ 經常使用整體上帶有藍色的配色。大多會在關鍵處加入紅色。❸ 不擅長使用**綠色**系的顏色，畫植物時，會挪動色相的位置，降低彩度。❹ 透過**Twitter的動態**（timeline）來把喜愛的插圖列成清單，當成平日的參考。❺ 覺得**reoenl**的單色調，以及運用過曝效果的採光方法很棒。

カオミン

POKImari

❶ 在插畫中，我所注重的是，希望觀看者突然看到畫作時，就能感受到我想呈現的情感與情景。❷ 經常使用**藍色**和**紫色**。❸ **綠色**系顏色的使用經驗也許沒有那麼多。❹ 大多會實際拍照，把照片當成參考。❺ 裕。

塚本穴骨

❶ 會去注意用來傳達人物情感的用色方式，想呈現曖昧的情感時，會使用**淡色調**等。❷ 由於在畫面上很顯眼，所以經常使用偏橘色或偏粉紅色的高彩度紅色。❸ 雖然並非不擅長，但應該是**黑色**。由於直接使用黑色的話，色調會過於強烈，所以我會在暗淡的淺藍色上反覆塗上各種顏色，藉此來呈現黑色。❹ 我經常把魯東、慕夏、克林姆的畫集等當成參考。❺ **okama**、**竹**、**Little Thunder**（**門小雷**）。

❶ 在用色上，我著重的是，希望讓欣賞插畫的人的心情變得溫和。❷ 大多會使用很淡的**粉彩色**、綠色與褐色之類的**自然色**。❸ 鮮豔色系的華麗配色很難和我的畫風搭配，所以我不擅長……。❹ 我會在網路上觀看許多插畫與照片，閱讀關於配色的書籍。❺ 在本書中也有刊載作品的**藤ちょこ**的五彩繽紛的呈現方式很棒。

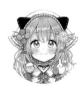

佐倉おりこ

❶我想要到處使用許多顏色。❷我喜歡暖色系與冷色系的對比，尤其是淺藍色與粉紅色，使用頻率很高。❸不擅長巧妙地搭配低彩度的顏色，在作畫途中，往往會提高彩度。另外，我覺得純綠色也很難運用。❹流行服飾、首飾、室內裝飾的用色方式很值得參考。此外，五彩繽紛的甜點、花束等也能當成參考。❺城崎倫敦。我認為細緻繽紛的用色方式很厲害。即使是實際用筆作畫，也能充分地發揮出色的用色技巧，令人驚訝。

嘔吐えぐち

❶為了整體氣氛的一致，我的配色方法為，把同色系的3種顏色與1種強調色組合起來。❷淺藍色與淺紫色等冷色系。即使在溫度感較冰冷的畫作中，我也想要讓生物或角色呈現溫暖感，所以我會將冷色和少許暖色組合起來。❸褐色與黑色等昏暗顏色我用不慣也不擅長。❹經常會透過為了當作參考而拍攝的照片，一邊確認實際的顏色與明暗，一邊憑著感覺來進行配色。硬是採用不會過度受限於常識的配色，也很有趣。❺黃菊siku。從溫柔的事物到可怕的事物都有描寫的世界觀，以及同時呈現出溫暖感與冰冷感的用色方式，可說是獨一無二。

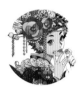

秋赤音

水溜鳥

❶為了避免顏色變得混雜，所以一開始就會決定要使用的顏色數量。舉例來說，像是「在畫人物的服裝時，只會使用4〜5種顏色……」這樣的情況。❷白色、藍色、淺藍色。即使是冷色系的顏色，也想呈現出溫暖感，所以我經常使用的配色為，加入少許暖色，感覺很接近大地色系。❸不擅長使用給人強烈印象的人造色，像是鮮豔色與螢光色等。❹靈感常來自於天空、動物、植物等自然物。我會在房間內擺放永生花、木頭擺設、礦物等，讓自己在作畫時也能將自然物當成參考。❺我會參考以前的日本畫與西洋繪畫。在光線的運用方式上，我喜歡日本畫中的菱田春草，以及西洋繪畫中的雷諾瓦、克林姆、林布蘭。

❶決定1種主要顏色後，為了不讓該顏色顯得灰暗，所以要降低其他顏色的彩度。不過，只有在畫花時，會塗上鮮明的色彩來點綴畫面。❷暖色系的顏色。即使是冷色系的插畫，也會在無意中混入暖色。在調色盤中，經常會選擇黃色。只要畫面中帶有溫暖感、柔和感，就會令人安心。❸不擅長經常使用螢光色與相同彩度的顏色。這是因為，畫面中的訊息量往往會變多，導致重要部分的顏色變淡。❹由於喜愛較淡的顏色，所以經常會受到稍微褪色的乾燥花作品的影響。想要使用很多顏色時，花束中的顏色搭配非常值得參考。❺水彩畫家永山裕子所畫出來的水嫩鮮明色彩是自己的理想。為了克服自己的缺點，所以會經常觀察諾曼・洛克威爾的作品，其作品中就算使用了很多種顏色，畫面還是很鮮明。

庭春樹

丸紅茜

❶希望能盡量透過較少的顏色，來讓人一眼就感受到這幅畫的情境與氣氛等。由於線條很粗，顏色數量用太多的話，就會讓人產生過多印象，所以著重於簡約的配色。❷大多會透過藍色或綠色系等冷色系來彙整。因為這類顏色比較容易呈現出氣氛、溫度、時段、情感等許多事物。❸雖然沒有特別不擅長的顏色與好惡，但由於作品風格為「粗線條搭配上，以冷色為主的鮮明配色」，因此以淡色與濁色作為基調的作品較少。❹平常會透過實際的景色與照片來記住顏色。會讓「陰影中的藍色、各個顏色看起來如何」等顏色的印象產生變形後，再融入畫作中。❺覺得大家都有各自的優點。

＊色彩遠近法……參閱p.12【Note 大氣遠近法】、p.87【Note 透過顏色來呈現幾種效果】。

插畫配色地圖

　　本書中所刊載的作品，各自採用了充滿創意的配色方式。依照插畫的配色方式，也就是色相的挑選方式與色調的運用方式，可以呈現出各種印象。在此處，要請大家確認這一點。

　　在插畫配色地圖中，橫軸是透過「運用了色相？還是運用了色調？」這個觀點整理而成。刊載在左側的是，使用許多色相來呈現繽紛感的配色的插畫，位於中央的是，把色相範圍縮小至2、3種系統，且具備強調效果等的配色的插畫，位於右側的則是，在配色上，比起色相的效果，更加重視明暗・深淺色調感的插畫。

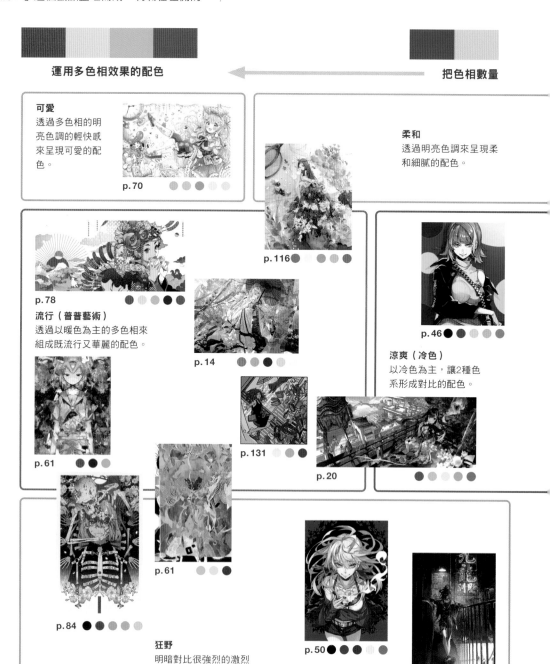

運用多色相效果的配色 ← 把色相數量

明亮色調

可愛
透過多色相的明亮色調的輕快感來呈現可愛的配色。
p.70

柔和
透過明亮色調來呈現柔和細膩的配色。
p.116

p.78

流行（普普藝術）
透過以暖色為主的多色相來組成既流行又華麗的配色。

p.14

p.46

涼爽（冷色）
以冷色為主，讓2種色系形成對比的配色。

p.61

p.131

p.20

p.61

p.84

狂野
明暗對比很強烈的激烈配色。

p.50

p.40

昏暗色調

縱軸是依照插畫整體的亮度來整理出來的。上側插畫採用的是，透過明亮色調來呈現柔和感的配色，下側插畫採用的則是，透過昏暗色調來呈現強烈感的配色。

另外，依照差異，用來掌控配色的色調可分成5種，我用邊框把插畫圍了起來（圖表右下）。分別為明亮色調、鮮豔色調（暖色基調、冷色基調）、暗淡色調、昏暗色調。此外，根據配色的印象，可以分成可愛、流行等9種類型。

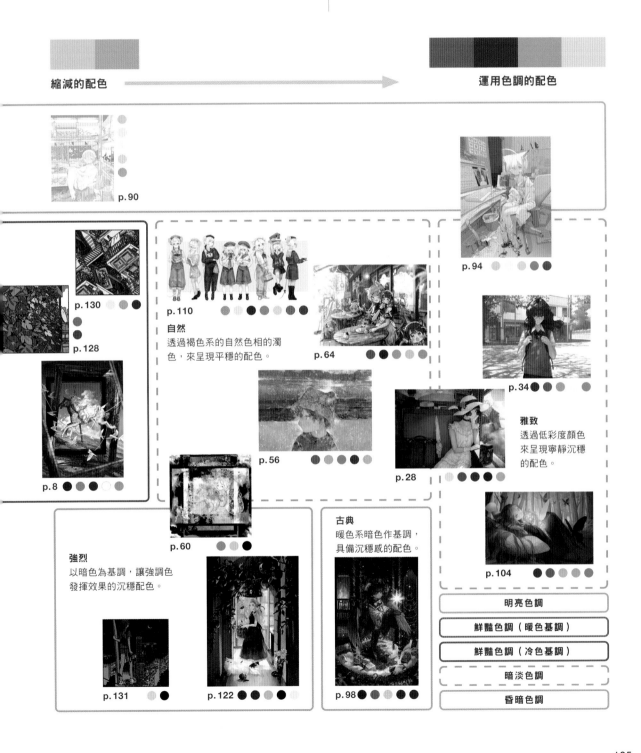

縮減的配色　　　　　　　　　　　　　　　　運用色調的配色

p.90

p.130

p.128

p.110

自然
透過褐色系的自然色相的濁色，來呈現平穩的配色。

p.64

p.94

p.34

雅致
透過低彩度顏色來呈現寧靜沉穩的配色。

p.56

p.28

p.8

p.60

p.104

強烈
以暗色為基調，讓強調色發揮效果的沉穩配色。

古典
暖色系暗色作基調，具備沉穩感的配色。

p.131　　p.122　　p.98

明亮色調

鮮豔色調（暖色基調）

鮮豔色調（冷色基調）

暗淡色調

昏暗色調

色彩的理解方式

整理顏色的方法（色彩系統）有許多種，在本書中，採用的是由色相、亮度、彩度這3種屬性所構成的**孟塞爾顏色系統**，以及把由亮度與彩度所構成的色域視為色調的 **Hue & Tone 顏色系統**。

孟塞爾顏色系統

能透過色相、亮度、彩度這3種屬性來整理顏色的系統。大致上可以分成有彩度的彩色與沒有**彩度**的**無彩色**。由於很容易憑直覺來掌握，所以在美術教育與設計業界中，經常被使用。

彩色

具有彩度的顏色叫做彩色。

無彩色

沒有彩度的顏色叫做無彩色。

色相

色相指的是紅色、黃色、綠色這類的彩度差異。由於色相會連接成環狀，所以此圖叫做**色相環**。在孟塞爾顏色系統中，為了整理彩度，所以把紅色所包含的範圍稱作色相R，紅黃色所包含的範圍稱作色相YR，透過這種符號來呈現。其餘色相為Y、GY、G、BG、B、PB、P、RP，一共可以分成10種色相（10色相環圖）。而且，各色相還可以再分成10個等級，舉例來說，可以透過1R到10R這樣的數值符號來指定範圍。

顏色的構造

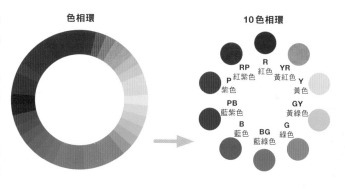

色相環　**10色相環**

亮度

亮度指的是，明亮程度。在沒有彩度的無彩色中，亮度會從明亮色調逐漸轉變為昏暗色調。在孟塞爾顏色系統中，無彩色的亮度可分成許多等級，理想的白色被設定為10，理想的黑色被設定為0。實際上，N9.5就是白色，N1.5～N1會形成黑色，並會逐步地透過數值來呈現兩者之間的亮度。

若是彩色的話，則會套用無彩色的亮度等級來設定亮度值。

彩度

彩度指的是，顏色的鮮豔程度。由於無彩色沒有彩度，所以彩度值是0。在彩色中，鮮豔程度愈高，彩度值就愈高，暗淡程度愈高，彩度值就愈低。

另外，彩度的最高值並不是10，會依照色相而有所差異。這是因為，塗料研發技術進步後，人們變得能夠呈現出比當初設定的最高彩度值更加鮮豔的顏色（舉例來說，色相R的純色的最高彩度值約為14）。

無彩色與彩色的亮度

N9.5	N9	N8	N7	N6	N5	N4	N3	N2	N1.5

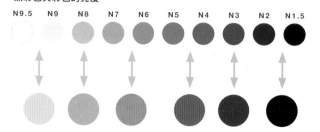

彩度（色相R的情況）

0	2	4	6	10	14

🎨 色調

色調指的是，由亮度與彩度所構成的顏色的範圍。孟塞爾顏色系統的優點在於，能透過色相、亮度、彩度這3種屬性的符號與數值來找出特定顏色。不過，我們也可以說，在掌握顏色的印象，以及思考配色時，若顏色系統更加單純的話，會更加方便使用。因此，人們在色相之間，為了讓亮度與鮮豔程度的印象變得接近，所以把亮度與彩度組合在一起，創造色域，並把相似性很高的顏色彙整在一起，創造出名為**色調**的屬性。

透過亮度（縱軸）與彩度（橫軸）來表示色相R

的顏色的一覽圖（等色相面）就是左下圖。彙整了12種類型的**色調圖**則是右下圖。在色調圖中，顯示了各色調的代表色。在色調圖中，縱軸的單位是亮度，上側表示高亮度，下側表示低亮度。而且，橫軸的單位是彩度，左側表示低彩度，右側表示高彩度。

我們大致上可以將這12種色調分成鮮豔色調、明亮色調（明清色調）、暗淡色調、昏暗色調（暗清色調）這4種類型來思考。

等色相面（色相5R）　※縱軸為亮度值，橫軸為彩度值

縱軸（V/C）：9　8.5　8　7.5　7　6.5　6　5.5　5　4.5　4　3.5　3　2.5　2　1.5　1
橫軸（V/C）：1　2　3　4　5　6　7　8　9　10　11　12　13　14　15　16

色調圖（色相5R）

縱軸：高／亮度／低
橫軸：低 ← 彩度 → 高

W　Vp　P　B　LG　Lgr　L　S　V　MG　Gr　Dl　DG　Dp　BK　Dgr　Dk

色調圖的4個區域

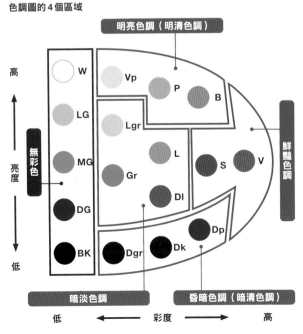

明亮色調（明清色調）
無彩色
鮮豔色調
暗淡色調
昏暗色調（暗清色調）

縱軸：高／亮度／低
橫軸：低 ← 彩度 → 高

W　Vp　P　B　LG　Lgr　L　S　V　MG　Gr　Dl　DG　Dp　BK　Dgr　Dk

鮮豔色調
- V（鮮豔）色調：彩度最高的銳利色調。
- S（強烈）色調：彩度比V色調稍低一點的強烈色調。
※雖然S色調為濁色，但把色調大致上分成4種時，由於能清楚地感受到彩度，所以將其分類成「鮮豔色調」。

明亮色調（明清色調）
- B（明亮）色調：亮度比V色調更高的明亮色調。
- P（淡）色調：清澈的淡色調。
- Vp（極淡）色調：亮度最高，非常淡的色調。

暗淡色調
- Lgr（淺灰）色調：亮度高，稍帶混濁感，偏淡且低調的色調。
- Gr（灰）色調：彩度很低的內斂色調。
- L（淺）色調：中等彩度、中等亮度的低調色調。
- Dl（濁）色調：亮度比L色調更低的暗淡色調。

昏暗色調（暗清色調）
- Dp（深）色調：亮度比V色調低的深色調。
- Dk（暗）色調：亮度與彩度都比Dp色調低的昏暗色調。
- Dgr（深灰）色調：亮度最低，非常昏暗的色調。

🎨 Hue & Tone 顏色系統

在孟塞爾顏色系統中，會透過3種顏色屬性（色相‧亮度‧彩度）來整理顏色，而且只要使用色調的話，就能以平面的方式來表示顏色。如此一來，就能更加簡單易懂地掌握色彩世界的全貌。另外，由於色調與「顏色所喚起的印象或情感」這一點的關係很強烈，所以在實際靈活運用色彩時，此系統可說是一種很出色的顏色系統。

因此，人們透過色相（Hue）與色調（Tone）來整理顏色，創造出名為「Hue & Tone 顏色系統」的顏色系統。在此系統中，採用了孟塞爾顏色系統的色相，所以基本上為10種色相。色調如同 p.137 那樣，以12種色調作為基礎。另外，在無彩色部分，也依照孟塞爾顏色系統來進行分級。

在下表中，透過10種色相×12種色調所形成的120種類型來整理彩色，並顯示出各自的代表色。再加上10種無彩色的話，Hue&Tone圖表總共是由130種顏色所構成。另外，為了更加詳細地整理顏色，在右頁中，有說明把色相與色調詳細分類的方法。

Tone 色調 \ Hue 色相	R 紅色	YR 黃紅色	Y 黃色	GY 黃綠色	G 綠色	BG 藍綠色	B 藍色	PB 藍紫色	P 紫色	RP 紅紫色	N 無彩色
V 鮮豔	1.紅 胭脂紅	2.橙 橘色	3.黃 黃色	4.黃綠 黃綠色	5.綠 綠色	6.藍綠 孔雀綠	7.藍 天藍色	8.藍紫 群青	9.紫 紫色	10.紅紫 洋紅色	121.白 N9.5 白色
S 強烈	11.珊瑚紅 珊瑚紅	12.柿子色 柿子色	13.薑黃色 金色	14.草綠色 草綠色	15.銅綠 孔雀石綠	16.菁竹色 寶石綠	17.淺蔥色 淺藍色	18.琉璃色 藍寶石色	19.菖蒲色 紫羅蘭色	20.紅梅色 尖晶石紅	122.亮灰色 N9 珍珠灰
B 明亮	21.玫紅色 玫瑰色	22.杏黃 杏色	23.蛋黃色 金絲雀黃	24.金絲雀 金絲雀黃	25.亮青瓷色 祖母綠	26.土耳其石色 綠松石	27.天空藍 天藍色	28.藍丹參 藍丹參	29.紫藤色 薰衣草	30.桃色 玫瑰粉	123.亮灰色N8 銀灰
P 淡	31.鎘色 紅鎘色	32.夕陽色 夕陽色	33.硫磺色 硫磺色	34.若草色 萵苣綠	35.淺綠色 鸚鵡綠	36.淺藍綠色 淺水綠色	37.淺藍色 水藍色	38.淺霧色 天霧藍	39.淺紫色 紫丁香色	40.淡桃色 錦葵紫	124.亮灰色N7 銀灰
Vp 極淡	41.櫻花色 嬰兒粉	42.白茶色 淡橙色	43.象牙色 象牙白	44.利休白茶色 淡黃綠色	45.白綠色 淡蛋白綠	46.淡淺蔥色 地平線藍	47.白群色 淡藍色	48.藍白色 淡藍白色	49.淡紫藤色 淡紫丁香	50.紅梅色 櫻桃玫瑰色	125.灰色 N6 中灰色
Lgr 淺灰	51.櫻霧色 粉紅米色	52.砥粉色 法式米色	53.桑色白茶 淺橄欖灰	54.利休鼠色 霧綠色	55.霧霧綠色 淺灰(ash grey)	56.淺蔥鼠色 蛋殼藍	57.深川鼠色 粉末藍	58.淺藍鼠色 月長石藍	59.薄色 星光藍	60.灰梅色 玫瑰霧色	126.灰色 N5 中灰色
L 淺	61.樹皮色 檀香色	62.丁子色 米色	63.芥子色 芥末黃	64.若芽色 豌豆綠	65.若竹色 水綠(Spray green)	66.水淺蔥色 威尼斯綠	67.錆淺蔥色 海館寶石	68.藍鼠色 淡藍色	69.鳩羽紫 紫丁香色	70.蘭色 蘭花色	127.暗灰色N4 煙燻灰
Gr 灰	71.金背鳩色 玫瑰灰	72.茶鼠色 玫瑰米色	73.深灰(黃) 沙棕色	74.山鳩色 槲寄生綠	75.薄藍色 霧綠色	76.裏葉色 藍葉雲杉	77.納戶鼠色 藍灰色	78.錆綠色 石板藍	79.錆紫 鴿子色	80.櫻鼠色 蘭花灰	128.暗灰色N3 煙燻灰
Dl 濁	81.錆蝦色 老玫瑰色	82.脂駝色 駝色	83.鶯色 灰橄欖	84.老綠 葉綠色	85.木賊色 魅影綠	86.老竹色 劍橋藍	87.錆納戶色 暗影藍	88.薄縹色 灰紫丁香	89.菖蒲色 暗紫丁香	90.牡丹鼠色 霍古紫紅色(old mauve)	129.暗灰色N2 炭灰色
Dp 深	91.磚紅色 磚紅色	92.褐色 褐色	93.鶯茶色 卡其色	94.苔色 橄欖綠	95.濃綠色 鉻綠色	96.濃青綠色 普魯士綠	97.納戶色 孔雀藍	98.紺青色 礦物藍	99.紫花地丁色 三色堇	100.葡萄酒色 葡萄酒色	130.黑色N1.5 黑色
Dk 暗	101.海老茶色 桃花心木	102.菸草色 咖啡棕	103.深鶯色 橄欖色	104.深苔色 常春藤綠	105.深綠 水瓶綠	106.深青綠 藍綠色	107.深納戶 鴨羽綠	108.藍色 深礦物藍	109.茄子紺色 李子乾	110.深葡萄酒色 紅葡萄	
Dgr 深灰	111.涅色 栗色	112.黑褐色 燻鹽	113.橄欖褐色 橄欖褐色	114.海松色 海藻	115.森林色 叢林綠	116.鐵色 墨綠	117.深縹色 普魯士藍	118.濃紺(海軍藍) 午夜藍	119.深紫 暗紫色	120.深褐色 灰褐色	

※在Hue & Tone顏色系統中，會透過色相符號／色調符號來表示彩色。例子：R／P（讀作色相R的淡色調）無彩色的部分，則與孟塞爾顏色系統相同。例子：N9.5（讀作N9.5）

※有時候會無法正確地重現被印刷出來的顏色。請大家確實地參閱「配色手冊 增訂‧新版」（玄光社）p.8-9、「新設計‧色調‧尺度130」系列（日本色彩設計研究所）。

圖表的解說

在此處，會針對本文中所出現的圖表進行說明。

🎨 使用到的顏色的色相與色調的範圍

把作品中使用到的顏色列在詳細的 Hue&Tone 圖表中。

在色相部分，把各個色相分成 4 等分（例如：2.5R、5R、7.5R、10R）後，再加上色相 R 中的 6R、Y 當中的 1Y、PB 當中的 6PB，總共就會有 43 種色相。另外，加上去的 3 種色相，是把我們日常生活中常用的色相進行細分後所產生的結果（下圖）。

在色調部分，在 12 種基本色調當中，會把 S、B、Vp、Lgr、Gr、Dp、Dk 色調各分成 2 等分，L、Dl 色調則各分成 4 等分，總共會形成 25 種色調（右下）。

在無彩色部分，每隔 0.5 亮度就劃分 1 個等級，總共有 18 個等級。因此，43 種色相×25 色調可形成 1075 種有彩色，再加上 18 種無彩色，總共可分成 1093 種顏色。

詳細的 Hue&Tone 圖表（1093色）

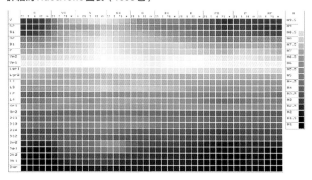

劃分成 25 種色調的色調圖（色相 5R）

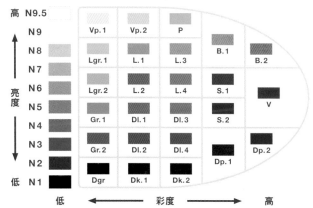

高 N9.5
N9
N8
N7
亮度 N6
N5
N4
N3
N2
低 N1

低 ← 彩度 → 高

在 40 色相中加入 3 種色相後所形成的圖

RP　R　YR
P　　　　Y
PB　　　　GY
B　BG　G

無彩色的亮度（18 種等級）

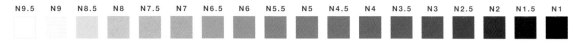

N9.5　N9　N8.5　N8　N7.5　N7　N6.5　N6　N5.5　N5　N4.5　N4　N3.5　N3　N2.5　N2　N1.5　N1

🎨 色相平衡

透過彩色的 10 種色相（R〜RP）與無彩色（N）的比例來表示作品中所使用到的顏色。另外，雖然圖表中的顏色為 V 色調，但在實際的畫作中，會使用各種色調。

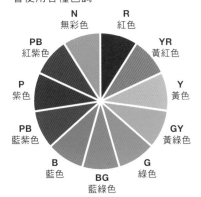

N 無彩色
R 紅色
RP 紅紫色
YR 黃紅色
P 紫色
Y 黃色
PB 藍紫色
GY 黃綠色
B 藍色
G 綠色
BG 藍綠色

🎨 色調平衡

把作品中所使用的色調分成 4 種，並顯示各自的比例。經過分類的色調與無彩色的分配方式如下。

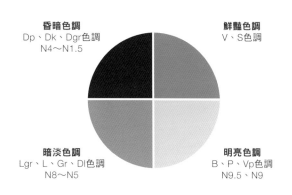

昏暗色調
Dp、Dk、Dgr色調
N4〜N1.5

鮮豔色調
V、S色調

暗淡色調
Lgr、L、Gr、Dl色調
N8〜N5

明亮色調
B、P、Vp色調
N9.5、N9

配色的基礎

依照用色方式，插畫給人的印象會有相當大的差異。由於採用符合目標的配色是很重要的，所以此處整理了關於配色的基礎觀點。

配色包含了①色調的調整方式、②顏色的挑選方式、③顏色的排列方式、④配色的面積平衡這4個基本的重要事項。在插畫中，雖然要上色的部分的形狀既多樣又複雜，但能讓人覺得美的配色重點不會改變。

1 色調的調整方式

首先來說明整體的色調調整方式。調整方向有2種，看是要彙整成清楚澄澈的色調，還是要透過灰色調來彙整成暗淡的色調。前者叫做**清色調**，後者叫做**濁色調**。

當然，人們大多會搭配使用這兩種色調，不過，若以其中之一作為基調，或是大面積地使用某種色調的話，作品就會比較容易呈現出整體性。

清色調

由鮮豔色調（純色調）與明亮色調（明清色調）所構成的配色，會給人華麗、活潑的印象，整體容易調和。另外，由於昏暗色調的暗清色也是清色，所以一起使用的話，就能增強對比感。

清色調的配色的特徵在於，容易給人清晰、休閒、生動、現代這類印象。

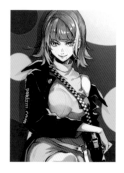

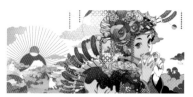

▲透過清色調中的鮮豔色調的配色來構成基調色。

◀把色相數量縮減至2種色系，透過清澈感來構成作品。

清色基調的配色

濁色調

主要由暗淡色調（濁色調）所構成的配色，給人安靜、沉穩的印象，整體容易調和。另外，暗清色調的顏色有時會因為昏暗度而給人心理上的混濁感，所以即使和濁色一起使用，契合度也不差。

濁色調的配色的特徵在於，容易給人自然、優雅、雅致這類印象。

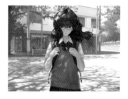

▲使用彩度較低的濁色調來進行細膩的配色。

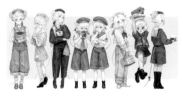

▲各個登場人物都一致採用濁色調。

濁色基調的配色

接下來是顏色的挑選方式。方針有2種，看是要使用很多種色相呢？還要縮減色相數量，讓色調產生變化呢？

若運用很多色相的話，就會比較容易呈現出歡樂的氣氛與豐富感。這叫做**多色相的效果**。另一方面，若縮減色相數量的話，必然就要透過色調來呈現作品，所以容易傳達出雅致沉穩的氣氛。這叫做

色調的效果。

在使用許多顏色的插畫中，必須呈現出色相與色調這2種效果。此時，作品看起來之所以具備整體性，是因為在構成配色時，有把重點放在其中一邊。

另外，還有一種選色方法為，先設定好作品的關鍵色，再漂亮地展現關鍵色。

使用許多色相（多色相的效果）

只要使用多種不同色相，就能呈現出歡樂感、華麗感、豐富感。若要進一步地增強效果的話，只要把某種色相和相反色相（包含互補色）組合起來，就會見效。

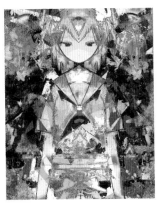
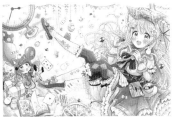

▲透過明亮色調來展現多種色相，藉此就能呈現出浪漫的印象

◀透過鮮豔色調與昏暗色調來把所有色相組合起來。如此一來，就能產生很強烈的效果。

縮減色相數量，呈現色調的效果

把色相範圍縮減至相同色相、類似色相後，只要透過多種色調來展現作品，就容易形成沉穩印象的配色。

即使採用讓色調富有變化的配色，如果使用太多種色相的話，色調的效果就會減弱，所以必須特別注意。

◀藉由讓藍色系色相的明暗度產生變化，來構成作品。

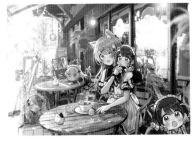

◀把色相範圍集中在色相YR中，呈現色調的效果，藉此來表現出親近感與自然風格。

多色相的配色

相同色相、類似色相的配色

3 顏色的排列方式

第3點為顏色的排列方式。排列顏色時，最重要的是，要讓相鄰顏色彼此看起來很美。為此，重點在於，要一邊排列顏色，一邊呈現亮度差異。另外，較小的亮度差異能呈現出細膩感，若亮度差異很大的話，則能呈現出震撼感。

接著，在顏色排列方式中，有2種方針可選擇。1種為，讓色相或色調逐漸變化的排列方式，另1種則是，一邊讓顏色分離，一邊排列的方法。前者為漸層排列，後者則是分離排列。

漸層

漸層排列法可分成2種，1種為讓色相依照色相環的順序來排列的方法（舉例來說，紅色→黃紅色→黃色→黃綠色→綠色），另1種則是，讓色調（特別是亮度）逐漸產生變化的方法（舉例來說，依照從明亮顏色逐漸變為昏暗顏色的順序來排列）。無論是哪種方法，都能愉快地看到色彩屬性的自然流動。

漸層排列

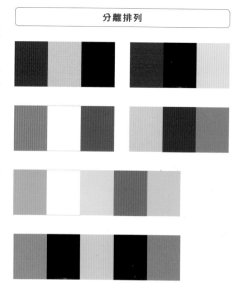

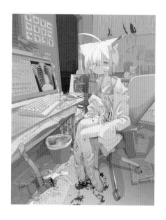

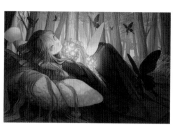

▲在光明與黑暗部分，都有使用到由低彩度顏色所構成的漸層。

◀在很小的色調範圍中，到處呈現出明暗的漸層。

分離排列

分離排列法可分成2種，1種為一邊加上色調差異（主要為亮度差異），一邊排列的方法（舉例來說，暗→亮→暗→亮→暗），另1種則是，一邊加上暖色與冷色的色相差異，一邊排列的方法（舉例來說，先透過冷色來構成整體，再透過暖色來讓顏色分離）。不過，在後者中，透過色相來進行分離排列時，如果把相同亮度的顏色排列在一起的話，效果就會消失。必須同時維持色相差異與亮度差異。在分離排列中，容易呈現出對比很鮮明的舒暢感。

分離排列

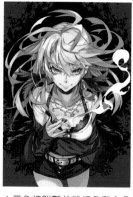

▲在明亮色調的畫面中，黑色矩形把顏色分開來。

▲黑色把鮮豔的粉紅色和主角分開來，呈現出很有氣勢的場景。

4　配色的面積平衡

最後一項為配色的面積平衡。透過此方法，可以一邊維持整體的調和，一邊呈現出引人注目的強調效果。

此方法的觀點為，先透過占據大面積的顏色（基調色＝base color）來建立基礎，再突顯小面積的顏色（強調色＝accent color）。只要透過配色來活用基調色與強調色的關係，就能讓主角受到矚目，使畫作具備緊張感。

基調色與強調色

舉例來說，先讓相同色相、類似色相的顏色占據大面積後，只要使用小面積的相反色相的顏色，就能產生強調效果。

同樣地，先讓類似色調占據大面積後，只要加上少許相反色調，就會形成強調色。

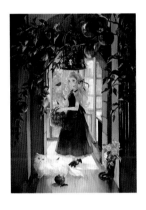

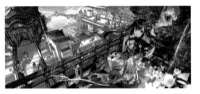

▲相對於覆蓋整體的藍色系色相，作為強調色的明亮粉紅色發揮了作用。

◀把昏暗色調當成基調色，突顯蘋果的紅色。

索引（顏色與配色的用語）

作者 稻葉隆

日本色彩設計研究所 資深經理。長年參與以產品、包裝、室內裝飾、建築、景觀、品牌等作為對象的色彩規劃、產品開發、設計開發、市場行銷。另外，在大學等處，以兼任講師的身分，開設色彩學、設計技巧理論等課程。主要研究主題包含了，色彩與觸感、音樂與配色、色彩情感、色彩嗜好等。日本大學研究所綜合社會情報研究科博士後期課程修畢。博士（綜合社會文化）。隸屬於日本色彩學會、日本應用心理學會、日本感性工學會等組織。

協力 日本色彩設計研究所（NCD）

1966年創立。色彩與感性資訊的專業研究機構。透過心理學的觀點來進行色彩、設計、生活者心理的研究，把色彩資訊與感性資訊提供給各領域。自家公司所研發的「Hue＆Tone顏色系統」、「印象尺度系統」，作為實用色彩工具，廣泛地被運用。
http://www.ncd-ri.co.jp/

TITLE

配色的祕密

STAFF

出版	瑞昇文化事業股份有限公司
作者	稻葉 隆
譯者	李明穎
創辦人 / 董事長	駱東墻
CEO / 行銷	陳冠偉
總編輯	郭湘齡
責任編輯	張聿雯
文字編輯	徐承義
美術編輯	謝彥如
國際版權	駱念德　張聿雯
排版	洪伊珊
製版	明宏彩色照相製版有限公司
印刷	桂林彩色印刷股份有限公司
法律顧問	立勤國際法律事務所　黃沛聲律師
戶名	瑞昇文化事業股份有限公司
劃撥帳號	19598343
地址	新北市中和區景平路464巷2弄1-4號
電話	(02)2945-3191
傳真	(02)2945-3190
網址	www.rising-books.com.tw
Mail	deepblue@rising-books.com.tw
初版日期	2023年5月
定價	480元

國家圖書館出版品預行編目資料

配色的秘密/稻葉隆作；李明穎譯. -- 初版.
-- 新北市：瑞昇文化事業股份有限公司,
2023.05
144面；18.2X25.7公分
譯自：配色のヒミツ
ISBN 978-986-401-622-8(平裝)

1.CST: 色彩學 2.CST: 繪畫技法

963　　　　　　　　　112004424

國內著作權保障，請勿翻印 / 如有破損或裝訂錯誤請寄回更換
NINKI ESHI NO SAKUHIN KARA MANABU HAISHOKU NO HIMITSU
Copyright © 2021 GENKOSHA CO., Ltd.
Chinese translation rights in complex characters arranged with GENKOSHA CO., Ltd., Tokyo
through Japan UNI Agency, Inc., Tokyo